U0110953

大展好書　好書大展
品嘗好書　冠群可期

大展好書　好書大展
品嘗好書・冠群可期

圍棋輕鬆學

23

# 吳 清 源

## 精湛棋藝賞析

劉乾勝

李 兵 編著

帥業和

品冠文化出版社

# 序

　　20世紀60年代，當中韓棋壇仍一片荒漠之時，日本棋壇卻烽火連綿，「名人戰」「三強戰」「特別棋戰」等新聞賽事將棋局與媒體報導相融合，不斷提升圍棋賽事的社會影響力及關注度。各大棋戰中巨星閃爍：禪師吳清源、平民流高川格、半仙半田道玄、剃刀坂田榮男、怪丸木谷實、天才橋本宇太郎、重型推土機藤澤朋齋等眾多棋壇巨匠在棋戰中不期而遇，巨星碰撞迸發出光彩奪目的時代火花，使許多對局成為當時日本棋壇的時代座標，標誌著日本近代圍棋的巔峰高度。

　　本書收錄了日本當時最為引人矚目的經典對局，每局棋譜有吳清源大師的點評詳解，反映出弈者在激烈對抗中的著法技巧、心態意境及進退得失。局中許多華麗的新手著法及實戰技巧，經歷半個多世紀時間的沖刷，不但沒有被時代淘汰，反而成為現代圍棋的本手和常法，並被現代棋手所沿用。

　　時代需要巨星，巨星是時代的座標。當我們掩卷合目從時光隧道回到五十年前，重溫日本圍棋超一流棋手的一招一式時，我們會深切地感受到弈者強而有

力的時代脈搏，感受到巨星們從那個不遙遠的年代向我們走來的腳步聲。

《吳清源精湛棋藝賞析》一書，收錄有18局棋。對弈中，大師對圍棋理解深刻，剖析透徹明快，代表了一個時代的最高水準。我們對原作棋譜出現的錯誤進行了勘正，文字進行許多潤色工作，使它貼近時代，貼近讀者，便於深刻領會。對一切有志夢想成為圍棋高手的人，書中的圍棋藝術精髓將啟迪天才的靈感，哺育超強的駕馭全域的作戰能力。該書是一本珍貴的有歷史底蘊的圍棋實踐教科書。

圍棋濃縮了宇宙精華，自然表現陰陽的變化，它是一部迄今未被破譯的天書。本書將開啟智慧之門，懷念大師，學習大師，讓讀者在圍棋天地裡留下一片屬於自己心靈的感悟。圍棋對人而言，它的變化可以說是無限，雖然積累了幾千年的知識，眺望遠處依舊是煙雨茫茫，不知地平線在何方。可是回觀自己的立足點，可以看到我們是站在巨人的肩上，因為吳清源是現代圍棋之父。

對有緣翻開這本書的人相贈秘訣：打一遍棋譜，心中默想二遍，久而久之，功到自然成，靈感瞬間產生──這就是熟能生巧。熟是理解的基礎，巧在實踐中提高，讀者不妨一試。在這本書出版之際，對前輩圍棋翻譯者表示真誠的感謝，使讀者有機會直接用中文閱讀，少了許多理解上的障礙。

　　我在新浪下圍棋，網名叫「大俠劍客」，喜歡下20分鐘以上的慢棋，這樣有思考的過程，才有棋的味道。從容不迫地一步一步手談，追求棋的境界，凡在新浪圍棋網上7段、8段的業餘高手，真誠切磋棋藝，在我博客（liuqiansheng2009@sohu.com）上留言的朋友，我都寄上一本《吳清源精湛棋藝賞析》。以棋會友，其樂無窮，決勝千里，從容談兵。

　　君子之交淡如水，人生何處不相逢。武漢教學儀器廠的同事李兵，武漢市第九中學的同班同學帥業和，華中師範大學後勤保障部的同仁劉小燕，這三段里程是我人生重要座標，這本書得到他們通力合作，同書著出，略表寸心。筆者有緣與安徽科學技術出版社牽手，讓這份友誼記載在不變的文字中，成為永久的傳說。最後，向所有對本書付出辛勤勞動的人員表示真誠的謝意。

劉乾勝（於桂子山）

# 目　錄

# 第1局　日本第一期名人戰

## 黑方　吳清源九段　白方　高川秀格九段

（黑貼五目　共233著　黑中押勝弈於1962年5月14、15日）

### 吳清源　解說

### 第一譜　1—53

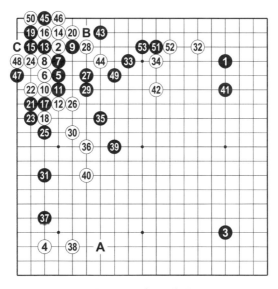

圖1-1　實戰譜圖

圖1-1　白2、4這樣構圖，最近很流行，創始人是坂田本因坊。白26只此一手。

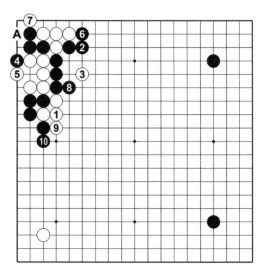

圖1-2

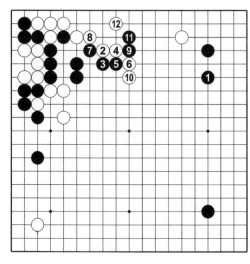

圖1-3

圖1-2 白1接是惡手，黑2長，白3點，黑4扳妙手，以下至黑10止，角上黑在A位有劫，白要補棋。

譜中黑27是要點。白28也是僅此一著。至黑31為當今流行定石。

白32掛角有預謀，普通的著法是在35位飛。黑33是攻防要點。

圖1-3 黑如在1位跳，白2飛攻是攻防的要點，雙方戰鬥至12，黑明顯苦戰。

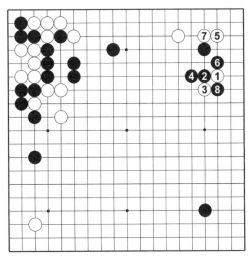

圖1-4 白1走雙飛燕，至黑8是定石，但白形單薄。

圖1-4

圖1-5 白1點角，至白9為止，黑是先手定石。黑10攻，白11、13逃竄，黑今後有可能於A位壓，造成大形勢。

實戰中黑35是彼此攻守的要點。白36也是當然之著。黑37是既開拆又掛角的好點。白38如在「38位上一路」飛，則黑於A位攔，成為好點。黑39攻擊，頗為適當。

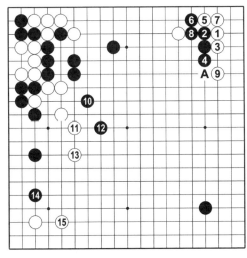

圖1-5

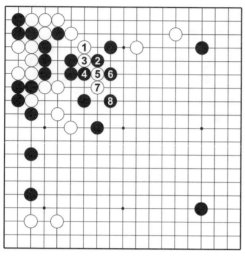

圖1-6

圖1-6　白如1位尖斷，黑2尖防守，白3、5沖斷，以下變化至黑8枷，白兩子被吃。

譜中白42是好手，這正是高川氏的棋風，如此鎮靜的態度，給黑棋以莫大的威脅。黑43是早已預定的狙擊點。

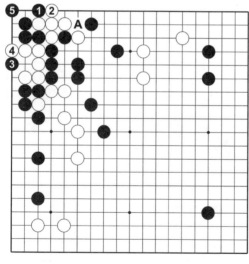

圖1-7

圖1-7　白棋若脫先，黑有1位扳的手段，以求A位斷後盤渡，白2打阻渡，以下至黑5成劫，白方受不了。

譜白44反擊，黑45是不可錯過的次序。白46如於B位接，則黑於47位點，白48位擋，黑在C位緊氣吃白。黑49防守後，白50提，防黑做劫。

黑51、53托退，這是防白在53位尖搜根。

## 第二譜　54—105

圖1-8　白54絕不肯於56位接，今立一著，下一步可於A位破眼，不如此棋就沒有勁。黑55是先手利，白56只好接。黑57補角，使上邊白棋不得安寧，遠遠地應援左面的薄弱黑棋。

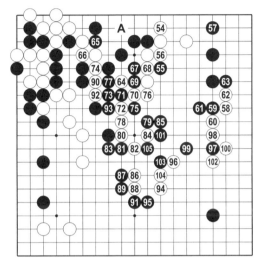

圖1-8　實戰譜圖

圖1-9　黑1大飛，雖係大場，但白2立即點角，此時黑棋只有3擋、5曲，至白8接後，白棋已經安定，而中央的黑棋單薄。

譜白58逼，挑釁，黑59、61靠壓出頭。白62長時，黑63不擋，而是反擊——

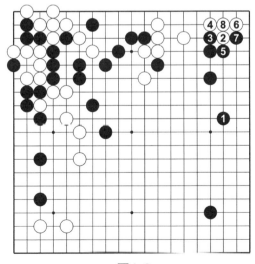

圖1-9

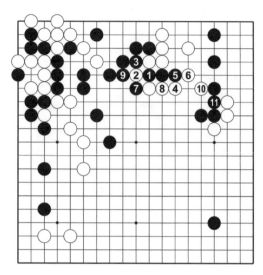

圖1-10

圖1-10　黑於1位衝斷，白2擋，黑3斷，白4枷至8是常見的手筋，白10虎後，黑趁機11接，白棋形狀不好。

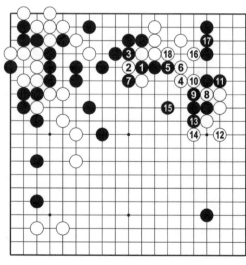

圖1-11

圖1-11　白在4位虛枷是步好棋，以下進行至白18做活止，黑棋在中央無封鎖白棋的好手，形狀也不夠整齊，黑棋不能滿意。

所以實戰黑棋不敢衝斷，走了黑63位的擋。白64以攻代守，黑65先手擠，應保留，原因以後再述。黑67覷，白68接，以下至73為必然之著。白74衝，此時黑不能於90位擋。

圖1-12　黑棋如果1位擋，白2、4打斷，黑5打，白6長，由於氣緊，黑不能於A位斷打。若黑5在6位打，白於5位長，黑A位粘後，顯然黑⬤與白⬤交換是惡手。

如果實戰中黑65不與白66交換——

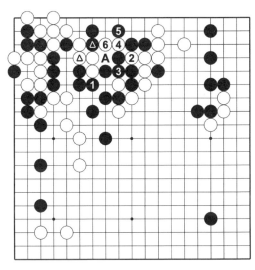

圖1-12

圖1-13　黑1擋後，白2、4沖斷時，黑5棄兩子，從這方面打，再7位擠，形狀甚好。在這種情況下黑犧牲兩子，使白◎子成為廢棋，並且尚留有A位的中斷點。

所以譜中黑77接，白78長，黑79尖，中央形成了混戰。黑81扳是作戰要領，待白84虎時，黑85長順調。白86跳，黑87靠時，白88長，冷靜。

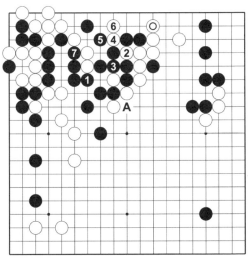

圖1-13

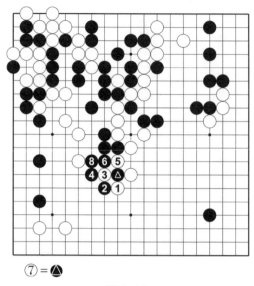

⑦ = ▲

圖1-14

圖1-14 白棋如果強勢於1位扳，此時黑2反扳，黑6打時，白棋無劫材而粘上，黑8接後，已經影響到左邊白棋。

譜中的黑89是惡手。

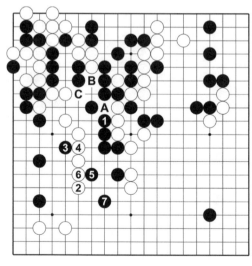

圖1-15

圖1-15 黑棋應走1的著法，救出上面六子（因為有了黑1，黑走A位是先手，白如B位沖，黑可C位長），此時白也只好2關，黑從3走到7，藉以攻擊中腹白棋，如此是黑好。今譜中89後，被白90沖，黑棋頗為難受。

黑91扳雖是與89相關聯的勢所必然之著，但不是好棋。

。 **圖1-16** 黑棋應走1的著法，救出六子，即使白2、4來切斷，黑5做活，白6，則黑走7、9逃出，進行戰鬥。總之，應當使左邊的白棋薄弱起來，棋才有味。

實戰中，由於89、91兩著惡手，黑棋的形勢大為受損。白92先手擒獲六子，好。由於吃到黑六子，不但實地不小，而且左方白棋得以安定。

此後，黑棋不得不向中腹與右邊的白棋進行猛烈的攻擊，以圖補償左上部丟的十五目，同時讓白棋得到一定的損失。

譜中黑97是攻擊的要點，是期待已久的。白98併是形。黑99應上長——

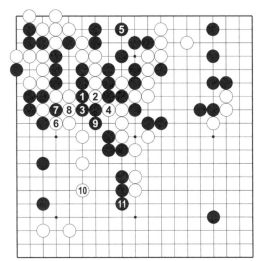

圖1-16

圖1-17

**圖1-17** 白1頂，黑2上長，白3必跳出，但黑4、6沖斷則操之過急，因白9扳、11虎後，黑有A、B兩處中斷點，不能兼顧。

圖1-18

圖 1-18　白3跳時，黑4尖是以柔克剛的好棋。白5沖，黑8以後，白如A位長，黑B位接，白左右為難。如果圖中白5在C位接，則黑D位長連通，如此白上邊必須補一手，黑就可先手對中央的白棋施以強烈的攻擊。

實戰黑99關後，被白走100、102兩著，白棋在右邊獲得相當地域，完全走好，這對黑來講是不能滿意的。黑103原來的目的在於攻擊中部白棋，但結果至105為止，僅僅吃白四子。

白棋在這裡把損失降低到最低限度，而且還保持著先手，這個戰役，也算白棋巧妙地騰挪成功了。

【圍棋風格1】

輕輕地落子於右上角，不驚動一隻昏鴉。高川格的棋可以算是日本昭和時期超一流棋手中最不具備力量的了。「流水不爭先」是他的風格。

「高川的拳頭打不死蚊子。」剃刀坂田榮男曾開玩笑說，但正是這位「連蚊子都打不死」的棋手，創造了本因坊歷史上的九連霸偉業。

## 第三譜 6—62（即 106—162）

圖1-19　實戰譜圖

　　圖1-19　白6是絕好點。棋到這裡，白形勢見好。黑7只好如此先長一手，除此以外，別無良策。白8做活穩健，此處活出白棋已有勝望。黑9因為看到上邊白棋是活的，所以轉向他處，但這步棋走得太早。

【圍棋風格2】

　　作為日本歷史最悠久的新聞棋戰，尤其「本因坊」這個代表著日本圍棋四百年光榮與歷史的名字，高川格的記錄只能用「偉大」來形容。

　　圍棋之道，薪火相傳。在本因坊戰的歷史上，一代代棋手推陳出新，超越前人，站在新的巔峰。

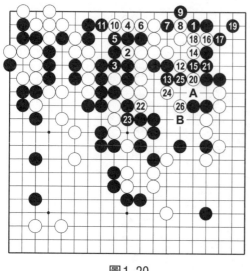

圖1-20

圖1-20 黑應走1位併，搜刮官子，至白6佔些便宜，白棋雖然脫離困境，但仍未乾淨，而黑棋得到角地，也頗合算。圖中的黑7以下不必走，如果接下去黑7點眼，至白14仍是活棋，倘若再走下去，黑15擠眼，以後白有24、26兩步好棋，黑仍勞而無功。因為此

後，黑A位提，白可於B位長而逸去。

白12尖好，活淨且目數也不小。

圖1-21

黑15是嚴厲之著，下一步就打算17位接。本來黑15應如——

圖1-21 黑1關才是正著，但唯恐白2走大場，以後黑3接、5斷也無功效。

實戰中，白16是最強的手段，巧手。黑19如按——

圖 1-22　黑 1 如沖，結果成劫，這個劫白棋輕，因為白在角上已有所獲，這個劫敗，還可在別處多走兩手，所以黑不划算。

譜中白22所以敢如此走，是不懼黑斷。黑23是27斷前的準備工作，想將來於27位斷吃二子後，將下邊黑空做得更大一些。白24如改在下面扳——

圖1-22

圖 1-23　白 1 扳，黑 2 連扳，然後走6、8求轉換，如此結果下邊黑地雖然削減很多，但角上利益甚大，黑棋不壞。

今實戰的白24、26一扳一接，是想將左面走堅實後，再在黑下邊打入。黑27雖然斷下白二子，但這兩個白子黑一時吃不淨。

白28很大，且試黑應手。

圖1-23

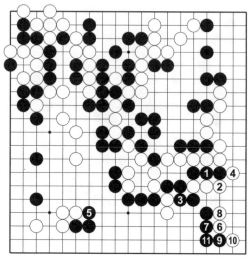

圖1-24

圖1-24　此時黑如1位接，則白2長、4打，於是黑5曲，下邊地域很大，白走6到10得角，告一段落。如此黑角雖被侵，但還是細棋，形勢就變成勝敗不明了。

實戰中，白30飛位置好，此處三個白子很難吃掉。白32、34好形。

黑37冷靜，此手如在38位立，則白於48位扳成活。又如於48位立，則成圖1-25的結果，圖中白仍是活棋，黑無好處。

白38以下至白44為止，下邊白棋已活淨，此時，白棋優勢。白44次序錯誤，應先於48位扳，黑擋後白再44位做眼。此後黑必須45位接，因為此處很大，黑絕不肯放過。接下去白於46位扳，黑47位曲後，轉向A位打入，必然形成圖1-26的變化。

圖1-25　黑1若立下破眼，白2沖，黑3托，白4、6好手，黑7、9防守，白10是先手，以下至白14扳仍可活棋。

圖1-26　白1托，黑2只有退，白3至11盤渡後，黑12、14也只有放棄三子，轉換白兩子，此時白爭到15立，這個局面，很明顯是白棋好。

實戰中，白48扳時，高川估計黑棋必定於B位應，誰知

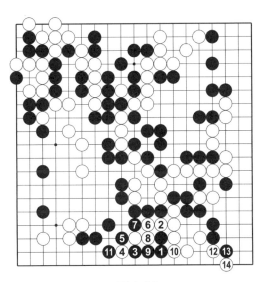

圖1-25

黑49靈機一轉，在左下角小尖，打消了白A位托的手段，有了黑49，白再A位托，黑便可於C位長。白50如於51位擋則損，因為擋後，黑棋便成先手補。

如上所述，白50只好立，以穿破黑空，但黑棋就在這裡抓住了勝負轉折的關鍵。本來是白棋優勢，所差究屬微細，

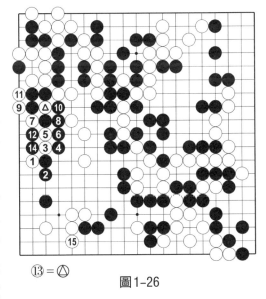

⑬＝△

圖1-26

現在經過這一轉折，勝負就要易位了。黑57形狀好，且是先手。至62為止，中盤戰鬥結束，下譜開始收官。

## 第四譜 63—133（即 163—233）

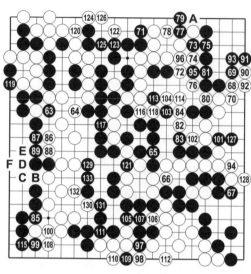

圖1-27　實戰譜圖

圖 1-27　黑 67 與白 68 是大官子，兩者必得其一。黑 71 較於 72 位退為便宜。

黑 79 想過頭了，不如於 A 位提。黑 81 如於 90 位立，可多得一目，原因見圖 1-28。

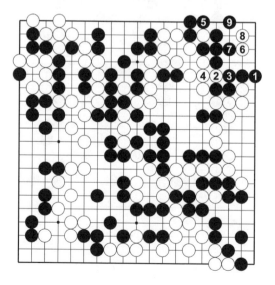

圖1-28

圖 1-28　黑 1 立後，白如 2 挖、4 接，雖屬先手，但黑可於 5 位提來補去角中弊病，如果黑 5 補在其他位置，就損一目，則 1 立與譜中 81 即相同了。以下白 6 如果點入，至黑 9 為止，角中沒有棋。

　　圖1-27中，白84應於B位沖，以下黑C、白D、黑E、白85位擠、黑F位提，白先手得利。等到黑走完85後，黑勝利已見。白120大，白122妙！黑133後，白棋認輸了，但局後收完官子，算一算相差不過三目。

　　　圍棋的本質是什麼？是競技？是遊戲？是文化？眾說紛紜，一位老者說：「圍棋是中和。」

　　吳清源大師，現代圍棋之父，他的傳奇故事被奉為弈壇經典，為無數棋士的偶像。「昭和棋驛」「十番棋之王」「百年一遇的天才」……無數光環籠罩之下，大師仍是一副從容淡定的神情，一顆平常修禪之心。

# 第2局　日本第一期名人戰

## 黑方　藤澤朋齋九段　白方　吳清源九段

（黑貼五目　共232手下略　黑勝8目　1961年10月25、26日）

### 吳清源　解說

### 第一譜　1—26

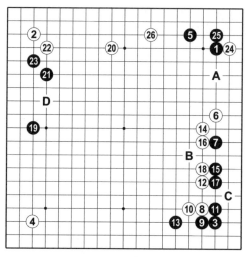

圖2-1　實戰譜圖

　　黑1、3這樣的佈局，是藤澤九段愛用的下法。

　　白6分投。按佈局常識來講，白8應於A位拆二，但黑在右下邊擴張模樣後，白稍有不滿，故實戰白8肩沖是積極的戰法。黑9如果於11位長——

圖2-2　黑1至白4
為定石，以後黑5奪白
根據地是好點，白8位
關攔，黑9鎮後，白10
鎮，準備棄去◎一子。

實戰中，黑11如於
C位飛，雖是定石，但
在這裡看來並不夠緊
湊，白可爭先於A位拆
便好。今黑11曲好，使
白12不能脫先。

黑13跳出是好點，
白14採取封黑於內的戰
法。黑15如於B位飛
——

圖2-2

圖2-3　黑1飛後，
白有2、4跨斷的好著，
至白12為止，白棋不但
達到封鎖黑棋的目的，
而且外勢甚厚。今實戰
黑15拆一，好著！白頗
難應付。

⑩＝②　　　圖2-3

圖2-1中，白16不
得已，此著如於17位立下阻渡，黑即16位分斷白棋。黑17
不宜於18位長，否則成——

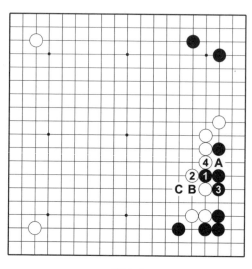

圖2-4

圖2-4　白4以後還可於A位沖斷。黑如於B位斷，則白於C位打，棄去一子甚輕。所以黑1是有疑問的。

圖2-1中，白18為止，右邊告一段落，此處交鋒結果，白雖得外勢，但黑實利很大，且是先手，黑棋可以滿足。

黑19是絕好的大場。白20不佳。

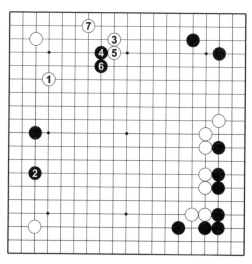

圖2-5

圖2-5　應於1位大飛，到白7為止，白方具有攻勢。

實戰中，黑21飛拆好。白22採取尖應，準備將來從D位打入。

圖 2-6　白 1 打入
至白 7 為止，結果可將
黑棋分斷。

實戰中，黑 23 識破
白計，亦以尖補。黑棋
走了這著之後，白棋難
以應付。

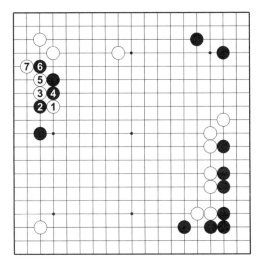

圖 2-6

圖 2-7　白 1 靠，
則黑 2 扳至 6 為止，以
後黑棋可以 A 位大飛侵
入白地，白棋如果防黑
侵入而於 B 位補，則又
失去先手，大勢方面便
落後。

實戰中，白 24 托試
應手，黑 25 穩健。

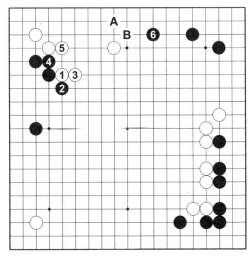

圖 2-7

# 第二譜 27—75

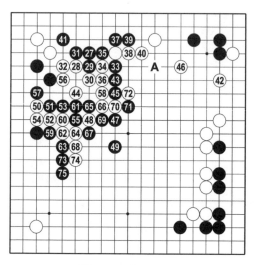

圖2-8 實戰譜圖

圖 2-8 黑 27 攻入，頗為厲害，白棋竟無適當的應手。

圖 2-9 白如 1 位壓，黑 2 扳出。雙方戰鬥至黑 34 提劫，白無適當劫材。

所以實戰白 28 只好飛。黑 29 當然之著，黑 31 曲急所。白 32 不得已，黑 33 好點。白 34 挖是唯一的一著，以下至白 40 為必然變化。黑 41 補，此處黑棋活得不小，可謂成功。白 42 如於 44 位虎，再深入研究一下，白勢必於 50 位攻入。

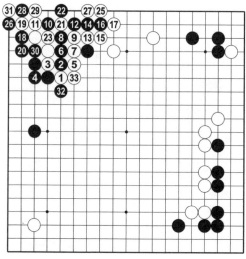

㉔＝㉑ ㉞＝㉘

圖2-9

圖2-10　如此形成至黑20為止的轉換，白不佳，因為右下角為了引征關係，即白3、黑4所做的交換白已受損，如果不作交換，則圖中黑14便可於15位緊吃白三子。

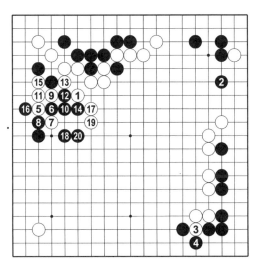

圖2-10

實戰中，黑43長有力量，白44被迫應戰。黑45再長，真是頓佳，而且下一步就有於A位虛枷的嚴厲之著。白46只好忍耐。黑47也是要點，倘使被白所佔，黑棋便受逼。黑49關，竟然不中白計，是強手，也是一步好棋，貫徹向中央立足的策略。如果白棋攻入左邊，就不惜一戰，對以強硬的態度，這種地方也表現出藤澤九段的真本領，倘使看不透，或者對戰鬥缺乏自信心，就不敢走這著。

到此地步，白棋當然也只有50位攻入，除了在這裡作戰，一爭勝負之外，也別無良策了。黑51只有壓。白52扳後，黑棋如於54位斷——

【圍棋沉鉤1】

圍棋愛好者們期待的吳氏與藤澤庫之助九段的對局，《讀賣新聞》上有報導說：儘管吳氏隨時準備應戰，但是因為藤澤九段根本沒有出場的想法，所以不能實現。

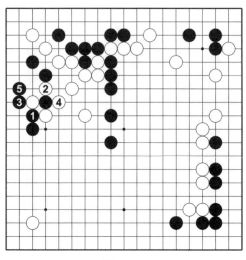

圖2-11

圖2-11　黑1斷，白2提，黑3、5從下面盤渡，這是下策，況且黑棋還有貼目的關係，這樣走嫌弱。

實戰的黑53立起，是非常強硬的態度，黑方看到白角尚無眼位，打算把它糾纏在一起作戰。白54接總算破了黑地，但角上白棋比較難走，這也是事先所預料到的。

黑55尖出時，白56總算得到一隻眼，而且緊了黑棋的氣，從這兩種意義上來說，此處白棋可以認為走出了困境，但黑棋走到57這一步棋，也可以滿意。

白58是擺脫困境的唯一要點。黑59從這方面緊圍，是巧妙的手段。白60至62，是必然之著。黑63亦可於64位長。

【圍棋沉鉤2】

《讀賣新聞》上登載這樣的文章，誰不生氣呢？庫之助先生在《棋道》雜誌上對《讀賣新聞》的無禮行為進行了反擊。

「不用說十局棋，就是二十局、三十局我也沒問題。」接下來是「到底誰無禮？」「無禮者，讀賣也！」這樣的舌戰，事情弄得越來越複雜。

圖 2-12　　到白 10 做活以後，黑有 11 至 15 的著法，將來再下 A 位，白眼位不全。

今譜中黑 63 扳起至 67 打，當然也不壞。白 68 不能在 69 位接，否則黑便於 68 位封吃白子，所以只有曲出。黑 69 提一子，可以滿足。

白 70 沖、72 斷吃到黑三子也得到安定。此時黑三子逃不了。

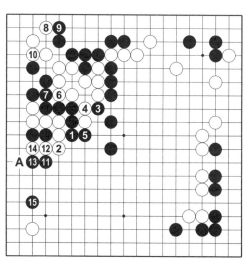

圖 2-12

圖 2-13　　黑 1 如果逃，到白 6 為止已圍住黑棋。白 6 雖可於 16 位扳，但不及長有利。以下黑雖可運用 7 至 17 的手段，在上邊做成一些空，但是後手，而且當中又多送掉三子，頗不合算。

實戰的黑 73、75 在這邊又多少做得一些空。

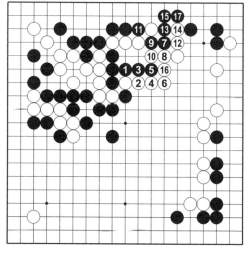

圖 2-13

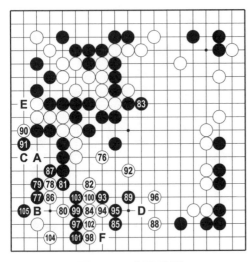

圖2-14　實戰譜圖

## 第三譜　76—105

**圖2-14**　白76跳是要點，黑77攔，這裡已成為新空。白78、80是良好的次序。黑81若不補，被白棋在A位攻入，黑棋頗為難受。白82雖是正著，但被黑走到83位後，白地便感不足，所以說白82嫌老實。

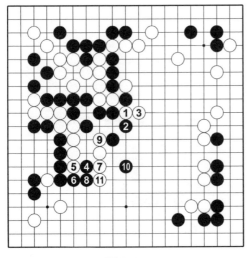

圖2-15

**圖 2-15**　白應1打、3長，先把中間的白空做得大一些，這樣一來當然會遭受黑4以下的猛攻，白棋相當苦，但這是在預料之中，因為白棋不如此著法，就不能爭勝負。

實戰中，黑83長後，中央白棋的形勢就此消失。局勢也簡單明瞭，黑棋優勢已十分明顯。白84後，白棋已經安定。黑85盡可能廣闊地開拆。

白86的用意，是準備下一步於B位整角之後，就打算在

C位點吃黑棋。

圖2-16　　白1點入可以吃到黑兩子，但黑在譜中D位又可成空，結果白地不足。

所以實戰白88只好先行攻入。白90扳與黑91交換後，白92總算使中央黑棋失去通連，以後白棋可在E位曲威脅黑棋眼位，同時還有C位一夾之利。

黑93靚是與89相關聯的一步要點。白96只好關起作戰，以決勝負。但是──

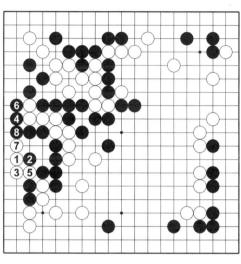

圖2-16

圖2-17　　黑棋仍有1、3、5後很舒適的做活手法，如此，白地也已不夠。

實戰黑97是早已預定的阻擊要點。白98也只好跳求戰。白102最後的錯著──

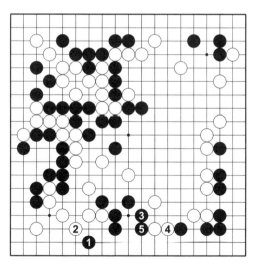

圖2-17

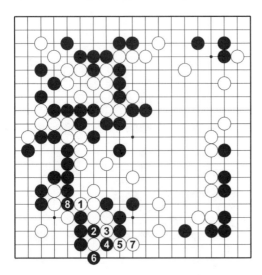

圖2-18

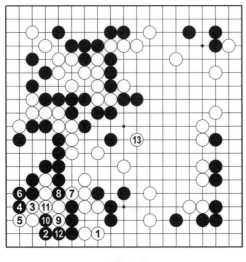

圖2-19

圖2-18　當然白棋也不能按本圖著法走，從白1至黑8止，白角中四子被斷吃。

【圍棋沉鉤3】

最終，雙方總算達成和解，開始了全民注目的十局棋擂爭。最終，庫之助先生輸了。雖然每一局都進行了激烈的角逐，但是他還是沒能避免過火的著法和臭棋。藤澤家族怎麼也改不了輕率的毛病。

圖2-19　白應在1位雙，到黑12為止的變化，黑必須收氣吃白子，白棋官子也不吃虧，此時白可先手佔13位，把中央的地域做得更大一些。

實戰中，由於白102出錯，被黑103連通，無須收氣吃白子，白104再尖一著試一試，但黑105尖後，白角死定了。

## 第四譜　6—132（即 106—232）

圖2-20　白6現已搜去黑根，黑7當補一手。黑19後，白如於38位退則非常危險——

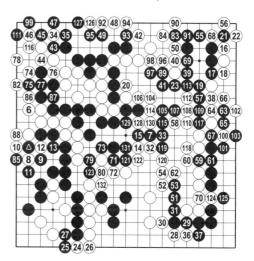

圖2-20　實戰譜圖

圖2-21　因為黑棋有1位打出的著法，黑9斷，白10只有曲，以下至黑17斷後，白棋頗為不利，此後白A位虎，黑B位打，白C位粘，黑D位打，白E位粘，黑F位接，當中雖然做成雙活，但左上角白棋已死，雙活亦不成立，白棋雖吃掉右上角黑棋，但相距過大，遠抵不上損失。

此時白於27位併，黑26位扳，白棋雖能活角，但黑救出邊上四子，白棋亦得不償失。

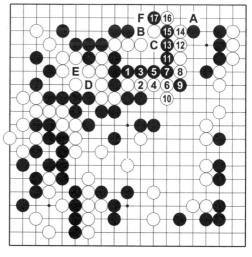

圖2-21

　白28托收官比較合算，但棋到這裡無論如何，勝負已很明顯——白棋無法挽回敗局。

# 第3局　日本第一期名人戰

## 黑方　吳清源九段　白方　半田道玄九段

（黑貼五目　共175手　黑中押勝　1961年11月20、21日）

### 吳清源　解說

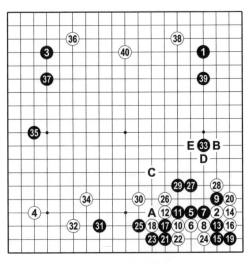

圖3-1　實戰譜圖

### 第一譜　1—40

圖3-1　白10之後，黑11長壓，必然形成大雪崩型的定石，近來很多人認為大雪崩定石對黑不利，所以黑棋不願採用這個定石。我認為這個定石，對黑棋不一定不利，然而也不能就此肯定，目前還是在實踐階段中，所以我下來試試。

假如大雪崩定石對黑不利——

圖3-2　那黑1的二間高掛也不能下了，至5的定石，一般認為白方有利，所以黑3必須在4位壓，以下成白3位、黑A、白B、黑C、白D，還原為大雪崩型，如大雪崩型又對黑不利？豈非即二間高掛對黑不利，現在大家都不敢走

二間高掛，其原因，想必就在於此。

實戰中，黑17在這裡先斷一著，是極其重要的次序。白18從上面打，是與16這步棋相關聯的，然後黑19曲，是很要緊的次序。白26長好棋，如果於A位接，難以預料有好結果。

圖3-2

黑27是攻守要點。大凡三子並列從中央關出，如譜中的形狀，都是好棋。

白28是必然之著，白30也是絕對之著，如於B位拆，此點為黑所佔，白棋頓時窘迫。黑31拆二也是要點，到此為止是勢所必然。

白32有三處可以下子：即C位、D位和32位。白於C位飛，比較平常，黑即於E位拆二。白如於D位飛——

**圖3-3**　白1飛，黑2、4兩壓之後，便於6位掛角，將來黑棋還有A位飛壓的手段，當中的數子白棋就有些不

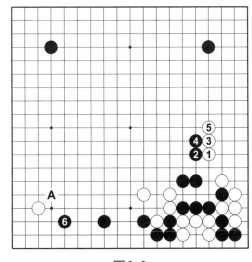

圖3-3

安定了。

實戰白選擇 32 位，這一步既守角又阻止黑方拆二掛角。黑 33 好點。

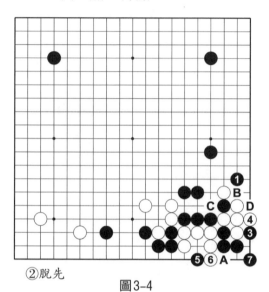

②脫先

圖 3-4

**圖 3-4** 下一步黑即可於 1 位狙擊白棋，白棋如繼續不應，黑 3 至 7 止成寬氣劫，此劫黑方是無憂劫，對白方就非常嚴重。又圖中黑 3 扳後，白 4 如於 A 位扳，則以下黑 B、白 C，黑於 D 位渡過。

實戰的白 34 按——

**圖 3-5** 於 1 位覷，再 3 位小飛，都是俗手，因黑可以不應而脫先它投，白在此處亦無好著，即使再於 5 位連通，黑棋也有 6 位托的騰挪手段。如白 5 於 A 位尖，以下成黑 B、白 5、黑 C，白棋因氣緊的關係顯然不利。

實戰中，白 36 是大場。黑 37 是普通應著。白 38 如按——

圖 3-5

圖3-6　於1位小
飛進角，黑即於2位反
夾，以下至6虎為止，
白棋似乎不願下成這樣
的構圖。

實戰中，白38掛角
後，黑39採用簡易的應
法。至白40圍，佈局到
此告一段落。

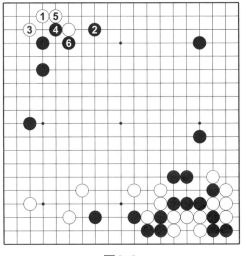

圖3-6

【圍棋半仙1】

這位名字像僧侶的棋手，1914年生於廣島，和高川格同
齡。他出於鈴木為次郎門下，曾獲得第8期王座、第2期十
段、第13期王座優勝。

## 第二譜　41—74

圖3-7　黑棋因有
貼目的負擔，所以採取
強烈的手段於41位靠。

白42扳是唯一之
著。

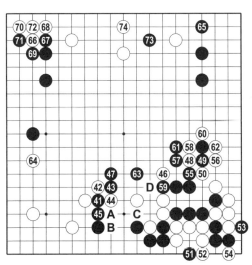

圖3-7　實戰譜圖

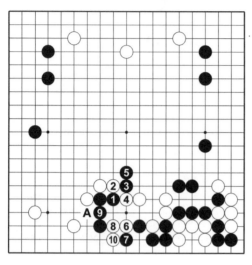

圖3-8

圖3-8　此時黑如1位長，以下白有6位夾的一步好棋，至白10為止，黑棋不利。圖中黑3如先於A位虎，則成圖3-9的結果。

【圍棋半仙2】

他是關西的實力派棋手，人稱「半仙」，與小小的個頭相反，人品和棋風都很豪爽大度。半田道玄一直未婚。

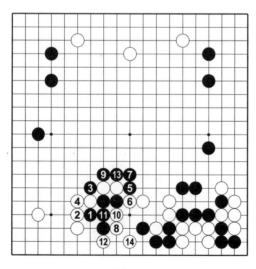

圖3-9

圖3-9　黑1虎，至黑13，下邊盡成白地，雖然黑提掉兩子上面雄厚，但白實利太大，仍然是白棋好。所以實戰黑43只有扳出。

白44如果在45位挖打，其變化如圖3-10、3-11、3-12、3-13。

圖 3-10　白 1 打後，黑 2 反打不好，以下至 14 止是必然的應對，白 15 夾、17 後白於 19 位攻，這樣的結果不能認為黑棋有利。所以白 1 打後——

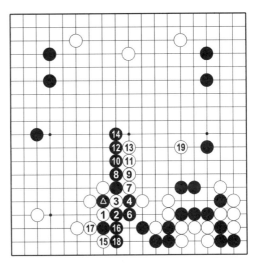

圖 3-10

圖 3-11　黑 2 應實接，經過 3、5 之後，黑 6 先斷一著，白 7 接，黑 8 也接，白 9 長，黑 10 飛罩吃白四子，至黑 12 關為止，黑 12 與黑 6 之斷著相呼應，如此黑棋頗好。又黑 6 斷時，白 7 不接而於 8 位斷，則成圖 3-12 的變化。

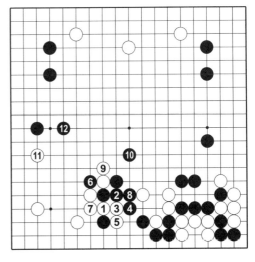

圖 3-11

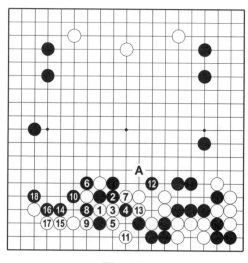

圖3-12

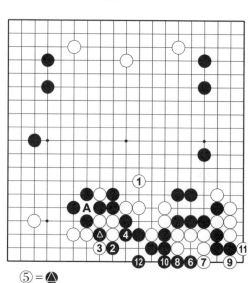

⑤＝●

圖3-13

圖3-12　白7斷後，黑棋就採取棄下邊而取勢的戰略。黑10提掉一子，白11只有尖吃黑子，黑12先手，白13必應，以下到黑18為止，黑模樣非常雄壯，此後黑於A位尖，還是先手。白11如改在A位關出——

圖3-13　黑2以下在下邊能夠做活，而白A位之子被黑提去，價值很大，白棋亦不佳。

實戰中，白46是要點，下一步既可於47位打封黑於內，又可於48位飛，兩處必得其一。黑47不得不長。白48當然。此時黑倘於50位尖，白不可於49位沖——

圖3-14　黑1尖，白2沖過強，以下至黑15的結果，黑棋頗好。

因此若黑在 50 位尖，由於白於 63 位關，黑 49 位接，白 A 長，黑 B 擋，白 C 雙後，白散子便成為齊整之好形。所以，實戰黑 49 長是正著。黑 51 先點，時機不可錯過。黑 55 斷時，白 56 是唯一之著。白 60 除打吃兩子之外，別無良策。如於 D 位擋——

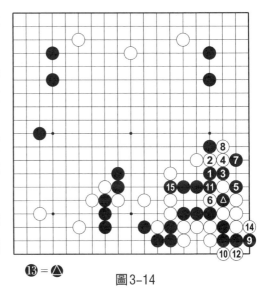

**⓭ = ▲**

圖 3-14

圖 3-15　至黑 16 為止，白棋無理，因為黑棋已有眼位，而白棋隻眼全無。

實戰中，白 62 提乾淨，至 63 告一段落。此處的轉換，粗看似乎黑棋便宜，但白棋提掉黑二子，又是先手，仍是雙方兩分。

白 64 是絕好大場，黑 65 是次級大場。白 66 點角，以下至 72 是定石。白 74 關保左邊白空，下一步還可在 73 上一路托過。

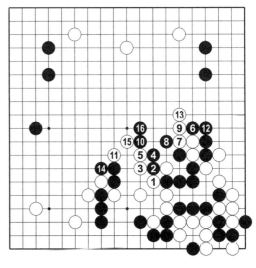

圖 3-15

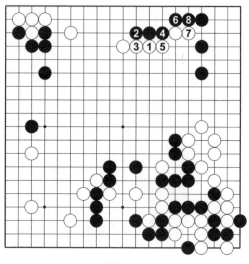

圖3-16

圖3-17　實戰譜圖

圖3-16　白若走1位壓，則黑2長，至8止黑棋渡過，得到實利很大，白勢雖好，但因下方中央黑勢很厚，白再成勢無甚作用。

## 【圍棋半仙3】

半田道玄是鈴木為次郎的徒弟，但實際上教導他的是關山利一。關山利一與半田都熱衷於研究。半田道玄的棋風強硬，且十分擅長冷靜收官，坂田在與他對局的終盤階段就吃過虧。

## 第三譜　75—115

圖3-17　黑75、77是場合手段。白78大著。

圖3-18　白若走1
至7守左下隅，黑棋一
先的力量仍然存在，棋
局勝負，尚待爭衡。

黑79、81都是為
89攻入前準備的佈置。
白84至88都是與征子
有關的攻守。黑89攻
入，痛快之著。白90
托，苦手。

圖3-18

圖 3-19　　白 1 若
尖，黑2是要點，白只
有 3 扳。黑 4 退後，白
如 6 位接，黑可 A 位
夾。白5虎，黑6斷誘
白走7、9兩著，黑能立
到 10 位，就可於 12 位
渡，以後白B位長，黑
C 位補，至此，白角受
黑侵削，黑棋可謂成
功。

圖3-19

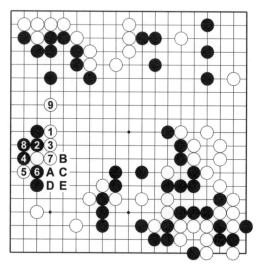

圖3-20

圖3-20　白1壓，變化至白9關為止，左邊黑地已破，因白5棄子關係，黑又不能從C位跳出攻白，這樣倒是白好。但黑4一著可以不渡而於7位斷，以下白A、黑B、白6位、黑C、白D、黑E，黑中腹成大空，仍黑棋有利。

實戰中，經過白90與黑91交換後，白92尖，黑棋就不能採用圖3-19的走法，否則變成——

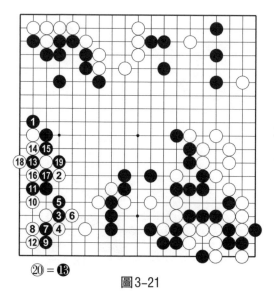

⑳ = ⑬

圖3-21

圖3-21　黑13托，白14扳下雙方變化至白20接後，黑棋中斷點太多，以後將不好行棋。

所以實戰黑93走「三・3」靠的要點。白94如於99位長——

　　圖3-22　白1長，到黑10為止，黑雖活角，因有A位的先手，白留有B位侵入的手段，黑並不合算。因此圖中白1長時，黑在C位打，白D位擋，以下黑2、白3、黑G、白E、黑F做劫。

　　實戰中，白94扳、黑95扳均是要點。以後從96至101為止，是雙方必然的應對。

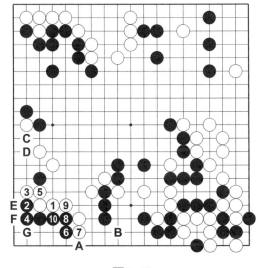

圖3-22

　　黑107穩當。白108至112，是早在下78時所預定的步驟。黑115之後，勝負已定。以下進入收官階段。

　　吳清源是曠古絕今的大天才，棋的境界天下第一。他行棋靈活，感覺敏銳，中盤劫爭、棄取、判斷出眾，在掌控棋局流向方面具有變幻自如的力量。

　　在北京吳清源百歲壽辰慶祝會上，物理學家楊振寧致詞，認為吳清源在圍棋界的地位比愛因斯坦在物理學界要高。

# 第四譜　16—75（即116—175）

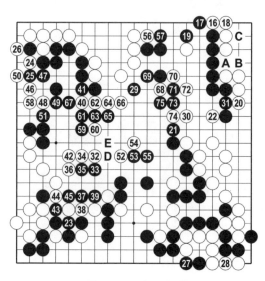

圖 3-23　實戰譜圖

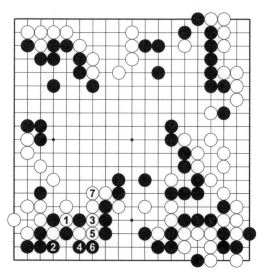

圖 3-24

圖 3-23　白 16 扳，不得已之著。扳後黑棋走實，但如不扳，黑棋有 A 位沖、白 B 擋、黑 C 夾的手段，角中白棋未活。

黑 21 堅實。白 22 意在藉攻黑斷處之弱點，向外出頭。黑 23 是當時的大著，如不走——

圖 3-24　白 1 打至 7，白棋得利很大。

白 24 打吃一子也獲利不小。此處若被黑接回，相差十目以上。白 26 提後，就有 46 位夾的好處。白 30 向中央飄移出頭。白 32 被黑於 35 位大飛，則黑可成很大的腹空。

對黑 33，因周圍都是黑棋，白棋不敢用強，故只好 34 退。黑

35應於D位扳，白E位扳，黑再連扳，已很充分。白36如於42位退即鬆緩。黑37不可於42位斷。

　　**圖3-25**　黑1斷，至白12時，白有A位或B位兩處吃黑子，黑不利。

　　實戰中，白40好棋，白42接堅實。

　　白46夾與白40伏兵相呼應。黑47如於50位立。

圖3-25

　　**圖3-26**　黑1立，至12的變化，不但黑地有較大損失，更嚴重的是黑棋眼位也有問題。

　　實戰中，黑59防守，以下官子已與全域無關。

　　目前盤面上，黑下邊有七十餘目，已可抵過全盤白空，黑多出右上邊與左上邊的空，約十目以上，貼出五目，也已勝定。

圖3-26

# 第4局　吳清源「特別棋戰」對坂田本因坊第二局

**黑方　坂田榮男本因坊　白方　吳清源九段**

（黑貼五目半　共186手　白中押勝　弈於1961年11月
14、15日）

## 吳清源　解說

圖4-1　實戰譜圖

**第一譜　1—27**

圖4-1　白8之後，
黑9不在10位接，而於
左下角掛是坂田得意的
佈局。

圖4-2　他與高川
格九段在「本因坊」賽
中，曾走出此局面。那
就是另一局棋了。

實戰中，白10斷，
這樣下的戰例並不多，白10斷後的變化見——

圖4-3　黑1退好，白2壓長是最嚴厲的一著，黑3扳必

然，白4急斷，引起對
殺，是值得考慮的一
手，黑7壓，下一步可
兩面征吃白棋，白為兼
顧兩面，不得已只有8
位斷，先手照顧下面兩
子，然後10位關，救應
上面的征子，如果上面
征子白有利，則白8徑
於12位曲，吃黑三子。
黑21、23好著，白24
如A位挺，經黑B、白
C的交換，黑25一扳，
白亦被擒。上述變化結
果可以斷言白4征子不
利，不宜走。

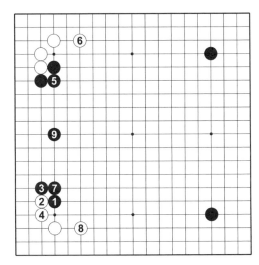

圖4-2

　　黑11不走左邊，而
從下角著手，是一種設
想。黑15先長，此後白
如於18位長，黑A位拆
二，白B位飛，黑即於
19位補而圍成邊地，這
應是黑下11時的原意。

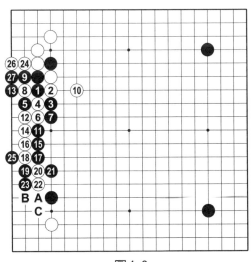

圖4-3

　　白16高掛，與左上角征子有關。黑17如於20位應，白
不擬在17位壓，而打算於19位分投。因白壓後黑因白征子
有利不能扳，則會——

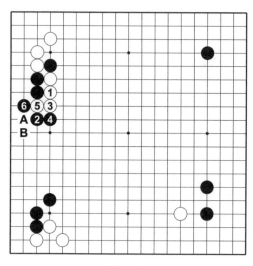

圖4-4

圖4-4　黑2跳，
白3長，黑4挺，白5
沖，黑6擋，如果白在
A位斷，黑因邊上太空
闊，可能棄兩子而在B
位打。

　　黑17及19使左邊
黑棋先成好形，下一步
便可於C位跳擴張大
勢。白20再掛，此白棋
能走得兩手，可以滿
意。

　　白22不可省，此手亦是定石。黑23擋的方向好。至27
告一段落，這一結果白稍有利。

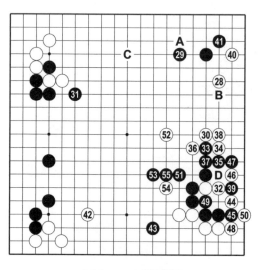

圖4-5　實戰譜圖

## 第二譜　28—55

圖4-5　白28如於
A位掛，黑B位大飛，
白C後，黑便佔31位的
絕好點。白30與28是
關聯的，為下一步32位
立作準備。

　　黑33靠，好手！此
著如於D位擋，白45位
扳渡，黑棋不利；黑33
如於49位接——

圖4-6　黑2如接，則白3曲、5長，黑棋已無根，黑6如用強扳下，進行至白19，黑差一氣被殺。

實戰的白36當頭打吃，痛快淋漓。

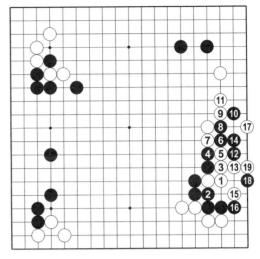

圖4-6

圖4-7　白1單接也是很好的下法，至黑6止，黑棋尚未活淨，且白棋形狀甚好。

黑39很難走，如果於49位接回兩子，被白於39位立下，兩面可渡，黑無味。譜中黑39頂，此處不乾淨。白40是好點。

白42如被黑搶佔，黑左邊形勢太厚，難以侵削。黑43攻入，果斷。

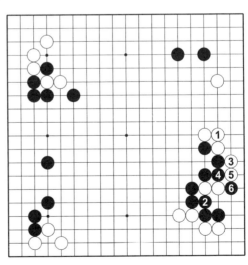

圖4-7

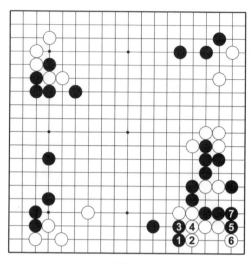

圖4-8

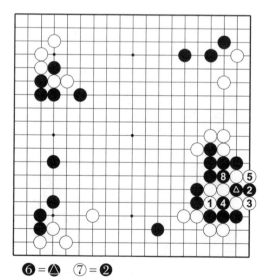

❻=△　❼=❷

圖4-9

圖4-8　以後黑還有1、3的先手利,然後再在角上一扳一接,攻守自如。

實戰中,白44不能放過機會。白48補,不可於49位斷——

【圍棋對抗1】

1947年5月發生了「圍棋新社」事件,前田陳爾七段、坂田榮男七段等八個人脫離了日本棋院,成立了圍棋新社。

圖4-9　白1無理,結果被滾包。

黑49接,白50渡,雙方必然之著。

如此交換後黑棋產生兩個中斷點,黑如果想騰挪護斷則先斷白棋——

圖4-10 黑1斷騰挪，白2先打使黑棋走重，然後4位長出，變化至10位接為止，黑棋甚苦。

故實戰黑不得已走51位補。黑53，坂田說曾考慮小飛一著，但——

【圍棋對抗2】

其表面理由是，針對日本棋院的現狀提出的改革方案沒有被棋院上層採納、確定，年輕棋手積怨已久。可處於在那個時代，單靠圍棋是無法生活的。

圖4-11 黑1飛，但又擔心白2以下硬吃一子，心有不甘。我認為白2在9位夾更好，黑棋此處需再補一手，如果不補，白2位飛靠就嚴重了。

圖4-10

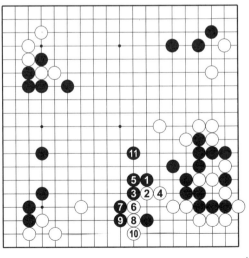

圖4-11

## 第三譜　56—100

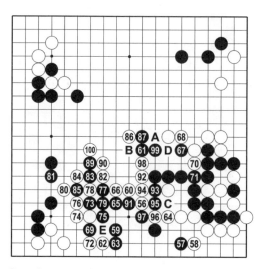

88 = 78　　圖4-12　實戰譜圖

圖 4-12　黑 57、59先安頓下邊。

白 60 不但緩和黑棋於 95 位跨斷的手段，下一步還可於 98 位飛封黑棋。

黑 61 疑問手，應於99 位關，白 A 長，黑再於 B 位關，較堅實。

黑 63 擋也有問題。局後坂田說，此著應先佔64位要點，白 C 位應後，再擋，次序才好。白64是雙方必爭的要點。

白 66 長，下一步準備98 位頂，黑如於 D 位關，白即於99 位挖斷。也印證黑 61 有疑問。

黑 67 預防白在98 位頂，雖有湊白走實之嫌，也出於不得已。白68 如果想強殺下邊黑棋——

圖4-13　白1強殺，黑2、4好手連發，白5雖嚴厲，但至18止，黑終於活淨。

故實戰白68擋不願讓黑棋活淨。黑69好點。

白72如於E位沖，經黑75位虎，白72位曲，黑73位打，白74位長，黑76位再長，已順利連通。黑75雙虎眼位充分，正著。

黑77應於78位挺
出方好，譜中虎出稍嫌
隨手。白84是好手，如
於85位接，則黑90位
打，再於下邊做活，正
遂黑棋心意。

黑87不應白棋而於
90位打——

【圍棋對抗3】

懷著遠大的抱負獨
立出來的圍棋新社很快
就窮途末路，怎麼努力
也無濟於事。

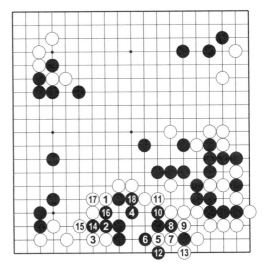

圖4-13

圖4-14　白4沖、
8斷、10接，形成勝負
的決鬥，至白38長，則
A、B兩點，白必得其
一。

實戰中，白90強
手。黑91如於上方出
頭，白即於E位吃黑一
子，黑下邊不活。

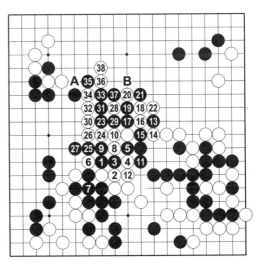

圖4-14

白92如實接，對黑棋沒有影響，不好。黑93、95反
擊。黑99愚形，亦不得已之著。

## 第四譜　1—86（即 101—186）

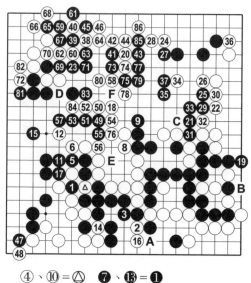

④、⑩＝△　❼、❽＝❶

**圖4-15　實戰譜圖**

**圖4-15**　白4至8，利用打劫自然地破左邊黑勢。白棋每著尋劫之子，均連成好形，著法精巧。

黑13如於A位立，白即於14位斷吃，黑16位打，白15位關入黑左邊空內，黑大惡。

白14斷吃後，局面已佔優勢。目前盤面上左邊黑空約20目，可以與下邊白地相抵，但左上角白棋尚多十餘目。

現在右邊白地較薄，但黑棋大塊未活淨，所以此處為爭勝的中心。

黑19立，其主要意圖並不在於B位立吃白數子，而是準備22位攻入白地。

## 【圍棋對抗4】

作為挽救的最後手段，《讀賣新聞》策劃了坂田七段以先相先的優惠條件，向當時最強、並且最有名氣的吳清源八段挑戰的棋戰。三局棋戰以吳先生三連勝告終。

圖4-16　黑1如果真攻入，白地雖然被侵分，但白16枷，白棋可以安全聯絡。

圖4-17　白2尖時，黑3若頂，則演變至12爬，白亦淨活。

故實戰白20選擇佔上邊大場。白22保證有足夠的眼位，如於31位接，黑即在此點攻入，白棋不佳。

黑23不能立即於31位斷，白33位頂，黑C位曲時，白可脫先於D位沖。

白24大飛搶佔大場，並不比31位接回四子小。黑斷吃四子，白就於38位圍地。

白26如在29位沖，則黑於31位斷吃白數子所得更小，黑必然轉向左上角佔38位大場。

圖4-16

圖4-17

白36、38如願佔到兩處大場，可滿意。白42後，黑如44位扭斷──

圖4-18　黑1扭斷，白2打，以下演變至白18，黑大為不利，所以實戰黑只有走43位先手。

白58補後，本局勝負已定。雖然黑59最後挑戰，但白60、62以逸待勞，使黑無計可施。

白76後，不懼黑在E位點眼，因白有F位的先手接，還可在83位做活。白棋勝勢已無法動搖。白86後，黑投子認負。

圖4-18

面對複雜的棋局，有些棋手經常會有思考過度的傾向，總會把對手的應手想到最強、最好，不時會因為過度擔心而導致「長考出臭棋」。

吳清源先生面對局面總是會從最可能的著點算起，大致計算若干個，覺得某個可行就落子；而木谷先生總是會從最不可能的算起，希望做到算無遺漏。

# 第5局　日本第一期名人戰

## 黑方　吳清源九段　白方　岩田達明八段

（黑貼五目　共181手　黑中押勝　弈於1962年1月9、10日）

### 吳清源　解說

## 第一譜　1─23

圖5-1　黑5是大場。

白6在右邊分投是當然之著，是佈局常識。

黑7掛角至11是定石。白12拆二防黑在A位拆逼，此著如在B位拆邊也是注目的大場。

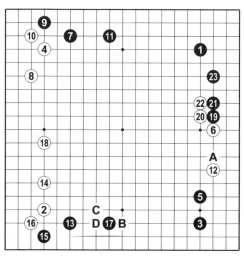

圖5-1　實戰譜圖

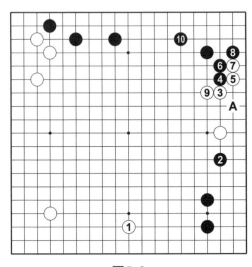

圖5-2

圖5-2　白1拆邊，黑2攔逼至黑10飛的結果，此後黑有A位點奪白眼位的手段，白不滿。

實戰的白18是大場。黑19碰是強烈的下法。

【圍棋逸事1】

1946年，《讀賣新聞》與吳清源簽署了「專屬棋士協定」，即吳清源只能參加《讀賣新聞》允許參加的比賽。

圖5-3　黑1攔的下法，令人感覺不緊湊，白2、4後，對有貼目負擔的黑方，這樣的構思不能滿意。

實戰白20如照——

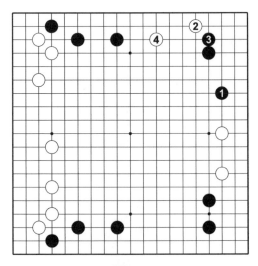

圖5-3

圖 5-4　在 1 位下扳，黑 2 連扳，白 3 斷打至黑 8 征吃一子，以後白投在譜中 C 位，黑在 D 位應，白 C 位一子不起引征作用，且圖中 A 位提子後，再於 B 位攻嚴厲，白棋採用這樣的走法過強，不好。

實戰的黑 21 當然，白 22 壓有力量。

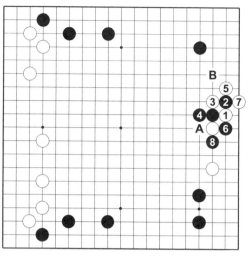

圖 5-4

【圍棋逸事 2】

並在終止十番棋後，與吳清源約定「今後的比賽以吳清源為中心展開。」1965 年，吳清源從第 4 期名人戰循環圈中跌落。

圖 5-5　以後黑如在 1 位退，有些猶疑，因為白 2 位接後，黑 3 雖然得了角，但白在 A 位壓是有效的，故此局勢下 1 位退不好。

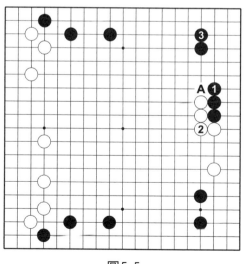

圖 5-5

# 第二譜　24—44

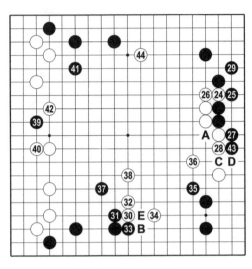

圖5-6　實戰譜圖

圖5-6　白24勢所必然，如果此著在A位接，黑在26位虎，黑的棋形飽滿。從黑25到27的演變，白28如照——

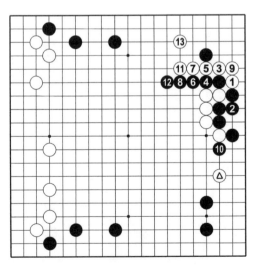

圖5-7

圖5-7　在1位斷，以下至白13止形成轉換，黑的厚味比白好，△子全然枯去，黑方有利。

所以實戰白28長也是不得已。黑29虎，是防白在「三・3」攻入，不僅形好，且含有以後A位斷的手段。

白30尖沖消下邊黑勢，同時含有防黑A位斷的意圖。黑31上長正確。

圖 5-8　黑如在 1
位長，至白 4 止，因留
有白 A 位攻的缺陷，黑
不好。實戰中，白 32 也
只有長一著，黑 33、白
34 都是常型，也可稱為
「邊的定石」。

黑 35 在 B 位長也是
定石，但現在如果這樣
走就會給白 35 位飛封的
機會。此後黑如在 E 位
沖出，即演變為──

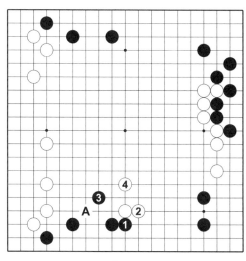

圖 5-8

圖 5-9　至白 10 止
的結果，被白先手封緊
外勢很厚，比下邊黑的
實利為優。

故黑 35 是要點，有
了這一子就再生出黑在
A 位斷的手段。白 36 不
得已，防黑在 A 位斷。
黑 37 是絕好點。

白 38 又是絕對的一
著，如脫先，被黑在 38
位鎮就苦了。

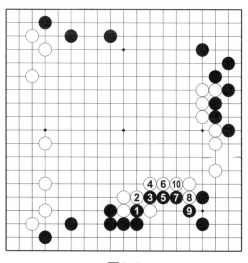

圖 5-9

黑 39 是絕好的投入。白 40 先守下邊邊角地域是正著。

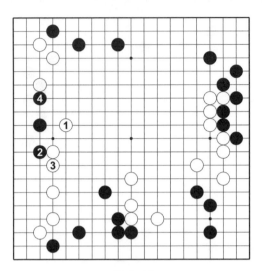

圖5-10

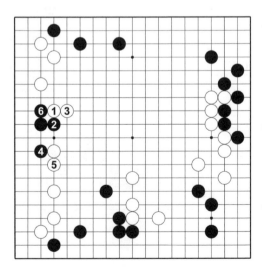

圖5-11

圖 5-10　白 1 如鎮，黑 2、4 簡單成活形。白棋左邊寶庫被掏，黑棋成功。

【圍棋逸事3】

根據吳清源的理解，《讀賣新聞》應該終止名人戰，以吳清源為中心再創辦新的棋戰。然而名人戰正值熱火朝天進行。

52歲的吳清源已過了巔峰時期，《讀賣新聞》向他發放一筆養老金作為補償。在吳清源由盛轉衰的日子裡，1963年，瀨越老師為他收了一位來自韓國的小徒弟。

圖5-11　白1封，黑2、4、6也可成活。白依然華而不實。

圖5-12　白在1位壓、3位斷是最激烈的下法，黑4挖打，黑6長簡明，以下至黑14止，被黑棋封住，黑棋也很充分。

實戰黑41關，擴大上邊形勢。

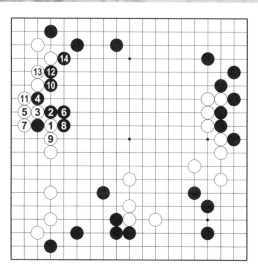

圖5-12

1966年，吳清源授兩子與13歲的曹薰鉉進行了一盤指導對局，吳清源僅以一目獲勝。50年後，曹薰鉉在吳清源追思會上還念念不忘自己當時輸棋痛哭的童年記憶。

圖5-13　黑1如單純出逃，被白2、4、6攻擊，黑全域被動。

實戰中，黑43長試應手，同時含有此後A位斷和C位挖的手段。白44如果在D位虎下，黑棋就先手便宜了。因此白44侵消黑陣。

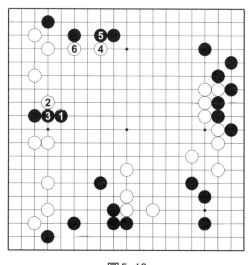

圖5-13

# 第三譜　45—106

圖5-14　實戰譜圖

圖5-14　黑45是急所。

白46後，黑如在A位接，白便有在B位壓的走法，同時可破掉黑在C位挖的手段。黑47是此時的要點。實戰至52的型沿用至今。

【圍棋逸事5】

因為吳清源與木谷實的關係向來篤厚，吳清源還將自己的女兒送到木谷道場學了一段時間的圍棋。

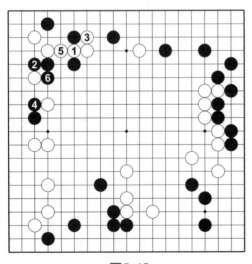

圖5-15

圖5-15　白如在1位沖，以下至黑6止成為轉換，對黑有利。

〔吳清源的棋變化靈活，有呼吸般的自由節奏。編者注〕

實戰黑49也是相關聯的一著。

圖 5-16　白如 1 位壓，則黑 2、4 順勢整形。

實戰白 50 在中腹做空，同時防黑在 C 位挖。

黑 51 如在 62 位托，白就準備在 D 位立下作戰，很嚴厲。黑 53 飛攻白棋，同時防白在 D 位立下，是高效率的一手。白 54 至 57 是必

圖 5-16

然應對，下成這種棋形，黑並無不滿。白 46 一子枯死。

白 58 是先手。黑 63 想兼顧左右。

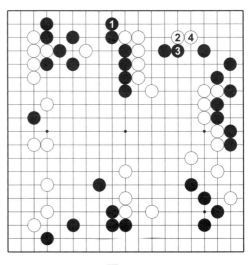

圖 5-17　黑 1 立後手，被白 2 跳入，黑 3 壓，白 4 長，簡單侵入。

實戰黑 63 的意圖是——

圖 5-17

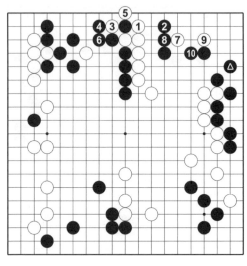

圖5-18

圖 5-18　白 1 如應，則黑 2 守，白 3 打，黑 4、6 收住邊空，角上即使白走 7、9 位侵入，黑 10 長，白仍不活。黑△一子發揮了作用。

因此實戰白 64 如不跳入就失去機會了。

黑 65 當然。白 66 如照——

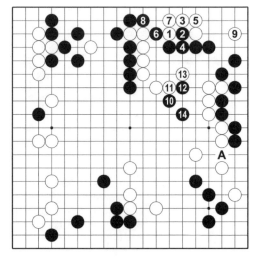

圖5-19

圖5-19　白 1 托也可成立，至白 9 止可活，但黑 10 逼迫是嚴厲的，至黑 14 虎後，有 A 位挖的手段。

黑 67 不得不擋，如在 72 位接，白就在 71 位立，這是白方所期待的。黑 75 從棋形看應在此打一著，但——

圖5-20　以後黑如1位接，則白2至8滾打包收，黑棋被殺。

黑77好著。白78只有頑強對抗，別無他法。黑79長是看到妙機。

【圍棋逸事6】

據記載，吳清源曾在平塚的道場觀摩。1969年，吳清源與木谷道場的韓國棋童，時年13歲的趙治勳下了一盤黑貼三目半的特別對局，吳清源執白中盤獲勝。

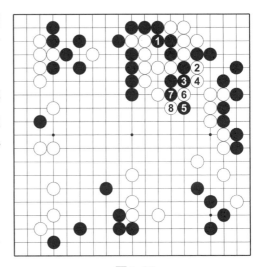

圖5-20

圖5-21　以後白如果在1位關，黑2、白3後，黑4並是妙手，A位跨斷和B位壓封兩者必得其一，白不能兼顧而陷入困境。

白80斷打是妙次序，如先在82位頂，黑在E位曲就不好了。白82也是好手，以後——

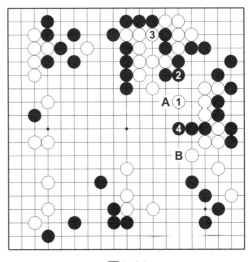

圖5-21

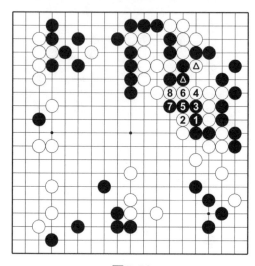

圖5-22

圖5-22　黑如在1位曲出，白2至8，兩處通連，這是由於白△和黑▲先作了交換才有效。

實戰白84如照——

## 【圍棋逸事7】

1973年，吳清源與隨中日友好協會代表團訪日的陳祖德下了一盤棋。這盤棋是吳清源唯一一次與中國大陸棋手下正式比賽的棋。

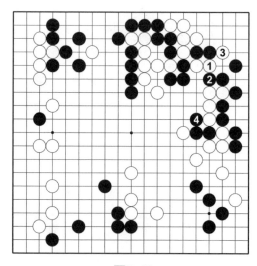

圖5-23

圖5-23　在1位長，黑棋就走2、4和白形成轉換，是黑有利。

實戰中，黑89扳，突圍而出，此後白如在102位枷，黑在E位曲出，反把白棋吃掉。黑93曲，雖仍被白吃去，但也是好著。

圖5-24　以後白如在1位扳，黑2、4先手封白，再於6位長，外面白棋支離破碎，將無法收拾。故實戰白94作防護。

實戰白100照——

【圍棋逸事8】

時年29歲的陳祖德受先中盤獲勝。看著對面的年輕人，吳清源頗多感慨。如果機緣巧合，說不定陳祖德也會成為自己的學生。

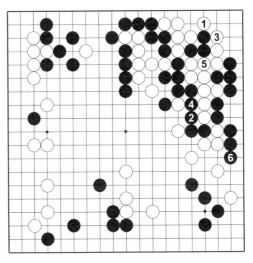

圖5-24

圖 5-25　在 1 位粘，黑棋可走2、4逃出兩子。因此實戰白先在100位接，使黑101應後再接回兩子。

棋局到104告一段落，在得失方面沒有大

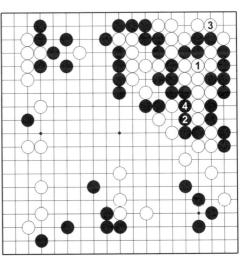

圖5-25

的優劣，但中腹黑棋很厚，並且完全控制了白46一子的活動，又得先手，黑無不滿，局勢至此很明顯黑優。

黑105先手又很大。白106不可省略。

# 第四譜　7—81（即107—181）

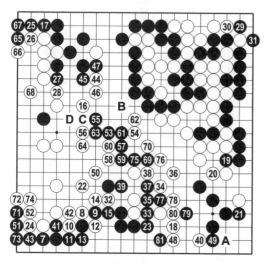

**圖5-26　實戰譜圖**

圖5-26　黑7是很大的官子。白16是好點，這樣左邊的空就完全好了。白18是大著，且含有以後A位的透點。

黑21擋，防白A位點，且又是一著大官子。白22虎，當然是準備在32位沖斷黑棋。

黑23也可在39位雙，現於23位長，不知哪一處有利，估計是差不多的。

白26如不下，白邊仍不乾淨。白28也是不可不走的，中腹白棋還沒有處理妥當，尚待收拾。

黑29打，31渡過，約有十目的官子。白34關，好手。

有人問岩本薰九段，在有史以來所有的棋手中，他最欽佩的是哪一位。他答道：「幾個世紀以來有很多偉大的棋手——本因坊道策、本因坊秀策，等等。不過第一個浮現在我腦海裡的是我過去幾十年來一直與之對局的棋手，吳清源。」

圖5-27　白1擋是無理的著法，被黑2沖，雙方至黑10長，白反而不好。

如譜中關後，黑35時，白36一尖就連回了。

白40是很大的官子。

圖5-27

圖5-28　同時補掉了黑方在1位托、3位卡的手段。

白48正著，黑49很大。白50尖補，黑53在此消空已很充分。白56如在B位飛欲隔斷黑棋，是無理著法。

白58是防黑C、白D、黑64位夾的滲透手段。到黑81止，局面上黑地已多出約十目，黑方勝券在握。

圖5-28

# 第6局　日本「三強戰」

## 黑方　橋本宇太郎九段　白方　吳清源九段
（黑貼五目　共249手　白勝1目　弈於1962年1月15日、16日）
### 吳清源　解說

### 第一譜　1—53

圖6-1　本局是日本《朝日新聞》舉辦的由吳清源九段、坂田榮男九段、橋本宇太郎九段三人參加的「三強戰」中的一局。

白2走「三·3」近來很流行，但對角「三·3」的佈局，我也不常走。

白6高掛是趣向。黑7是最常見之著。

白8、10走「雪崩型」，是白6高掛時預定的著法。黑11接是定石的一型，白12長當然。

黑13跳出頭也是定石著法。白14在C位虎補是本手，但為搶先手，白14嘗試扳的新

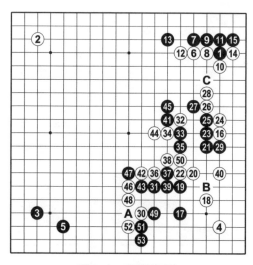

圖6-1　實戰譜圖

手。

黑15擋似乎是跟著白棋走，但很大，不壞。以白棋的立場，在沒有貼目的情況下，只得先搶白16這一雙方必爭大場。

黑17大飛高掛，是橋本九段常用的著法。

黑19關起，期待白棋跳，白方看破了黑方的意圖，因此在20位小飛，黑如果仍在A位拆，白就在22位壓出。

黑21立刻改變方向，攻擊白棋的弱點，機敏。白22若改在23位長，則黑輕巧地在35位關。

黑23壓，勢所必然，以下到黑29止，白右邊的大形勢被消去大半，現在該輪到白棋來消黑下邊的形勢了。

白32是攻擊的急所。黑33是好著，白34必扳，黑35退後，白有41位的中斷點，這是黑33關靠比單在35位關出有利的地方。白36關壓有力。黑37如在42位扳——

圖6-2　黑1扳，雙方應對至白6扳，白既有A位的斷，又有B位之打，都很嚴厲。因此，實戰黑37挖是雙方必爭的要點。白40實利大，是攻守要點。

黑41斷後，這裡的黑棋得到安定。黑47如果在48位扳，會引起混戰。

圖6-2

圖6-3　行至白10
止，黑吃不掉白棋，但
下邊黑棋是有手段的。

圖6-3

圖6-4　按照1至9
的著法，黑棋可以突圍
而出。

〔此圖中白4若在
A位挖又如何呢，這是
編者不明白的地方。〕

不過——

圖6-4

圖6-5　白如果2位粘，雙方行至白10止，形成轉換，黑棋先手得角，並不吃虧。

實戰黑49關靠後，黑棋在B位跨的手段就更厲害了。白棋如果仍採用圖6-5的著法，就不能取得轉換，因此白50只得補。從而，黑51扳、53立，下邊黑棋安然活出，這是黑47斷時就早有成算的。

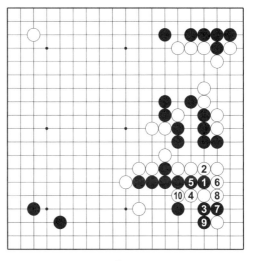

圖6-5

【圍棋核武1】

第3期本因坊戰舉行時，日本已在戰爭中全線潰退。1945年7月，本因坊勝負揭幕，瀨越憲作是橋本的恩師，竭力主張比賽在自己的家鄉廣島市舉行，由於當時廣島已是盟軍空襲的目標，警方堅決反對在廣島對局，但瀨越和兩位對局者不顧警方的告誡，毅然投身於比賽。

前兩局平安無事，第3天空襲警報解除後，雙方即著手對局，不久空中掠過一架美軍飛機，隨即飄落一個降落傘，剎間一片閃光直射大地，對局室白得煞人，接著烏雲翻捲，狂風夾著雨點直撲對局室，門窗玻璃全被震碎，瀨越木然坐在席上，岩本全身匍匐在棋盤上，橋本則被爆炸產生的氣浪推到室外。

# 第二譜　54—100

**圖6-6　實戰譜圖**

圖6-6　白54尖沖，為下邊的白棋謀求出路。

黑55如在A位長，則白在62位輕巧地關出。因此，黑棋應當從上面圍攻白棋。

由於黑棋隨時可在69位長，與白70作交換，因此，黑57這步棋是成立的。因為以後黑棋可能有在68位長的需要，故暫不和白棋交換，直接走57位，比較靈活。

白58逃出，別無他法。局勢至此，是黑棋好下。黑61沉著。白62好形，如在98位接，則黑有62位先手一尖之利。

黑63表現出橋本九段華麗的棋風，如果脫先，白也必走63位，此為雙方攻防的要點。白64先佔大場，否則黑方就在此掛角。

黑65如果改走B位也是有力的攻法。現如譜在65位跳，是控制兼得實地的攻法，但中腹黑三子就顯得單薄了，究竟採用哪種著法較好很難說。

白68打，是不願意黑棋在68位長，如果被黑棋在此長，黑就有在C位斷打的手段。

　　白72立後，黑簡單在74位尖可補活，但黑不願落後
手，故走73位飛靠，棄子爭先。如落後手補活，白方有在
90位關、黑91位擋、白92位頂的厲害手段。平凡中見功底。

　　白74夾，嚴厲，如改下76位頂，則黑74位退，白86
位立，黑已先手活淨。白78覷好著，如改在80位立，則黑
在82位夾，捨兩子先手做活。但白在80位立時──

　　圖6-7　白4立時，黑5如果拐，白6連扳手筋，以下進
行至白14，黑棋失敗。

　　黑79接不得已，如改在81位吃白一子，則白也在79位
斷黑兩子，這樣，下邊白棋就活淨了。

　　黑87不得不走，否則被白在87位團，黑棋不治而亡。

　　白88接後，黑棋雖然仍是先手活，但失去了在D位覷
的手段當然於白有利，
這是白78覷這著好棋所
取得的成果。

　　黑89好著，有了這
著，黑就可在E位跨，
白F位沖時，黑G位
沖，白棋就被切斷了。
白90防斷。

　　白94如在95位
擋，則黑在94位長是先
手，故白先佔此處。白
96、98樸實。

圖6-7

圖6-8

圖6-8　白1、3的下法不好，黑4跳，白棋損地而且仍未活淨。

白98接，備眼形，是正著。

圖6-9

圖6-9　之後白棋還有1至7的整形手段。黑4如果在5位接
——

圖6-10　黑4接，白5斷以下至黑18，白棋先手活淨。

實戰黑99就是防白圖6-9沖的手段。至此，黑棋仍保持優勢。白100佔大場。

圖6-10

## 第三譜　1—149
## （即101—249）

圖6-11　黑1沖有問題，不如在37位關起。

縱觀全域，黑棋地域不少，已無削減可能，白棋只好寄希望在左上角成空，白趁機走到2位肩沖。

黑3如果改走16位，則白於116位尖做活，黑乏味。黑3長有攻白大塊的意味。白4先斷是好棋。黑5如果改走6位打——

�85、�93、⑩1 = ⑲　⑨0、⑨8、⑩5 = ⑧2

圖6-11　實戰譜圖

圖6–12

圖6–12　黑1從這邊打，至白12止，白也棄子活淨。

白8尖，巧活。黑9靠好，機敏及時，如被白先在62位擋，即失去這種走法。

白10扳、12接是最佳應對。白14有力，黑如不應——

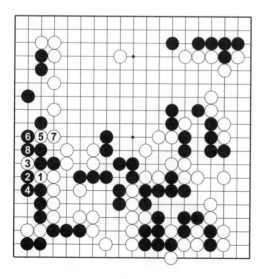

圖6–13

圖6–13　白1沖、3斷，然後白5挖手筋，白取得雄厚的外勢，中腹黑棋更顯得薄弱了。

實戰白16接通四子後，中腹黑棋馬上單薄，只好補17位，至此可見黑1等於走單官，是惡手。

白18鎮後，加強了上邊的大形勢，且以後白方有在19位飛的好點。黑19關即防白在此處飛。

圖6-14 黑1如果上邊侵入，白有2、4扭斷的強力反擊手段。

白20攔後，局中雙方圍實空已接近。黑27原不肯如此走的，但如不與左聯絡，恐白30位靠斷，黑棋大塊就不安定了。

黑29尖，雖是非常大的棋，但卻有疑問。

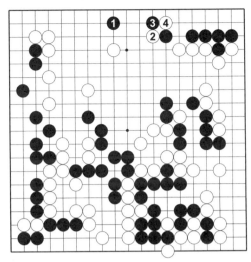

圖6-14

圖6-15 黑1飛中間大，至5黑棋有利。

實戰中，白30靠嚴厲，因右邊黑棋雖有眼，但尚未活淨，且白在40位曲是先手，故黑棋在42位托的手段是不成立的，如被白分斷，黑棋不能放手。

黑37補甚苦，但不得已。黑41非防不可。

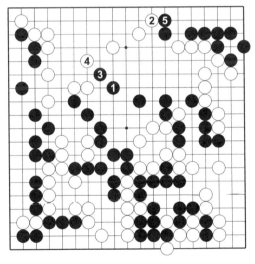

圖6-15

白42立、44護空，增加了不少目數，與圖6-15比較，差別是很明顯的，所以黑29有疑問。黑53好棋，白如在56位壓，黑可在67位做活。

**圖6-16** 以後黑棋還有1、3的開劫手法，以爭勝負。白棋如果補A位，則黑B位點殺白。

實戰中，白54到58，杜絕上邊攻襲機會。黑59接，是此時最大的官子。以下至白78，黑棋見形勢已非，就毅然走79、81開劫。

白86本手應在87位虎，較為有利。但這樣一來，黑就在106位打，挑起劫爭，雙方劫材雖都不少，但最後黑必然走99位沖、126位斷的劫材，白因劫材不足，只得捨棄四子，取得劫勝，由於反正要捨棄四子，因此在86位立，先得了便宜再說。

〔得失判斷清楚。〕

黑87如果在106位開劫，可吃白四子，約可得十二目，而白棋既立到86位，則右邊劫勝，約可得十三目，黑棋反而吃虧，故黑87、89沖實屬不得已。

至黑107為止，局勢已大定，白小勝不可動搖。

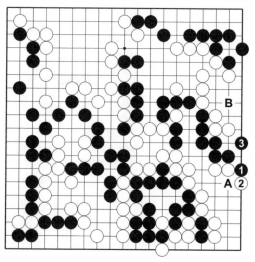

**圖6-16**

【圍棋核武2】

此時10公里之外的廣島已化為廢墟，然而當時兩位對局者以為只是一般的空襲，簡單收拾對局室後，續戰橋本宇太郎以5目戰勝岩本薰。直到返回東京的途中，才知道是原子彈爆炸。

其後四局岩本奮力追趕，期間日本無條件投降，第二次世界大戰結束。至1945年11月雙方才艱難地3：3戰平。為決出最後的冠軍，9個月後雙方又加賽三番勝負，岩本發揮出色2：0奪取本因坊寶座。決戰第3局，其內容波瀾不驚，卻因為原子彈爆炸而成歷史名局。但遺憾的是，究竟原子彈爆炸發生在該局的哪一手？兩位對局者以及瀨越先生在事後都不能說清。隨著三位當局者都已作古，成為永懸棋史的謎團。

我們視吳清源為有史以來最偉大的棋手，卻並不僅僅是因為他展現在棋盤上的智慧，也不是因為他在20世紀50年代棋藝和創造力遠遠高於旁人。真正使我們如此推崇他的原因是，相比任何旁人，他在很大程度上創造了圍棋新的範式，幫助當時和後來的棋手在對圍棋的理解上跨上了一個全新的臺階。

有幸和這個地球上最有創造力的大腦進行交流、手談、對局、復盤，很多棋手都有這樣愉快的經歷，他們思考幾十年的問題，突然被照亮了。

# 🥷第7局 日本第一期名人戰

## 黑方 坂田榮男九段 白方 吳清源九段

（黑貼五目 共282手 1962年8月5、6日和棋）

### 吳清源 解說

### 第一譜 1—13

圖7-1 日本第一期名人戰最後的兩局棋：本局及另一局——橋本昌二九段對藤澤秀行八段，當時，藤澤八段九勝二敗居首位，吳、坂田兩九段均八勝三敗緊追其後，因此，誰是名人？決定在最後兩戰的成績，這兩局棋是同時對壘。

結果藤澤八段之局白棋中押敗，則與本局勝者同分，同分本應另行決勝，以爭名人，但比賽規則中規定，和棋作白勝，而和棋者在同分中應居於次位，於是第一期「名人」之榮冠為藤澤秀行八段所獲。

近來坂田君執黑第一著長下於「三·3」。

白4下10位，是最

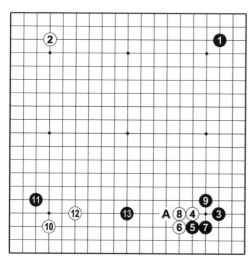

圖7-1 實戰譜圖

近常見的佈局。

白8如A位虎，則黑將爭先在左下角投子（當然不限於10位）。

圖7-2　以後，白即使於1位飛靠，黑有2至8的應手，白9虎，黑10長，白11雙，黑取得先手。

為使黑棋不能脫先，故譜著實接，此時黑9如脫先投於10位——

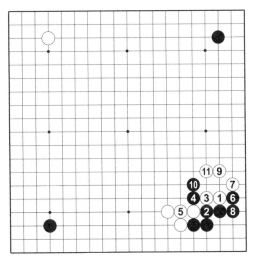

圖7-2

圖7-3　白1位靠的下法就有效了，黑2只有屈服在此扳，至白7為止，白勢厚，不壞。

黑11掛，試探白棋動靜。白12小飛，穩重，下邊連片成勢的可能性大增。

黑13是早在9尖時所預定好的一著，如被白在此補去，則下邊白棋全部成好形。

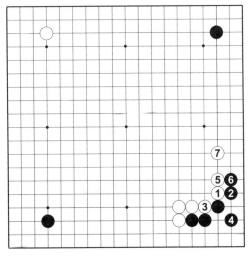

圖7-3

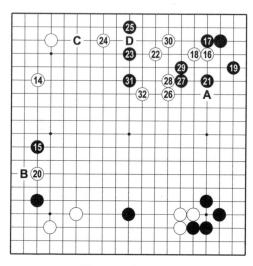

圖7-4　實戰譜圖

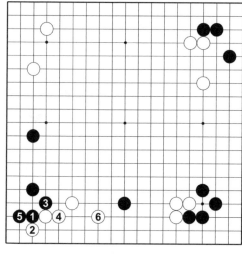

圖7-5

# 第二譜　14—32

圖7-4　白14大飛守角。此著也曾考慮小飛守角，但黑方著法也將相應改變。黑15與白14是二者必得其一之處。

白16掛角，當然的大場。從黑17至19是標準定石，以後白如於A位拆，雖是正著，但黑棋便得先手於左下角下子。

圖7-5　黑1、3、5謀得安定，如此棋勢平坦，非白方所願。

因此實戰白20先打入，試黑應手，黑如B位托，則白已先手得利——

【圍棋札記1】

　　坂田雖然已經意識到自己肯定贏了，但卻沒有時間精確地數目，而另一方面吳九段還剩有一小時左右。

圖 7-6　黑 1 托角，白 2 扳、4 打至 12 為止，白有利。譜黑 21 飛，有力。白 22 不得不走，被黑棋此處來攻，即被逼得狼狽。

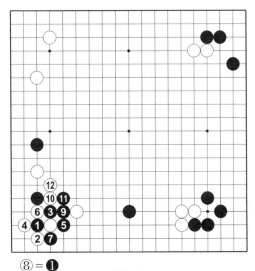

⑧ = ❶

圖7-6

圖 7-7　左下即使白 1 尖封，黑尚有於 A 位托，白 B 位扳，黑 C 位虎的手段，故白 1 尖不是緊要之著。

實戰黑 23 逼白棋，也有勁，下一步拆到 C 位，又是一個好點。白 24 阻黑開拆，並打算下一步於 D 位托渡。

黑 25 阻渡，以後可從 30 位及 C 位打入，此兩處打入點必能得其一。白 26 補形，黑 27 是攻擊急所。

圖7-7

白 28 至 30 不得已之著。黑棋在此處得先手攻奪白棋眼位，但是白 30 尖補，也打消了黑棋佔此點的機會。

黑 31 關，既攻右方白棋，同時也準備於 C 位打入。

圖7-8

　　**圖7-8**　如果白1補，則黑2尖是急所，白3退，黑4沖，攻擊嚴厲。

　　從上述意思可知，白32是雙方必爭的要點。

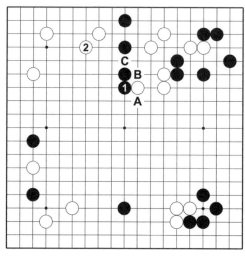

圖7-9

　　**圖7-9**　黑1若長，則白轉於2位補，以後黑即使於A位扳，白可在B位雙，就有了眼位，況且白棋還有C位挖的手段。

## 第三譜　33—61

圖7-10　黑33立即打入，是黑棋不肯放鬆之處。黑有33這著棋，就可於A位渡，或於51位侵入左上角，兩者必得其一。白34不可省。白如不走，黑於B位圍很大，因為下邊黑於C位飛是先手。

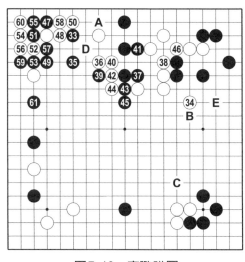

圖7-10　實戰譜圖

黑35如於D位尖吃白一子，則白脫先它投，此時白也可能於E　位關下，這是兩不吃虧的棋。今黑關起，想吃大一些，故白不肯放棄。白36如不應——

【圍棋札記2】

進入對局室一看，吳清源坐在椅子上，坂田盤腿坐在台座上。

有關人士儘量設法不讓他們知道藤澤與橋本之戰的結果，但他們卻似乎憑著專業棋手的特有感覺知道了這件事。

「唉嘿！」坂田就像武士一樣運了一口氣，下了一著棋。吳清源回到休息室，瀨越被年輕的棋手團團圍住，正在拆棋。

現在是黑棋坂田以壓倒優勢領先的局面。當時是六段的林海峰來了，他是吳清源的弟子。

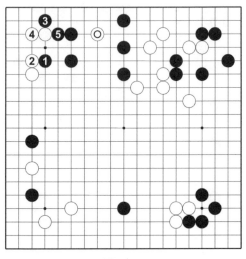

圖 7-11

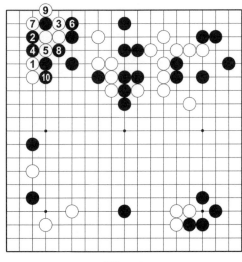

圖 7-12

圖 7-11　黑 1 至 5 是整形的手筋，黑棋不但形狀整齊，而且圍吃白◎一子很大。譜白 40 急所，試黑應手。

黑 41 雙，嚴厲之著。白 42 至黑 45 是雙方必然之著。白 46 如被黑在此處沖，不但二子割掉，且整塊白棋就呈崩潰之狀。

黑 47 是針對白棋大飛守角而用的一步棋。白 48 是最強的抵抗。黑 49 機敏，手法靈巧。

白 50 如於 53 位擋，則黑 51 位扳，角上生出手段。

圖 7-12　至黑 10 止，白棋受攻，而且還可能有其他種種著法。

實戰白 50 渡後，上邊白棋已安定。

黑 51 如於 53 位沖，白在 51 位長得角，這樣轉換，白棋有利。因白棋還留有 59 位扳的手段。現 51 扳、53 沖，均是

要點，即可奠定黑棋比較乾淨的形狀。

〔這是專家的感覺。〕

黑57如於58位斷——

圖 7-13　白 6 接後，黑 7 斷一手好，白 8、10 不得不用滾打包收；黑 9 提後，白緊了一氣，至黑 15 時是黑棋快一氣。黑 19 後，白雖有 25 位做劫的手段，但黑可脫先，等白 A 位拋吃才是真劫，是寬氣劫。因此白 20 封鎖黑棋，至黑 25 止，黑雖妙手吃了白子，但外勢盡失，白好。

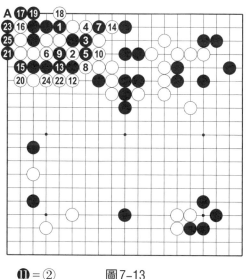

⑪ = ②　　　　圖7-13

譜至黑 61 止告一段落，上邊白棋取得聯絡，已經穩定，黑方顯得單薄，就這一點講，白棋的形勢有趣。

【圍棋札記3】

「怎麼看也相差十目以上。」林海峰搖晃著剃得發亮的腦袋說。「相差那麼多嗎？」「嗯。」林海峰點了點頭。

沒有人對林的話提出反對意見。用專業棋手的眼光看來，似乎已是無可挽救的局勢了。

## 第四譜　62—100

⑫＝⑥⑤　　　圖7-14　實戰譜圖

圖7-14　白62是下邊的要點，藉此可以攻擊上下的黑棋，下一步白在80位尖沖，是一著嚴厲的攻手。

白64之後，如再在角上70位尖頂，是攻擊好點。

白68如於69位退，則黑68位立，顯然遂了黑棋的願望，所以白68扳打。黑69至73止是定石。

白74扳渡，沉穩。白76關出，準備攻擊上下兩塊黑棋。黑77尖封，稍薄。

黑79尖，正著，如於A位關，為俗手，因為白於B位扳後，湊白棋好步調。白80後，如果黑於94位接，則白先手得利，因為黑接後，將來於90位跨，白C位沖，黑99位斷時，黑棋形不好。

黑83單長，是好手，準備下一步於90位跨斷。

圖7-15　黑如下1、3位，則白4關，黑棋上下受攻。

如果白走87位，與黑走84位交換，是可防黑棋跨斷的，然而黑佔到84位，棋就索然無味了。

白84、86沖斷後，局面漸漸複雜化，這兩手主要還是防黑90位跨斷。

白棋引誘黑下87、89後，走90是行棋步調，即使黑91枷——

圖7-15

**圖7-16**　白仍有1位靠的手段，白3扳是要點，此手如於5位打則黑於A位包打，白棋形不佳。

譜白92尖後，局面更趨複雜。以後黑如D位曲，白E位跳出分割黑棋。這時的空彼此相當，是白棋有望的局面。

黑93好手。白94如於——

圖7-16

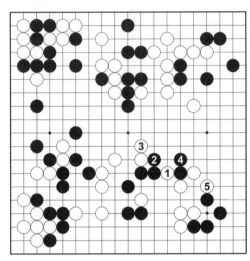

圖7-17

圖7-17 1位打，以下至白5的應對是可以想到的。

今白94沖斷，是打算黑如96位扳後成——

圖7-18 白3至7提一子是先手，黑棋要補中斷點，白好。

如上所述，黑95只好從這方面擋。黑99接。

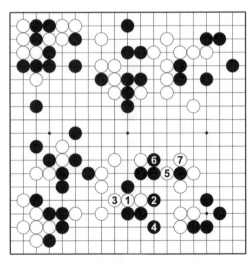

圖7-18

【圍棋札記4】

可是，吳清源卻將這盤棋一點一點地追了回來，最終成為一盤和棋。和棋判為白勝，這是名人戰的規定。

但是，此外還有「和棋勝要比真正的勝低一等級」的規定，儘管同是九勝三負，這次循環賽的優勝也就是第一期名人的桂冠落在了藤澤頭上。

將必勝的棋輸掉後的坂田也因這次敗北受到了很大的打擊，睡到半夜他又爬起來，咕噥道：「這盤棋真的是和棋嗎？」

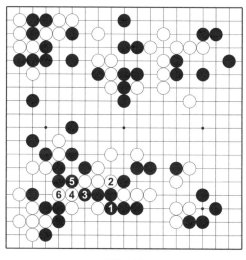

圖7-19　黑1接，白2斷，黑3沖斷不能成立，至白6，顯然黑棋無理。

當初白86、白88的妙味就顯示出來了。

圖7-19

## 第五譜　1—53（即101—153）

圖7-20　黑1是要點。白棋從5位打或4位斷，均不能成立。白2急所，控制黑兩子。白4應照——

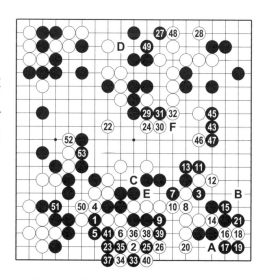

㊷＝㉞　㊹＝㉝

圖7-20　實戰譜圖

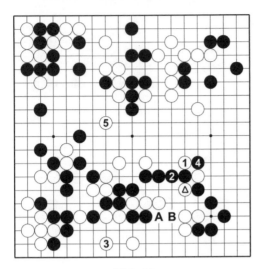

圖7-21

圖7-22

圖7-21　白1打，再3關，補淨，方是好棋，此時黑如A位長，白可B位頂棄去△位一子，甚輕。因黑也只能4位打，然後白5飛，才有趣味。

現譜中4打、6曲後，黑9長、白10非走不可，雖一樣吃黑三子，但卻成稍不乾淨的壞形。白14以下將黑角走淨，並不可惜，主要是做好取得20先手立的準備工作。

黑21如走A位，雖然便宜，但將來白有B位等的借用，右邊有餘味。白22惡手。

圖7-22　白應該先走1位虎（因為以後沒機會走這步棋了），黑2接後，白從3至7吃黑兩子，乾淨。黑方只有走10、12吃白兩子。此時白13轉於右邊下子，是白有望的局面。白13後，黑也只不過在A位沖，以下經過白B、黑C、白D，是白棋好。

實戰由於白22之飛，被黑走23位，就痛苦了。白24仍宜走C位，黑應後再走35位為佳。

圖7-23　下邊黑棋先走的話可以1位靠，白2夾，結果成劫；我當時雖然算出有劫，但對劫的形狀有重大的錯覺，我以為5打、6接、7做劫至10提劫後，黑棋也有相當的損失，況且白棋還有譜中C位的本身劫材可以用，這樣是我看錯了。

實戰中，白28不如走48位，黑D位做活，再走C位，黑E位以後，白棋就有機會在下邊落子。由於看錯，就無法可想了。

黑竟然走35、37，想不到這樣做劫，黑棋不損，同樣是劫，現黑棋是無憂劫，況且打消了C位的劫材。

黑劫輕，能走到43和45兩手也已夠了。白劫重，絕對不能輸劫，所以只有44粘。此時黑棋右邊貫通後，成就了右邊的大地域，白棋形勢大壞，至此白已輸定。

白46防黑F位斷，此後唯有拼命猛攻上邊黑棋。白48是攻大塊黑棋的急所，這樣，28一子就成為閑著了。

現攻黑大塊時，在C位虎已經無效了，因為此時吃黑棋四子，黑棋不會應，因此大大地影響到後來的行棋。黑49是做眼的急所。白50及52是勝負手。

圖7-23

# 第六譜　54—100（即 154—200）

⑦⑨、⑧⑤、⑨①、⑨⑦＝⑦③
⑧②、⑧⑧、⑨④、⑩⑩＝⑦⑥

**圖7-24　實戰譜圖**

圖7-24　黑55以下這塊棋尚未活淨，另外，上邊的一塊黑棋也未活淨，在此使用纏繞戰術，是最後勝敗的關鍵。

從白58至黑65是必然應對。此時白66如於69位提，雖可相安無事，但黑先67位打，再66位接，黑棋通出後，白空便不夠了。白66先斷一手，然後打算於72位尖，威脅上邊黑棋。

黑71擒白三子，實利很大，此時白空已不夠，為爭取於上邊與黑棋一決勝負，白寧願棄三子，況且此處白棋仍保留有A位做劫的餘韻，可備決鬥。

白72尖，拼命吃黑棋，黑73如在74位沖，則白在73位破眼，以後黑棋就不妙。黑77好著。白78曲不得已，如在84位扳，黑在89位扳出就不好了。

黑83好著，如果已經有B、C兩著的交換，則現在白棋的應法就有很大的差別。白90不得不應，如不應，黑有D位擠的走法。

## 第七譜　1—82（即 201—282）

圖7-25　白4夾造成兩劫。白在 29 位立的劫材是損劫，所以不肯打。即使用此劫材，也難以打贏。

劫爭的最後結果，是黑9與白10轉換，於是大戰告一段落。

黑 11 接，已吃淨角上白棋。黑 15 不如於 16 位先手沖，與白 58 位作交換為大。黑 19 補棋，否則白於A位扳，右邊出棋。

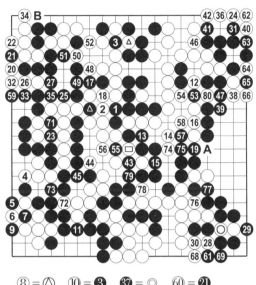

⑧＝△　⑩＝❸　㊲＝◎　⑳＝㉑
�67＝⑭　⑦＝▲　�⑧⑴＝▢　㊷＝❺③

圖7-15　實戰譜圖

黑 23 實在太小，約四目棋，現在盤面上最大的一手是 41 位擋，此手約有八目棋，黑如果走此處，就絕對勝定了。

黑 25 又是一著小棋，不如於右下角 68 位跳。白 34 應於 B 位打。

黑 43 小，不如走 52 位為大。最終弈成和棋，按比賽規則，白勝。

# 第8局　日本第二期名人戰

## 黑方　吳清源九段　白方　鈴木越雄七段

（黑貼五目半　共149手　黑中押勝　弈於1962年9月5、6日）

### 吳清源　解說

圖8-1　實戰譜圖

## 第一譜　1—26

圖8-1　日本第二期名人戰硝煙再起，參加這一期比賽的人員有第一期名人戰成績優良者吳清源、坂田榮男、木谷實、半田道玄、橋本昌二、藤澤朋齋九段六位，透過選拔者有宮本八段、林海峰、鈴木越雄七段，共九位循環戰的優勝者向藤澤名人挑戰。

黑7如照——

圖8-2　黑1至5的走法是最普通的定石，但如果這樣走，就會構成平穩的佈局，因貼五目的關係，黑須預先發動

急戰的局面，所以譜黑
7、9走「雪崩型」。

白10二路連扳是早
期的定石著法。

白 16 靠後，黑 17
至20棄二子，輕靈的好
著。

白 22 雖有各種走
法，但白22是苦心的一
手。黑如在A位飛，則
白就願意在B位尖。

圖8-2

圖8-3　白1、3先
手便宜後，再白5夾，
也是一種下法。以下至
黑14跳出頭的應接，這
樣的局面和宮下曾經下
過，白棋構成一方地，
而黑上下地盤和右方兩
角，即構成黑方易下的
局面。

譜黑23單拆二，機
敏。如在A位飛，白走
C位夾擊。

圖8-3

〔這種構想在小林光一時代很普遍，顯然是受吳先生圍
棋思想的啓發。〕

白24，絕好的大場。黑25如照──

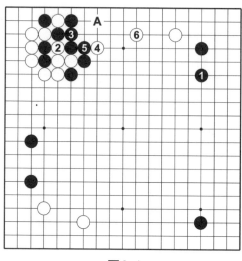

圖8-4

　　**圖8-4**　黑1應，有被白走2至6等著之嫌。以後白再走A位，黑棋無眼形，有被攻逼的擔心。

　　實戰白26如照——

【 **圍棋禪心1** 】

　　1965年日本第4期名人戰，林海峰取得了挑戰權，藤澤秀行認為「林君已有和我們爭勝負的實力。」可是林對坂田的對戰成績還不行，對七番勝負的預測，一邊倒的傾向於坂田。

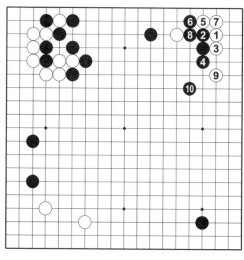

圖8-5

　　**圖8-5**　白1點「三·3」，以下形成至白9的應對，黑10飛擴張棋樣，上方陣形飽滿。

# 第二譜　27—40

圖8-6　黑27後，
白如34位退——

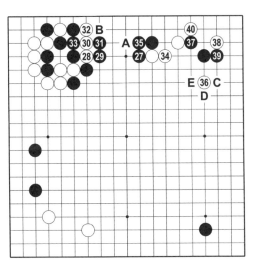

圖8-6　實戰譜圖

圖8-7　白3只得斷，以下到黑8長時，白9不可省略，然後黑10尖，黑方兩面獲利，效率高。此後白11斷，黑12長應對，白如13位，則黑14至18止，白所得甚微，因有上述的擔憂，所以實戰白28先斷，試黑應手。

黑29只得應，別無他法。白30長，也試黑應手，然後決定右方的走法。

黑31正著。白32雖有些損，但仍有視黑方的應法來變動右方的意圖。黑33如照——

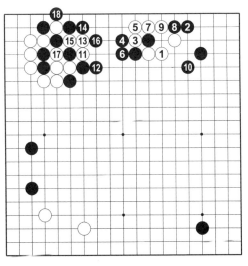

圖8-7

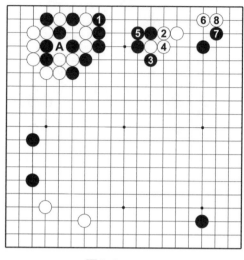

圖8-8

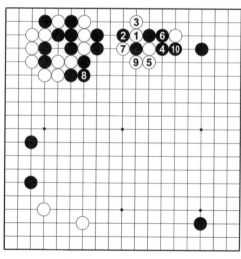

圖8-9

圖 8-8　黑 1 位立，因留有 A 位打，逃出三子的餘味，白方就忍耐地採用 2 至 8 的走法。

如譜黑 33 實地吃白三子，獲利甚大。那麼下一著白 34 在 35 位斷，結果又怎樣呢？

圖 8-9　演變成黑 2 至 10 的變化。白提通一子雖舒暢，但因左右黑棋均有所得，白損。

所以實戰白 34 退，不在 35 位斷。

現在黑 35 在 40 位飛就不好了。白有 A 位的妙手，黑 B 位擋絕對，要被白在 35 位分斷，黑棋不行。因此，黑 35 是不得已之著。

白 36 如在 C 位掛，黑 36 位壓，白 D 位扳，黑在 E 位長出，同時攻上邊白三子。因此白 36 高掛是要點。現在黑 37 如照——

圖8-10 黑1壓，白2點角，以下至白12止，右邊很大，黑即使吃掉白三子也不划算。

因此譜黑37尖以角位重點較好。白38點角，重視角地。

**【圍棋禪心2】**

第1局在東京福田家舉行。林海峰雖養精蓄銳，全力以赴，還是持白敗下陣來。林海峰在賽前對記者說，希望第1局能猜到黑子，可增加一點安全感；但事與願違，無可奈何。

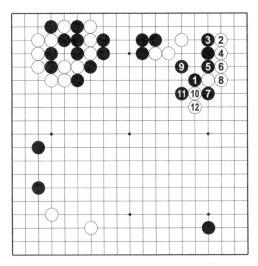

圖8-10

圖8-11 白如走1、3、5的下法，就失去實利，黑方大為滿意。

黑39只此一著，此著如扳渡，被白在39位長出，損地不好。白40，當然之著。

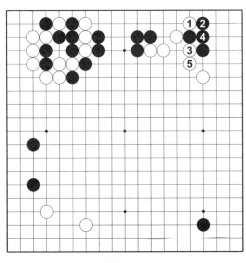

圖8-11

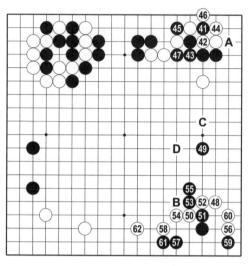

圖8-12　實戰譜圖

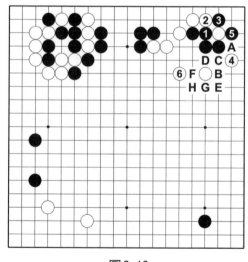

圖8-13

# 第三譜　41—62

圖8-12　黑41如照

圖8-13　黑1、3是普通的走法，而且這樣走較好。白4先手飛後，再6關。於是黑方先手轉向右下角守角，構成簡明的局面。此形即使脫先也無顧慮。白如在A位破眼，黑有B位跨，經過白C、黑D、白E、黑F、白G、黑H，可以向外走出。

黑43如在44位打是損著，以後白43位提，黑A位打，白形厚。採用此著法，如果在47位有白子的情況下，又作別論；沒有的話，是完全的損著，一般是在黑謀活時才使用。

黑走41、43後，被白44打，損地，有疑問。

圖8-14　因此黑應走1、3，白如4關，黑5馬上先手扳，再走7、9，取得了相當的地域。

實戰中黑45斷，是重視攻上方白棋三子和右邊一子的走法，但因為黑已先損了，按目前局勢來看，是複雜的局面。

至黑47止，上邊告一段落。白48大場。

圖8-15　白1粘，黑2渡，白棋成重形，這是黑方所歡迎的。對付白3，黑4可壓出作戰。白5扳無理，以下至18止，白棋形崩潰。

實戰黑49有各種夾法。

【圍棋禪心3】

這時，林海峰的心

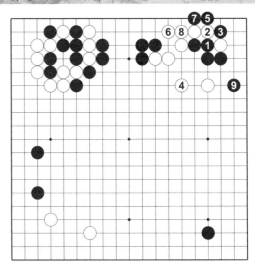

圖8-14

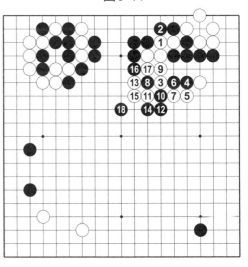

圖8-15

情既焦灼又沮喪：焦灼，是因為「名人」寶座好像近在眼前，然而卻遠在天邊；沮喪，是因為第1局失利更打擊了他原本不是很強的信心。因此在去沖繩島進行第2局挑戰之前，他又到小田原去求老師指點一條明路。

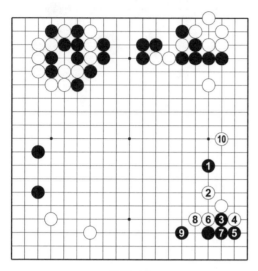

圖8-16

**圖8-16** 黑1二間高夾，白2至黑9後，白10成絕好的開拆，因此在這種情況下，鬆一些夾比較好。

實戰白50如在B位關出，則黑58位拆二，白C，黑D位關出，就變成從容不迫的形勢，黑方樂於這樣走。因此白強烈地50位飛壓。

黑51如照——

**【圍棋禪心4】**

吳清源聽明白林海峰的來意後，微笑著說：「我知道你會來看我的，你此番迎戰坂田，我教給你三個字：『平常心』。」

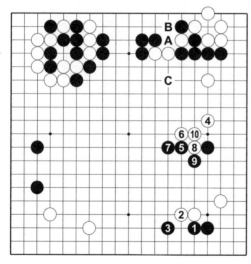

圖8-17

**圖8-17** 黑1長，白走2、4，黑5關，白6強硬地靠緊，黑如7長，白走8、10，形勢厚實，因有白A、黑B、白C的手段，黑棋受到威脅。

實戰黑51、53進行攻擊。白54如照——

圖8-18　在1位立下，白如3扳，以下至黑6的應接，黑不壞。白3如改在6位立，黑5位扳，白A位扳，黑3位接，無論怎樣，總是黑棋可戰的形狀。

實戰黑55上長，白56、黑57是必然應對，是定石的一型。白58至62都是定石的著法。

圖8-18

## 第四譜　63—89

圖8-19　黑63挖、65粘後，白66碰是苦心的一手。

**【圍棋禪心5】**

吳清源當時是用日語念出這三個字來的，這是日語中很淺顯的一句話，意思一聽就懂，但林海峰卻並不明白這句話與棋道有關。

⑧、⑧ = ⑥④　　❽❸、❽❾ = ❼❼

圖8-19　實戰譜圖

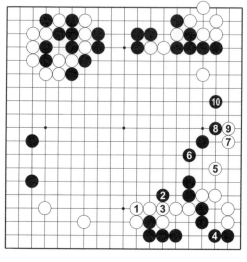

圖8-20

圖8-20　白1如接，演變至黑10為止，這樣的局面，黑棋上方到中腹姿態非常壯厚。此後黑如能在譜中左下角點角，這局棋就結束了。

如譜白66的意思是，黑如88位扳，白70位立，以下經黑68位、白67位、黑76位、白77位、黑A位、白B位的應對，白棋的姿態漂亮，比圖8-20好。白方如不接，黑67就切斷，但這樣反而成為複雜的局面。黑67應在70位下扳。

白68上扳，70立，效率很高。

黑71當然。白72把中腹最大限度擴張起來。

【圍棋禪心6】

吳清源接著說：「你不可太過於患得患失，心情要放鬆。你現在不過二十二三歲年紀，就有這樣的成就，老天對你已經很厚很厚了，你還急什麼呢？不要怕輸棋。」

吳清源接著說：「只要懂得從失敗中吸取教訓，那麼，輸棋對你也是有好處的。今天失敗一次，明天便多一分取勝把握，何必怕失敗呢！和坂田九段這樣的一代高手弈棋，贏棋、輸棋對你都有好處，只看你是否懂得珍惜這份機緣。」

圖 8-21　白 1 長，以下至黑 8 的應接，雖黑兩子被吃，但黑方兩面獲利，可以成立。

實戰黑 73 如照——

【圍棋禪心 7】

吳清源的一席話，真像給林海峰當頭潑了一盤涼涼爽爽的清水，林海峰的神智陡然清醒了許多，而且覺得腦海中靈光閃閃，智慮澄澈。

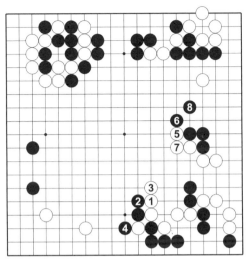

圖 8-21

圖 8-22　在 1 位扳，白 2 至 10，中腹白勢大，和圖 8-21 對比，就大不同了，關鍵白 4、6 先手爭得腹面。黑棋在右上邊狹小地圍吃白棋，而白方再從 A 位二路飛消空就更小了。

實戰中，對付黑 73，白有 76 位頑強做劫的手段。如譜白走 74，此著經局後反覆研究。

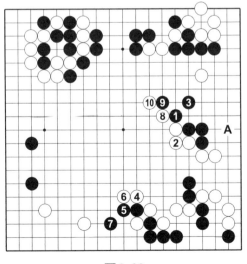

圖 8-22

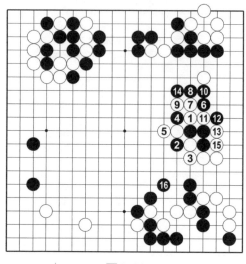

圖8-23

圖8-23 白1扳,以下至黑16形成轉換。因有貼目,將構成細棋的局面。

## 【圍棋禪心8】

從小田原吳清源家中告辭出來,他輕輕鬆鬆地坐火車回東京,兩天後,又輕輕鬆鬆坐飛機去沖繩。

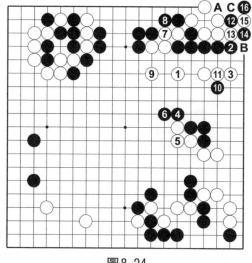

圖8-24

圖8-24 白1關,黑2立下好,有10位飛渡,故白3跳下阻渡,黑4、6出頭,白7、9分斷黑棋,黑12托,以下演變成至黑16的結果。此處白A位接,黑B位接,對殺氣短;白C位拋劫,黑方有幾處本身劫,白無論怎樣都不行。

譜白74長後,黑75拆一是要點,攻防兼備。

白76做劫頑抗是當然的招法。實戰至89是雙方必然的應接。

## 第五譜　90—149

圖8-25　白90打，好像是損著，其實不單是劫材，而且含有137位封的手段。黑97未深思，應在A位打才是正著。

白100頂雖無理，但為決勝負，只得如此。因為此著如在102位飛，黑115渡，白如114跳，黑127位斷，此後黑在譜中B位點角，黑棋就可勝定。黑105是妙著。

圖8-25　實戰譜圖

圖8-26　黑1、3沖斷，白4虎後，白有A位接和B位打，兩者必得其一，這是白方的預想。如此黑棋崩潰。

實戰黑107是和黑105相關聯的要著。

白108立下，變化就很複雜了。

圖8-26

圖8-27

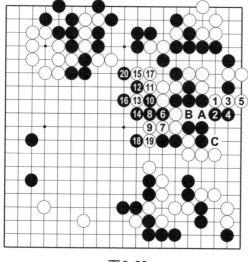

圖8-28

圖8-27　白如1接，黑2渡過，此處黑A、白B、黑C有一個眼位，又含有黑D、白E、黑F的手段，如能聯絡，總是黑好。

實戰黑109到113，先安頓上面的黑棋是好著，其次白如要吃下面的黑棋……

圖8-28　白1、3雖是好手，但黑6斷後即形成和上方白棋對殺，至白17是必然之著。黑18先枷一著，好棋，如先在20位扳，白A、黑B、白C，黑棋反被吃。至20止，黑勝。

算清楚了以上的變化，如譜才走105、107。所以，白114補，黑走了115也就安全了。

白116以下試著在下邊施展手段。此著如在119位打，黑C位退，就沒有關係。

圖8-29　白棋即使走1至7，黑8接，仍快一氣。

實戰至黑121時，白已無後續手段，至此黑勝局已定。白124如照——

**【圍棋禪心9】**

一直到今天，林海峰再沒有為輸棋贏棋、患得患失而心煩意亂。

圍棋境界有技術境界和藝術境界之分。第一次問道，林海峰的收穫是在最高的技術境界方面；第二次則進入了最高的藝術境界，林海峰從「平常心」三字訣中得到一次精神的飛躍。

圖8-29

圖8-30

圖8-30　白1、3扳，就變成黑6以下破白地的局面。因為左邊白棋尚未構成包圍黑棋的態勢，不能予黑棋以致命的攻逼。

〔吳清源行棋如流水，高超地控制局面。〕

圖8-31　白1攔，黑先手走2至8後，再走譜中125以下的次序，黑棋甚好。

實戰白134捨小就大。黑135之後，白如走141位，黑D、白E位做活，白生不如死。

白136約有十目的官子。黑137時，雖可更嚴厲屬地在140位攻逼白棋，但已無關勝負，不走也已經很充分。

黑149堅實。至此，全域黑地多且厚實，白已無爭勝負的地方。

圖8-31

【圍棋禪心10】

據《景德傳燈錄》卷八記馬祖道一（709—788）的話：「若欲直會其道，平常心是道，謂平常心無造作、無是非、無取捨、無斷常、無凡無聖。」

林海峰第一天的晚上把胃搞壞了，第二天只能喝粥。拿下天王山的第3局後，第4局也連勝。3：1的比分，把坂田

逼入絕境。

　　在年輕的林的異常力量下，坂田感到巨大的壓力。在第5局追回一分，第6局卻被刺入肺腑，以2：4敗北拱手讓出了名人寶座。

　　23歲的名人誕生了！在這幕劇上演的同時，不光是圍棋界就是在社會上也引起了不小的風波。這以後，昭和的勢力破土而出了。

# 第9局　日本第二期名人戰

## 黑方　坂田榮男九段　白方　藤澤朋齋九段
（黑貼五目　共229手　白勝12目　1962年10月4、5日）

### 吳清源　解說

### 第一譜　1—21

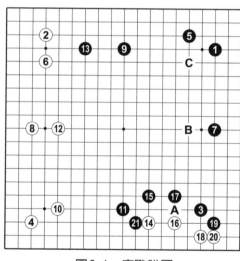

圖9-1　白6關守角，此手也可於7位分投。白8一般是按——

圖9-1　實戰譜圖

圖9-2　在1位拆，黑2分投，白3飛，黑4拆二。

現譜中白8是白棋的趣向。白8後，黑9當然。黑棋在此處以1、5守角為基地，再得7、9兩著向兩翼展開，成為

理想的姿態。

白10守角，是重視左邊的著法，此著是白棋的一貫趣向。黑11是大場。白12關，窺黑動靜，稍緩但厚實，是白棋的佈局構想。

黑13佔大場，有疑問，此時黑棋應將重點放在右邊，於A位單關補一手或在B、C位等處落子。白14打入，著

圖9-2

意在此處用手段。黑15必鎮，以下至20止，雙方均為常識的應對，此結果黑方佈局設計，可以滿意。白18如按——

圖9-3　白1點「三·3」侵角，以下至黑12粘止形成轉換，此結果黑外勢很厚。

實戰對付白20長，黑21尖頂有問題。

圖9-3

圖9-4

圖9-4 黑1位併才是正著，等白2長後，黑3再尖頂，此後假定從白4至8止，與譜中形狀相同，黑1與白2交換，對黑極有作用。黑3尖頂時，白4如於A位上立則形成——

【圍棋精英1】

坂田當時(1955年)有三個人必須超越：吳清源、大前輩木谷實和被稱為「本因坊之雄」的高川格。

圖9-5 圖中白4如上立，黑5扳是嚴厲之著，白6擋，黑7接後，白將無妙手可以出頭。

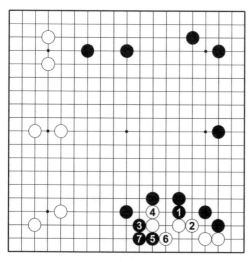

圖9-5

圖 9-6　白如 4、6
沖斷，則黑 7 以下至 11
的騰挪，放棄角中兩子
取外勢，同時得到先手
轉於其他好點下子，此
結果也是黑棋好。

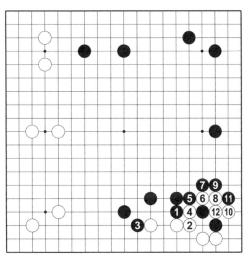

圖 9-6

## 第二譜　21—27

圖 9-7　白 22 立即
趁隙攻擊，可見黑前著
輕率。

黑 23 壓是黑棋在檢
討局勢後所採取的安全
性原則，但以下至白 26
止，實利的損失仍然很
大。黑 23 於 A 位扳而用
強，結果如何，研究如
下：

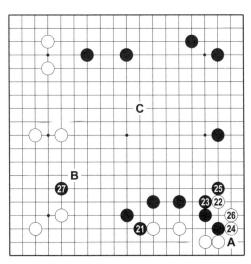

圖 9-7　實戰譜圖

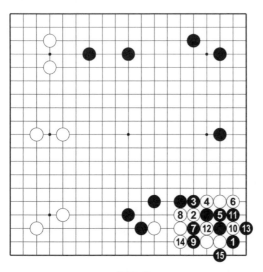

圖9-8

圖9-8 黑1扳擋後，白2、4如果切斷黑棋，則從黑5開始，按圖中次序應對至15止，黑棋成功。

【圍棋精英2】

1948年，《讀賣新聞》主辦了在圍棋新社裡作為領頭，以鬥將聞名的坂田和吳清源下三番棋。在1954年和1955年，又繼續企劃了兩人的六番棋和十番棋，先相先三番棋是坂田三連敗，那筆數額不小的對局費做了吳清源結婚的資金。

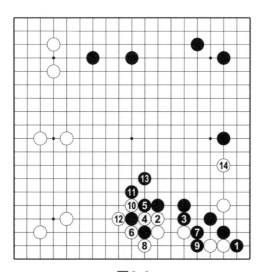

圖9-9

圖9-9 黑1扳擋後，白2、4除了在此處求變外，別無良策，以下至白14的轉換，正好與前圖相反，結果白好。

　　圖9-10　這是參照前兩圖的變化，比較雙方得失，得出的解決方案。如圖黑1擋，至白6打時，黑7長是有力的一著，白8提後，黑轉於9位夾，也較譜中著法為優，因此黑1扳擋的一著可以成立。

　　黑27考慮不周，作戰方向錯誤。此處瓦解了白於B位圍一著，雖

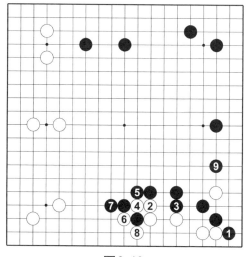

圖9-10

是大著但也可暫置不走。此時應於中腹C位附近大圍，形勢是黑方充分。

【圍棋精英3】

　　復歸日本棋院的四年後，同樣是先相先的六番棋，坂田卻取得了4勝1敗1和的好成績，坂田的行情立時看漲。

　　但是，接著進行的十番棋，吳先生恢復了過來，以6勝2敗在第8局時把坂田打入到了讓先，可以說「十番棋之雄」的吳依舊沒有敵手，坂田打倒吳清源的願望仍未能實現。

　　19世紀50年代，木谷、坂田的對戰是日本棋界的一個招牌對局，開始時還是互有勝負、難分伯仲；後來，坂田的力量和棋藝超過了大豪木谷，大正一代在與明治一代對抗中佔了上風。

# 第三譜　28——59

圖9-11　現從白棋的角度著想，可以從各種各樣的位置，直接打入黑棋的大形勢中去。白28如於A位尖沖消空，也是可行的手段。

黑29是迎擊白棋唯一的著法，此手如於30位長應，則白於B位長，或於29位關，如此正中白計。

白30似可單於32位關。白32關重，此手如按——

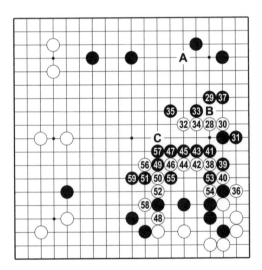

圖9-11　實戰譜圖

圖9-12　白1位曲，黑2後，白3托，5向中腹關出，力爭出頭，方為有力。

現譜32關，正合黑棋所料，因之黑33點、35跳，攻擊步調接踵而至。

白36如按一般著法C位飛，則黑棋於43位飛攻，好步

調，白棋處境更困難。
現白 36 扳，試黑應手，
也是使中腹白棋脫困的
一個步驟。黑 37 如於
40 位長——

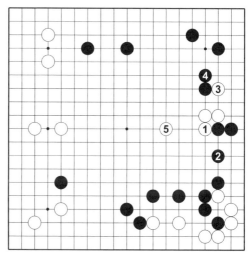

圖 9-12

圖 9-13　黑 1 長，
白有 2 至 10 的騰挪手
段，白棋順風滿帆。

所以實戰黑 37 立，
避免走成本圖之形。然
而此手或許在 38 位飛才
是本形。白 38 如單於
40 位 打 ， 則 黑 佔 38
位，白棋無味；現 38 騰
挪，至此，此處形成了
劇烈的攻防戰鬥。

從黑 39 開始，至
47 止是雙方必然的應
對。白 48 頂，是崩毀黑
形的急所，可目前白棋
期待此處為目標，著手
進攻，是失敗之著。

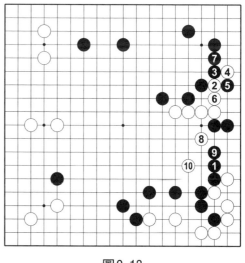

圖 9-13

黑 49 扳嚴厲。依靠此一扳之功，形成黑棋中盤的優勢
地位。據此白 48 除 49 位長出外，別無他法，白長後，黑在
48 位壓整形。對付白 50，黑 51 不該如此應對。

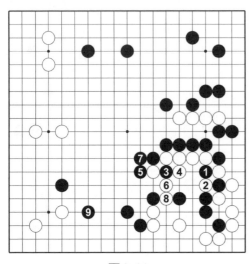

圖9-14

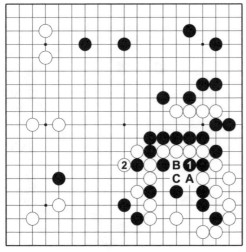

圖9-15

圖9-14　黑應1位斷，至白8止，棄子形成堅厚的外勢，黑優勢。

因黑51不慎，白便有52的手段，白52長後，黑於53打、55斷，形成至白58止的結果，白竟捨棄四子。此處黑51次序錯誤很明顯。黑59如按——

圖9-15　於1位長吃白四子，則白2打，黑出頭受阻，棋形不好，且白還有A位打，白B位提，再於C位斷的手段，吃掉黑棋下邊數子。

【圍棋精英4】

在大正末年(1920年)出生的坂田，和同時代的大五歲的高川、大一歲的藤澤朋齋，是從戰前就被日本棋界寄予厚望的三個年輕人。

## 第四譜　60—98

圖9-16　白60如——

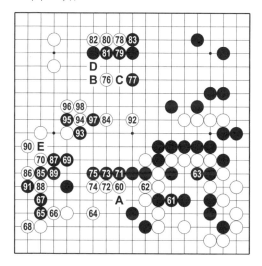

圖9-16　實戰譜圖

圖9-17　應於1位打，以下至黑4止，白吃黑七子獲利，但黑棋形勢很厚。

實戰有了白60一著後，白再吃黑七子就很大，因此黑61、63不得不這樣走。黑65、67應單於69位關，方是正著。下邊黑棋兩子，乍看已被捕獲，其實此處

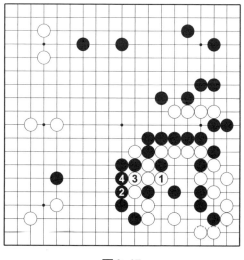

圖9-17

尚留有手段，對此應當注意。

黑69變調，黑根據地被白70佔去。黑69關時，下一步認為70位或71位兩者必得其一，總是黑棋優勢，其實此手應於85位補，方才安逸。白72應於A位雙，吃淨黑二子，方是正著。局後藤澤朋齋也認為應按前述著法為是，但由於白棋當時棋勢已不佳，所以勉強在此用強。

至黑75止，此處交鋒告一段落，黑厚勢已形成，且下邊尚留有活動黑棋兩子的手段，是黑方有希望的局面。白76是爭勝負的一手，此處白原應於B位鎮，方是正著。由於白B位鎮後，黑當然也於C位圍，一路之隔，差別卻很大。

黑77關，是形勢判斷錯誤的第一個關鍵之著。此手必須於B位靠，打在白76的要處，以下白如於81位靠，黑D位接，白79位平，黑83位立，應該如此作戰，想來黑棋並無不利之處。由於黑77持重的緣故，從78至83止，被白棋取得先手便宜，黑棋損失不小。

白84是全力以赴的一手。可此處也有平穩的著法。

圖9-18　白1至5止，採用堅實的步調，邊攻擊邊進入中腹。

實戰黑89緩著，難以理解。此手曾預定於E位打，是當然手段。

圖9-18

圖9-19　黑1打後至白4成劫爭,至11轉換,可當時竟迷惑了。這是判斷錯誤的第二個關鍵之著。

實戰黑89實接,是微妙對局心理所致。至此,被白棋佔到92位,黑棋便陷入困境。黑棋在下邊的手段,雙方均能算到,可是迄今為止,因為忙於其他方面,不能分身於此處。現在的局面已經達到高潮,從形勢來判斷,黑棋除了在下邊爭取最後的勝利之外,已別無良策。

**⑤** = **●**　⑧ = ○

圖9-19

## 第五譜　99—150

圖9-20　黑99靠,千慮之失,是致命的誤算,關係到侵入下邊黑棋的生死,使黑棋在一剎那間失去了勝機。

⑫⑥ = **⑪⑨**

圖9-20

圖9-21

圖9-21　此手應沉著地在1位扳才好，黑扳後，白2只有接，黑3虎整形，以下至黑7成劫，此後便形成一場生死的戰鬥。圖中白4如於5位靠——

【圍棋精英5】

　　藤澤在1949年成為升段賽中產生的第一個九段，這種升段的速度令人驚訝。坂田成為九段是1955年1月，比藤澤整整遲了6年。

　　圖9-22　白1破黑眼，黑2先手長後，4、6沖斷是妙手，此時白7如於A位斷，則黑於10位打也成劫，現白7想淨吃黑子，但經黑8至12止的應接，黑棋反而淨活。

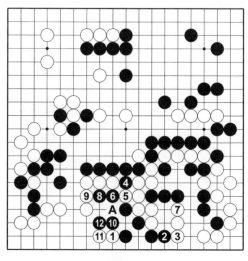

圖9-22

圖 9-23　黑 1 扳後，白棋採用 2 虎擋的應法將如何呢？這時黑 3 靠才是好手，以下至黑 17 止成劫活。

黑棋判斷形勢時，是將下邊應有的手段估計後，據此作出推向終盤的構想，但由於黑 99、109 先後次序錯誤，招致白 110 最強應手，使一塊黑棋無條件被擒，對局就此告終。

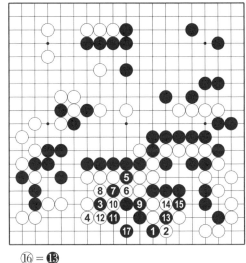

⑯ = ⓭

圖 9-23

白 140 止，大塊黑棋已死。又 103 托時，白 104 如於 108 位扳——

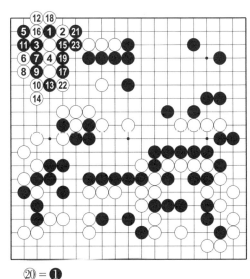

圖 9-24　雙方按圖中順序應對，成為至黑 23 止的轉換。

實戰黑 141 後，雙方的應對已與勝負無關。

⑳ = ❶

圖 9-24

# 第六譜　51—129（即151—229）

　　圖9-25　現列出第六譜，黑棋認輸只是時間問題，本局是坂田發揮不佳的一局，也許是對局頗多，疲勞的緣故吧。

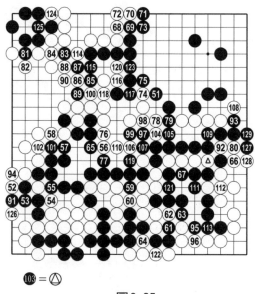

　　　　　⑩ ＝ △

圖9-25

【圍棋精英6】

　　藤澤朋齋喜歡下模仿棋。第4期NHK杯決賽，在最年輕的藤澤和坂田之間進行，坂田執黑，藤澤執白下起了模仿棋。

　　坂田說：「被模仿雖然心情不會愉快，但若反過來想，是自己誘使對方模仿，最後巧妙的奪回天元的話，我想，模仿棋是一點也不可怕的。」

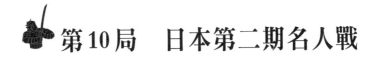

# 第10局　日本第二期名人戰

黑方　林有太郎七段　白方　吳清源九段

（黑貼五目　共252手　白勝6目　弈於1962年11月30、31日）

## 吳清源　解說

### 第一譜　1—24

圖10-1　白6如於7位低一路掛──

圖10-1　實戰譜圖

圖10-2

圖10-3

圖 10-2　白1掛後，假定走成黑6為止的定石，則A位即成為黑棋的好點。

所以實戰白6選擇高掛。如果圖10-2中右上黑◍一子是在B位小飛，則黑走到A位時，配合不及前一形勢，因此當黑◍一子在B位時，白1即可採用低掛。

實戰黑11如於A位拆一，白仍於14位開拆，那時如果右上角黑5一子是在B位小飛守角，則黑再拆得C位才是絕好之點。

黑15掛是當然的大場。白16二間高夾是比較常用的定石。

我是第一次經歷黑17的關。此著於D位尖居多。

圖10-3　至白4為定石，以下黑5掛、7高夾，雖是有力的著法，但是白8位置很好。以後留有A位飛角或B位的點。

白18如按——

圖10-4　於1位拆
二，是堅實的下法，以
下會形成白7為止的結
果。可是從白棋立場來
看，未免過於堅實。

實戰白24也可退一
步於E位大飛。

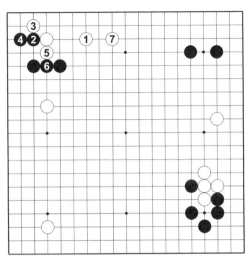

圖10-4

【圍棋計算1】

有位作家曾經問坂
田榮男九段：「超一流
棋手能計算多少步棋？」

坂田答道：「在對
殺或一些大型定石的變
化中，不管是多麼長或
多麼複雜的棋都不難計
算，甚至一眼就能看出
來。」

## 第二譜　25─36

圖 10-5　對付黑
25，白曾考慮過幾種方
案：

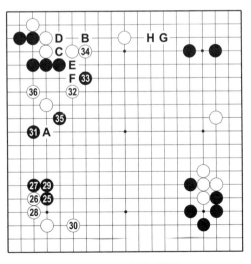

圖10-5　實戰譜圖

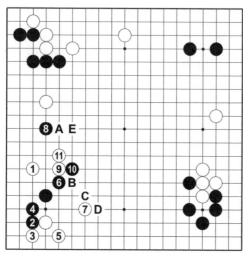

圖10-6

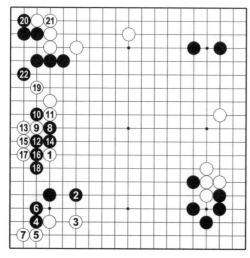

圖10-7

**圖**10-6　白1夾，黑2托，白3扳，5虎有力，以下白7飛後，假如形成至白11止的結果，此後白於A位壓或於B位斷，兩者必得其一。故黑10先於C位壓，是好手，白D位長後再10位扳，白11位長，黑可於E位關出，那時白不能於B位斷，不好。

**圖**10-7　白1二間高夾，以下至白7長時，黑8打入是嚴厲之著。坂田榮男認為黑8打入之後可形成至黑22為止的應對，白未嘗不可以走。

實戰黑31如高一路於A位夾，亦很有力。

**圖 10-8**　黑 1、3 後，白如 A 位併，則黑 B 覷，白 C 位接，黑 D 位關，白棋無趣。因此白 4 先打入黑地，打算應用至白 10 為止的騰挪手法。

實戰黑 33 有如──

**圖 10-9**　黑 1 沖試應手的著法。白如 2 位擋，黑 3 夾是要點，以下至黑 13 止，分斷白棋而出頭。

實戰白 34 併是形的急所，如果不走，黑便於此處靠，白 B 位扳，黑 C、白 D、黑 E 位打，取得先手之利。黑 35 如於 F 位退　──

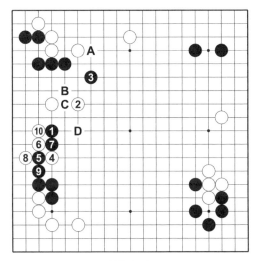

圖 10-8

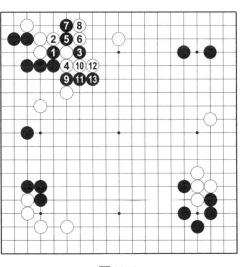

圖 10-9

【圍棋計算 2】

坂田說：「雖然從廣義上說，這也是計算力，但職業棋手把這稱為『看』，而不是計算。」我想這就是職業棋手和業餘棋手的區別，職業棋手擁有更高層次的技巧和能力。

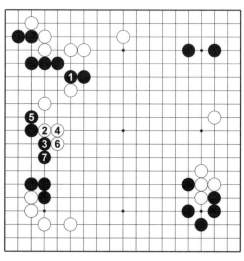

圖10-10

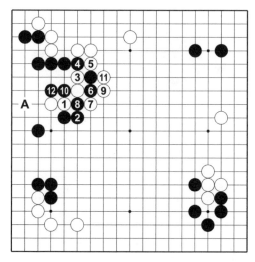

圖10-11

圖10-10　黑1倒退回來，則白2壓、4長，白6先手曲後取得先手，再搶佔譜中G位大場。

故實戰黑35飛攻，有挫白意圖的作用。白36如按——

圖10-11　白1長，黑2當然，白3沖斷時，倘若黑4、6正面應戰，則成黑12為止的轉換，白得先手，白可行。但白3時，黑4改於A位飛是好棋，待白於6位曲補後，黑可佔得譜中H位的大場。

【圍棋計算3】

職業棋手長考，不是因為他不知道這些必然的變化，而是在考慮幾種變化中哪一種更有利，以及這結果將對全域造成什麼樣的影響。對手成大模樣或構築較大的實空時，侵消對手的模樣或打入對方陣營活棋，對職業棋手都不是難事。

## 第三譜　37—50

圖 10-12　黑 37 如
照——

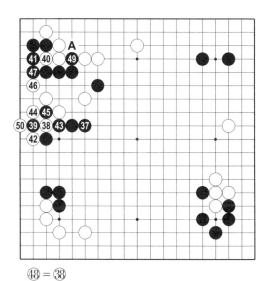

④⑧ = ⑧

圖 10-12　**實戰譜圖**

【圍棋計算 4】

難 的 就 是 如 何 打
入，如 何 活 棋。比 如 是
侵 消，還 是 打 入 活 棋；
是 棄 子 取 勢，還 是 保 留
餘 味；甚 至 是 在 其 他 地
方 行 棋；是 否 有 接 應
等。

圖 10-13　於 1 位
退，則 白 2 壓 至 6 擋 為
止，向 外 走 出。

故 黑 37 併 成 鐵 頭，
以 攻 為 守。

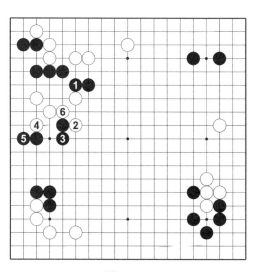

圖 10-13

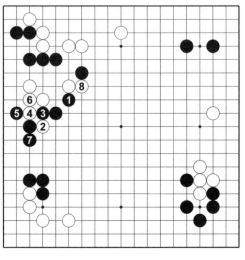

圖10-14

圖10-14　黑1尖，白2跨、4斷是要著，以下至白8長出後，由於黑棋攻之過急，本身反生出破綻，難以應對。

實戰白40以下，是由於左邊含著劫爭而先於此處求變化的手段。在沒有貼目的情況下，這是白方應有的態度，如有五目貼目則不必如此自找麻煩。

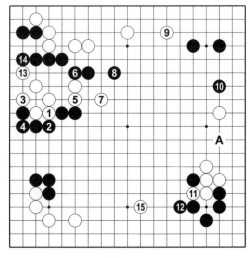

圖10-15

圖10-15　白1至7平易地出頭，是穩健的下法。以下黑8關，白佔9位，黑10是當然的大場。白11沖，先手防黑於A位打入，最後至白15拆為止，因有貼目，成為細微的勝負。

實戰黑43依照——

圖10-16　黑1長，白2打，以下至白8的結果，黑得到相當的實利，如此著法亦無不可。

今實戰黑43打成劫，嚴厲。黑棋在上方有劫材，頗有成算。白46是預定的劫材。黑47可於49位先沖，與白A位擋作交換，再47位接。

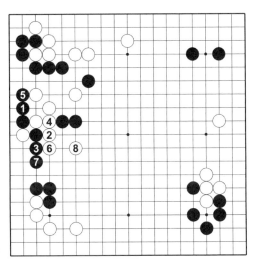

圖10-16

【圍棋讀棋1】

專業棋手從兒童時代就開始了讀棋訓練。就像馬拉松選手每天練習長跑一樣。所以專業棋手能看出五百步、一千步棋並不奇怪。石田芳夫九段就曾說：「一目千步」。

專業棋手讀棋的質和量也不一樣。不單因為平時下的工夫不一樣，人生觀、方法論，面對同一局面，不同的人會讀出不同的結果。

木谷九段讀棋的量非同尋常。他看出那麼多步，常常令人吃驚。坂田先生和他不太一樣，他會想到人們不去想的著法。

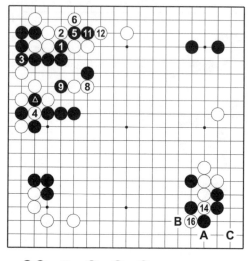

❼❸ = ▲　　⑩、⑮ = ④

圖10-17

圖10-17　黑1沖，白2擋，黑5斷時，此處劫材價值增大，因此白6要應，會形成至白16為止的轉換。

至此，左邊的黑地雖大，但在上邊送掉5及11兩子。右下角方面，如果黑於A位立，白便於B位長，以後白棋在角中留有C位點的手段，因此白14、16也是相當嚴厲的劫材。

實戰黑49尋劫，此處劫材價值較之圖10-17所述為小，況且如在此處應，白的劫材就不夠，因此白50提劫作轉換。想來黑方當然考慮過圖10-17的應對。黑棋在譜中的進行，以能取得白棋四子就認為充分，因此捨棄了圖10-17的著法。

## 第四譜　51─69

圖10-18　黑51吃法好，此手如於61位打，則被白於53位先手跳，黑須A位立應，損。此處轉換的結果，黑無不滿。左上角白下了四著，左邊上黑子僅下了一著，從手數上分析，黑亦不損。

由於白劫勝的關係，故白54進行攻擊。黑55大場。白

56 與黑 55 兩處是各得
其一的地方，倘若黑 55
於 56 位曲，則白 56 即
於 B 位拆。

　　黑 57 有疑問。此
手如於 65 位托，白 66
位挖，黑 67 位，白 68
位，黑 69 位，白 C 位
壓，黑棋仍被分成兩
塊，在此走不出好棋。

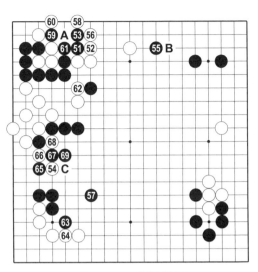

圖10-18　實戰譜圖

　　圖 10-19　黑 1 位
跨是好棋。白 2 先手
飛，其次白將在 A 位或
B 位開拆，但是從圖中
可以看到，上邊白棋比
較單薄，如果白棋以 C
位打入黑地，將有所掣
肘。

　　實戰白 58 扳，看
黑棋的應法如何。黑 59
如照——

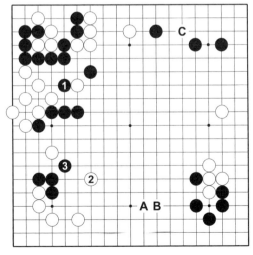

圖10-19

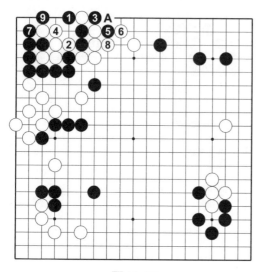

圖10-20

圖 10-20　於 1 位打，雖不致被白棋所吃，但稍不乾淨。以下白2打、4接，黑5扳，吃到白五子但將來白於A位提是先手，此處白棋極厚，所以黑棋不行。

又圖中黑 5 不扳而於A位長，則形成——

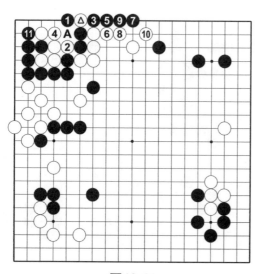

圖10-21

圖10-21　黑5長、7跳後，白有10尖的一著棋，影響到右邊黑地，所以也不好。又圖中黑7只有跳，如果不注意而於8位扳，則有白A、白△，白於7位跳，得要點後，黑棋反而被吃。

白62切斷黑棋後，在角中留有官子便宜，是既厚實而且大的一著。黑63尖意外，但此手是黑65的準備。黑如不走63——

圖10-22　黑1托，白2以下至6長出，黑7扳後，雙方應對至白22為止，白棋全部逃出。如果黑A白B預先作了交換，則黑即可於C位吃白棋。

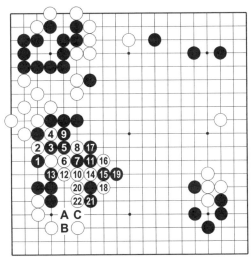

圖10-22

## 第五譜　70—95

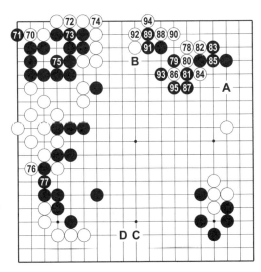

圖 10-23　白70、72是愉快的先手官子。

白78如不立即打入而於A位拆，黑即於91位頂，白B位長，黑得先手轉於下邊佔C位大場，白失去打入的機會。黑79如照——

圖10-23　實戰譜圖

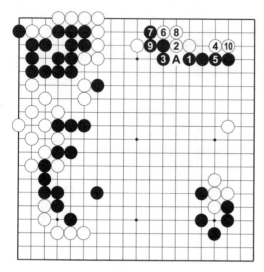

圖10-24

圖10-24　黑1壓，以下至白10為止，白棋活得挺大，而且白棋還有於A位沖斷的手段，黑不行。

【圍棋讀棋2】

林海峰的習慣是讀到很遠很遠的地方，但只是看看渡橋是不是結實，並不過河，然後回過頭來走最安全的路。每個人都有自己的讀法，因此圍棋有意思。

圖10-25

圖10-25　黑1擋，白2以下至8為止渡過，此後白棋還有於A位夾及B位斷的手段，黑也不好。

故譜中黑於79位尖。白80如按——

圖 10-26　於 1 位
靠，也是常走的要點，
但以下形成黑 2 至 22 為
止的應對。如此結果，
白地雖有所增加，但黑
外勢相當厚實，接下去
如果白 A 位打，黑 B 位
接，白 C 位長後，譜中
下邊 D 位的大場即被黑
棋佔去。

實戰黑 83 如照——

圖 10-26

圖 10-27　於 1 位
接，白 2 以下至 14 為
止，白棋便活得很舒
服。

今譜中 83 雖是強
手，但此處變化就非常
複雜。黑 93 如照——

【圍棋讀棋 3】
年輕的本因坊丈和
執黑以 2 目戰勝安井仙
知的一局，除了因為是

圖 10-27

名局中的名局，關於它的逸事也廣為人知。卜到一百手左
右，雙方都讀出來黑勝兩目。

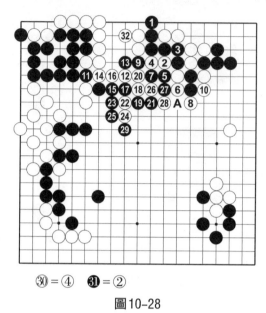

㉚＝④　㉛＝②

圖10-28

圖10-28　黑1立，白2、4是必然之著，黑5、7打後就可於A位征吃白子，所以白8扳打，黑9與白10交換後，僅就右邊而言，白方確實大為有利。可是當黑11沖出，白12飛出好，黑13至17包圍白棋後，事態擴大。黑19如於20位斷，則白於19位上立，可吃去黑三子，因此黑19只有扳，白20接時黑21長惡手，以下白26、28先手斷黑，至黑32為止，成為有眼吃無眼。

【圍棋讀棋4】

　　丈和一百零一手考慮了三個小時，得出了勝兩目的結果。仙知在下第一百零二手時，看出自己輸兩目，為了想辦法只輸一目，也苦苦考慮了三個小時，但始終沒有發現改變輸兩目命運的一著。

　　只要進入競技狀態，在很早的階段就可以一直看到終局。當時的丈和與仙知也許已經看出去上千手，讀到了所有的變化。

圖 10-29　因此，黑 21 擋緊是正著，白 22 至 28 是必然的次序，黑 29 至 33 奪白眼位，以下至 41 為止，此處終成白先手雙活，由於白得先手後可再於 42 取得全部角地。

因此實戰黑 93 如果用強，便導致崩潰的結果。到黑 95 為止，在此處是雙方和平解決。

〔由此可見，職業棋手算路真是深遠。〕

圖10-29

## 第六譜　96—129

圖 10-30　黑 97 如照——

圖10-30　實戰譜圖

圖10-31

圖10-31　黑1擋，白2斷，雖然黑3打、5長吃白棋，但白於10位斷後，右面二子被吃，黑損。

因此譜中黑97是正著。白98能轉佔到這一要處，大致已形成了細棋的形勢。

黑99好著，意在利用上方及左方的厚勢，而此處正是利用兩方厚勢的中心點。白100按「鎮以飛應」的常識來講，宜於A位飛。但如飛則中計，因黑有108位的靠。

黑101、103大極，如白立到101位，進出之差不僅是看到的十目價值，而且涉及白棋的勞逸，可以說是盤上最美之著。

白104如不走，黑便於116位扳，白B位扳，黑C位連扳嚴厲。此處如被黑棋先手封淨，黑棋厚味立即增強。黑105拆二大棋，但如於108位靠則形成——

圖10-32　黑1靠、3扳，白4、6打，8提後，黑便走不出好棋。如黑9打至15雙虎時，白16先手曲，以下至白22枷為止，吃去黑棋兩子。至於白20等六子，黑方是不易捕獲的。

實戰黑107壓有力，生出114狙擊白棋的要點。白108防黑於114位打入。黑109如D位上立，就鬆了。今下立

後，可於E位攻擊白棋。

白112防備黑棋打入，白立後，黑如再於114位打入，白F位接，黑G位尖，白E位扳，沒什麼大不了的。黑117有疑問，此手實得十目，還可攻白。雖然很大，但我認為可不走，而單於下邊H位封住白棋較大。

白118好點，此手如不走，被黑於C位跳，白棋即有被封之虞。黑119飛，此處如被白所佔，差別很大，白120沉穩。

黑121不能脫先，否則白於123位關是好點。白122至125是雙方必然的應對。黑129應法好。

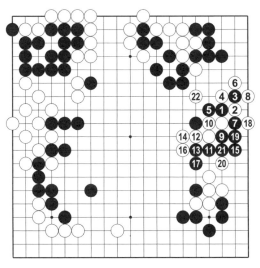

圖10-32

圖10-33

圖10-33　黑若1位接，白2飛，黑3尖時，白有4靠的要著。接下去黑如於A位擋，白B位長，黑角中眼位不全。

又如黑不於A位擋而在B位虎——

圖10-34

圖10-34　黑如果1位虎，以下至9為止雖可活，但損官子。

# 第七譜　30—152（即130—252）

圖10-35　實戰譜圖

圖10-35　目前局面下白30曲及A位渡，究竟哪一處大，很難講。白38曲後——

圖 10-36　黑如 1 位扳，白 2 斷，4、6 出頭後，黑⬤兩子便成孤子。

故實戰黑 39 不得不補。白 42 尖出頭，下一步白更可於 52 位尖頂，黑 53 擋後，白於 59 位扳，斷吃黑一子。又白 42 如於 58 位壓，則黑 60 位扳，白 102 長，黑 59 位接出黑一子，白不好。白 46 如照──

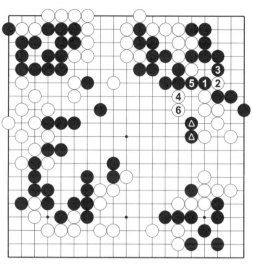

圖10-36

圖 10-37　圖中的著法於 1 位接，則黑 2 是妙手，白 3 打、5 接，黑 6 斷，以下至 12 止將成雙活或劫。

所以說實戰黑 43 先沖、45 斷，再 47 爬，次序好。白 54 時，可在右下角用──

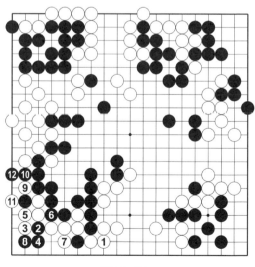

圖10-37

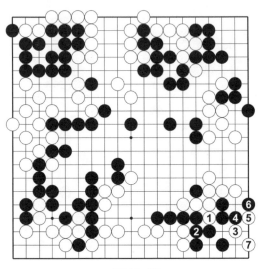

圖10-38

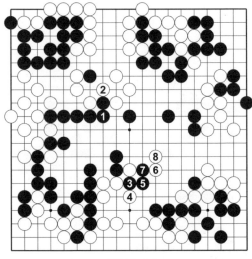

圖10-39

圖10-38 白1擠的手段，至白7頑強打劫。但由於看到白形勢不壞，故譜中54曲一著。

黑55如不沖，白即走逆官子，於此位接很大，如再扳到143位，黑難應。黑59有勁，也是因有貼目的關係。

圖10-39 黑1接，就相安無事，白2擋後，黑3斷，以下進行至白8為止。黑安樂死。

實戰白64只有接，此手如於90位虎，則黑101位擠，白102位接後，恐黑於103位斷。黑67如於——

【圍棋讀棋5】

但是，就是花了時間來讀棋，也不一定能走出好棋來。這就是圍棋的高深之處。年輕職業棋手下快棋，一著棋十秒鐘，練棋，不單單是讀棋，瞬間的靈感(即感覺)，也是平時練出來的。

圖10-40　1位挖，
再5位斷，至黑11擠斷
白棋，白可於12位接，
以下應對至白18為止，
此後，白既可於A位
長，黑B擋後，白即C
位斷吃；又可於D位
枷，黑E位沖後，白即
F位滾打，兩處必得其
一，因此黑1挖是無理
之著。

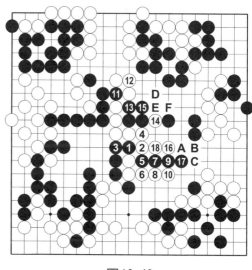

圖10-40

實戰黑77一手於
95位曲，照應黑65、67兩子，白即於93位曲，黑苦於接回
的形狀不太好。黑如於100位接回兩子，以下成白90位先手
長，黑91位補，白再於107位接。白棋的勝勢依然不能動
搖。

黑83沖，如是黑送一子給白棋吃的話，白走86、88也
送兩子，此兩子雖然損，但唯有如此才能吃到黑83等三
子。黑87、89是最妥善的應法。

黑93及99雖是多送掉兩子，但為了切斷白棋，只得採
取這種手段。一切斷之後，還可吃到上邊兩子白棋，因此黑
並不損。白98雖能吃到黑五子，但是黑101、103也吃去兩
子，像這樣的吃法，白棋沒有什麼好處。

黑107是目前盤上最大的一著。白108次之。至此，因
有貼目，勝負已悔之不及。此局第四譜黑57、第六譜黑117
是有關勝敗之著。

# 第11局　日本第二期名人戰

## 黑方　吳清源九段　白方　半田道玄九段

（黑貼五目　共175手　黑中押勝　弈於1963年2月14、15日）

### 吳清源　解說

### 第一譜　1—22

圖11-1　黑7如照——

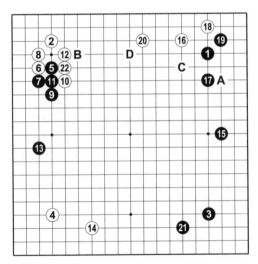

**圖11-1　實戰譜圖**

圖11-2　於1位頂，走大雪崩定石也有力。圖中白10向裡曲，以下至黑25止，大致是定石的一型。

1962年與半田九段亦有一局，那局棋左下有白子是小目，因白26大飛，黑得於27位大飛，今譜中左下角是星

位，則圖 11-2 中白 26
或不在左下小飛，而逕
自於上邊 A 位飛，如此
結果不太令人滿意。以
上僅是個人意見，尚不
知半田九段以為如何。
不過前後兩局走成同
形，我不太贊同。因此
黑 7 扳試行變化。

　　白 10、12 是舊定
石。

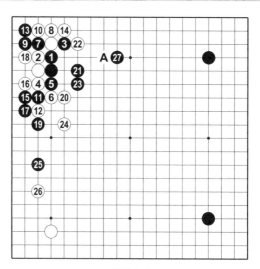

圖 11-2

　　圖 11-3　現在單於
1 位拆一，是流行下
法，這樣黑 2 掛，估計
走成黑 6 為止之變化。
又黑 2 單於 6 位拆，則
白於 A 位大飛是絕好
點，此後還有白 B、黑
C、白 D 的嚴厲手段。

　　實戰白 14、黑 15
均是大場，雙方佈局從
容不迫。白 16 是當然的大場。此手如在 A 位這一帶掛角則是
變招，在 16 位掛是正著。

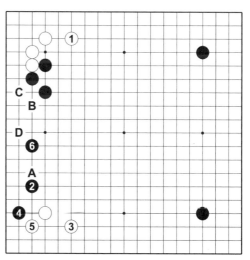

圖 11-3

　　白 18 至 20 是常型。黑 21 先於 22 位沖，與白 B 交換後再
佔 21 位大場。當黑於 22 位沖時——

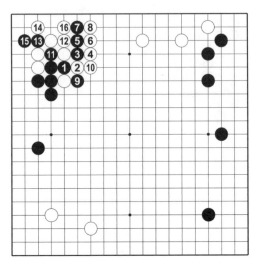

圖11-4

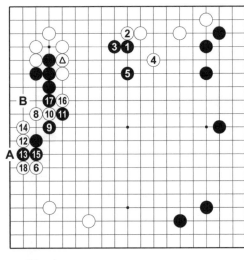

❼脫先

圖11-5

**圖11-4** 白2如擋，黑3斷後至15止，黑先手吃白兩子，白損。

實戰白22接，厚而好。在上邊，如果黑先於22位沖與白B作了交換，此時白如在C位關，黑可於D位肩沖消空，這是順當的下法。

**圖11-5** 白⊙已接後，黑再於1位肩沖，則白2長、4飛，當黑5關時，白6轉於左下大飛，是非常好點，此處黑7脫先，白8打入嚴厲，黑9尖無理，以下白10、12是常用的手法，至白18止，黑棋不行（此後黑如於A位立，則白有B位虎的要著）。

# 第二譜　23—31

圖 11-6　黑 23 曾
考慮照——

圖 11-7　黑 1 位
頂，但白 2 扳，以下至
黑 7 征吃白子時，白有
8、10 引征的手法，黑
窮於應付。

今實戰黑 23 肩沖，
25 壓，是削減白方形
勢，同時擴大自己勢力
的常用手段。

黑 27 應 於 28 位
虎，白 A 位立，黑 B 位
長，方是正著，接下去
白雖可於 C 位擴展形
勢，但黑可於 D 位開
拆，或於 29 位點角，侵
消白地，如此是黑易下
之局面。今黑 27 接，被
白 28 一長之後，此處有
破綻，黑棋不乾淨。黑
29 如照——

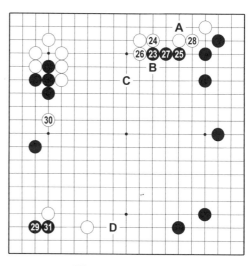

圖11-6　實戰譜圖

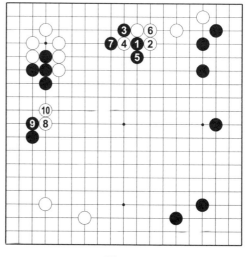

圖11-7

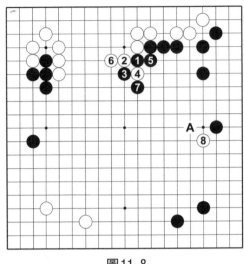

圖11-8

圖11-8　黑1、3連扳，在上面守護，雖有步調，但至白6為止，上邊白的實地很大，此時黑棋有A位關一子，則黑1、3也可行。但當黑7打之後，白8即來消空，黑棋不滿。

白30如照——

【圍棋預言1】

　　仔細觀察了中國棋壇，20世紀80年代，藤澤秀行先生就向日本棋手敲響了警鐘：「我們如果袖手，他們用不了十年就會席捲日本棋壇。」

圖11-9

圖11-9　白1擋，至白7為止是必然的下法。此時黑可於8位接，因征子於黑有利，白不能於A位征吃黑子。

　　白30聲東擊西，是富有謀略的一手棋。

　　圖11-10　黑如1位托，白2轉於角上擋，等黑7、9接後，白再轉

於 10、12 扳打，白 14
征吃黑子，黑 15 如果逃
出則白 16 與黑 17 作交
換，白 24 提黑一子，黑
25 打，白 26 征吃黑子，
至 32 粘為止，此後 A、
B 兩處白必得其一，黑
苦。

　　故實戰黑 31 於角中
長，反擊。

圖 11-10

【圍棋預言 2】

　　藤澤的話幾乎沒有人相信。在從 1985 年開始的中日圍
棋擂臺賽中，日本吃了三連敗。特別是三耳先生（指聶衛
平）一個人就把日本棋
手弄得狼狽不堪。包括
藤澤在內，小林、加
藤、武宮、大竹等一流
棋手合計吃了十一連
敗。

# 第三譜　　32—57

　　圖 11-11　白 32 也
可於──

圖 11-11　實戰譜圖

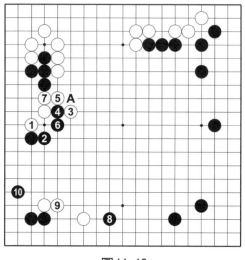

圖11-12

圖 11-12　白 1、3，黑可棄四子，黑8轉於下邊開拆，總攻白棋。下方白受損，則黑右邊的形勢自然可以擴展，而且黑還有A位的斷，如此黑可行。

由於實戰白32不尖而跳，黑也就不必放棄四子，而於33位壓，這是要點。

白 34 如於 37 位扳，棋就難下。因為白扳之後黑便於A位退，此時白有35位的中斷點，如果白再於35位接，形態不好。

今白34壓雖是要點，但不如於35位長好。

圖11-13　白1長，黑2曲後，白3夾，如此局面較為多變，黑如在4位飛，則白5、7一面總攻黑棋，一面朝黑棋大形勢中走去。

由於實戰白34壓，黑35便挖，成為黑易下的形狀。

黑35至白40是雙方必然的下法。黑43虎後告一段落，此時的形勢是：左邊黑空被破，成為白地；但左下角黑棋也走到兩手。由於黑43虎後棋頭高而暢，黑不壞。另外，黑方還可以利用厚味攻擊白棋，有B位斷吃、白C位長、黑D位扳打、白E位曲、黑F位長的攻擊手段。

白44關是形勢要點。黑45飛，乍看十分危險，但——

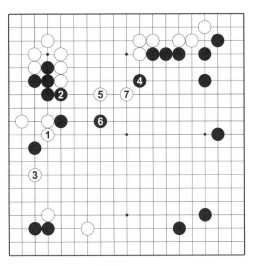

圖 11–13

圖 11–14　白 1、3
如果切斷黑棋，則黑 4
打、6 飛後，有 A、B 兩
個要點，黑必佔其一，
因此不怕白棋切斷。

實戰白 46 鎮，窺視
黑棋弱點，積極主動。
黑 47 反擊。

黑 49 如於 50 位擋，
則白 49 斷，今黑 49、51
走法比較易於作戰。

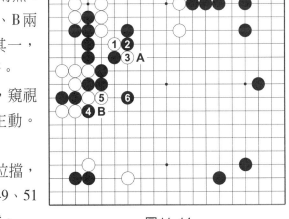

圖 11–14

白 52 當然。黑 53 壓
是形。白 54 關攻擊黑棋，意料之中。

黑 55 挖是狙擊白棋的要點。白 56 如從 57 位打——

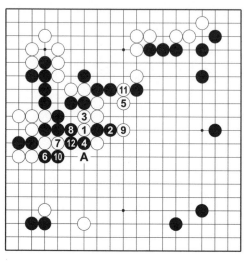

圖11-15

圖11-15　黑2長、4斷後，白5如於12位打，黑A位長，白8位接，黑在7位打是先手，白棋不能通出。

因此白5只有跳，繼續下去，黑6打、8長緊湊，白9是逃出白子的唯一要點，以下至黑12為止，雙方轉換，黑有利。

【圍棋預言3】

儘管在中日圍棋擂臺賽上連連失敗，但是秀行軍團訪問中國的活動仍在繼續。有一次，一位老前輩對秀行說：「秀行先生，你這麼希望中國強大起來啊？」秀行茫然不知所答。

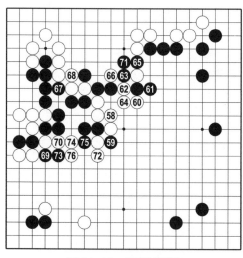

圖11-16　實戰譜圖

## 第四譜　58－76

圖11-16　白58如照——

圖 11-17　於 1 位
覷，黑 2 接就便宜了。
以下如果白 3 接，則黑
4 打、6 枷出頭，黑好。

實戰白 58 單接，以
後黑如 59 位斷時，白棋
便有 60 位的夾。

實戰黑 59 窺伺著
69 位斷吃的要點，是好
棋。白 60 夾，妙手！黑
如於 62 位接——

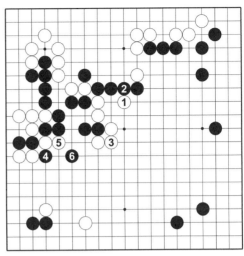

圖 11-17

圖 11-18　黑 3 斷，
白 4 打時，黑如於 8 位
打，白 5 位提，黑 A 位
打雖然逃出，但白棋中
腹開花，黑當然不肯。
因此黑 5 長，黑 7 不能
被提，以下便形成白 10
為止的變化。如此中腹
白棋不是輕易能捕獲
的，黑五子反而被吃。

因此，實戰黑 61 至
65 只能如此。白 66 單
吃黑兩子，如認為不能
滿足——

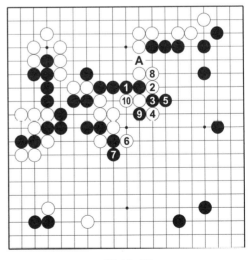

圖 11-18

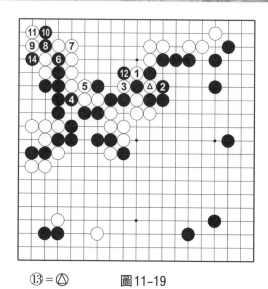

⑬＝△　　　圖11-19

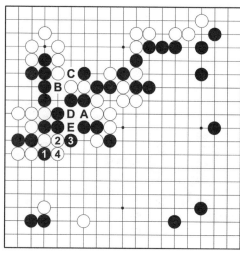

圖11-20

圖11-19　白1、3決心開大劫，企圖一舉收復上邊大空，黑4打，再6擠先試白應手，此時白如8位接，則黑於12位打，白提劫，黑於7位斷，這一劫材白必應，無奈只有白7接。以下8、10長之後仍有14位斷吃的大劫材。

因此，實戰譜中白66只有斷吃黑二子。黑67與白68交換是沒有必要的。當初為何又如此走呢？

圖11-20　黑1、3打出頭後，將來白於A位沖，破黑棋眼位是先手。如黑B與白C作交換，白於A位沖時，黑可不應。白棋如再於D位長，黑可E位接。

基於上述原因黑才於67位打。可是譜中74位並不是黑棋出頭的要點。即使出頭，也是從73位打，等白74位長後

再於75位沖出。如此，黑67與白68的交換就無必要了。白
72如照——

圖 11-21　於 1 位
吃，黑2、4打，6跳巧
妙。白如不應，黑再於
8 飛、10 尖，白眼位不
全。因此黑6跳後，成
為先手破空。

實戰黑 73 如於 76
位枷——

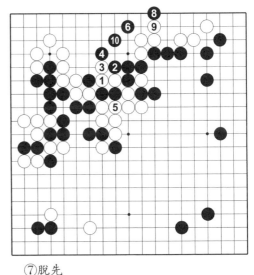

⑦脫先

圖11-21

【圍棋預言4】

這是想把日本輸棋
說成是秀行的責任。多
麼的小心眼！日本輸
棋，秀行也窩囊。但是
輸了有什麼辦法？秀行
敲警鐘的時候，誰也聽
不見，輸了棋倒來發牢
騷；並不是因為秀行稍
微教教，中國就強大了
起來的呀。

圖 11-22　白 10 位
長後，黑不妙。

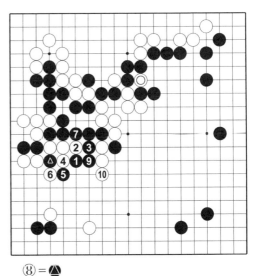

⑧＝◢

圖11-22

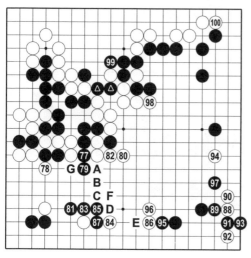

圖11-23　實戰譜圖

## 第五譜　77—100

圖 11-23　黑 77、79 沖出，著法好。至此，再看前譜黑 67 與白 68 的交換，不但全然無用，而且是壞棋。

現在再回顧一下第四譜中白 60 夾之後發生的戰鬥，就可以知道白 60 只是局部脫出險境的妙手，雖然吃到緊要的黑◮二子，但白地也被黑棋突破，因此從全域來看，不能肯定地說成功。

白 80 要點，此手如於 A 位長便是俗手，湊黑於 B 位扳，再 80 位枷，黑 81 位飛好步調，黑上下通連了。

局面至此，綜合各種得失，黑 81 飛靈通。結果是白◎一子被吃的地方，黑棋成了空，由於此處相當大，可以判斷是黑方有利。白 82 接補淨。此處不補好，白棋無法發力。

白 84 如於 85 位扳，黑 C 位扳，白 D 位長時，黑在 E 位開拆，同時進攻白棋，白於 F 位的曲著，不是先手（因黑有 G 位的打吃之著），這樣白棋不好。

白 86 如於 87 位接，棋便走重，那時黑從 E 位攻來，白不佳。今 86 拆輕靈。下一步白如能於 87 位接，下邊即完全走好，故黑 87 沖亦大。

白 88 是最辛辣的一手。黑 89 併是定石。白 90 如照——

圖11-24　白1至9的下法，雖可後手活角，但助黑外側成大空，無趣。

實戰黑91擋時，白92夾試黑應手是緊要的好棋。黑95、97是關聯之著。

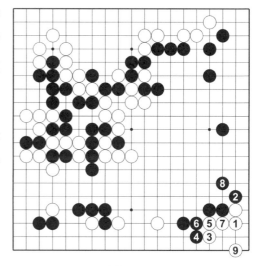

圖11-24

圖11-25　白如1位長，以下應對至白5時，黑順便6關，然後轉佔8位曲的大著，右邊成地，黑好。

〔黑2、4、6教科書的手法攻擊，一直沿用至今。〕

實戰白98壓是全域要點。白100長似小實大。

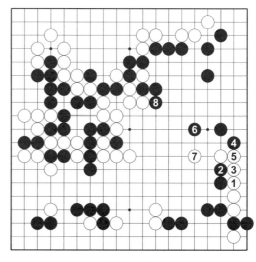

圖11-25

## 第六譜　1─75（即101─175）

圖11-26　黑1有先手走一著的意味。如果白於6位提，就達到了目的。此後黑在何處下子，雖然還沒有成熟的意見，但可能於A位飛，一邊攻擊下邊白子，一面走成右邊大空，亦未可知。

白方也是因為於6位提一子，嫌弱。因此白2還擊。黑3飛靠是要點。下一步白如於8位扳，黑有4位斷的騰挪手段。當白2還擊時，尚有強烈地照應右邊白棋之意味。因此，當黑3靠時，白4長一著其後便以34位為目標，打入黑地。

黑7急所，此著是攻守兼備的好棋。此處黑棋逃出後便可於B、C等處斷白棋。白8先將右邊聯絡好，下一步9位飛是好點。黑9是雙方必爭之處。黑棋佔到此點，下邊的白棋便不安。

黑13是奪白眼位的急所，同時黑棋本身確實得到聯絡。白16是難走的一著，此處白棋如得於26位先手立，便能做活；如何得到26位的先手立，需要費一番苦心。

黑17沖至21，是必然的運行。

白22如照──

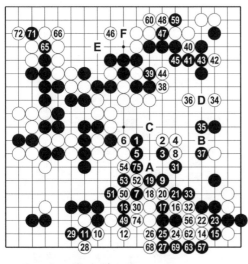

⑤⑤、⑥①、⑥⑦、⑦③=❼

⑤⑧、⑥④、⑦⓪=⑤⓪

圖11-26　實戰譜圖

圖11-27　白1立，黑2擠是奪白眼位的急所，白3夾，黑4長後白不活。

實戰白24夾妙手，此處白棋取得26位的先手立，已經產生了頭緒。黑27如於49位擠，白便於32位長，黑無理。

白順利地得到26的先手立已成活形，可是白30意外。此手應49位虛接——

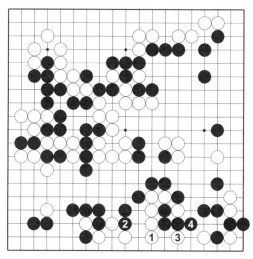

圖11-27

圖11-28　白1接後黑2至6點白眼時，白7仍是先手，黑8如果接則白有9位長的應法。

實戰黑31虎，乾淨。白32長不可理解。白34打入黑地，此時除了在此處尋求複雜變化外已無它策。黑35是最簡明的應法。下一步D位與37位兩點必得其一。

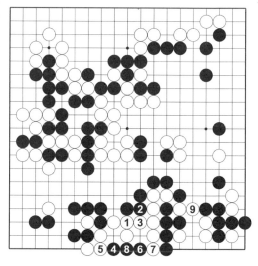

圖11-28

白36關後，右上邊黑空即使被破，但黑37一壓之後，右下邊成了空，亦很合算。白46是最後的大場，此手如於E位等處圍，就草率了，那時黑於F位跨下，白空被破。

黑49是一著巧著，頗為厲害，由於黑有這一步棋，所以說白30不於此位補，是不行的。白50打，黑51反打成劫。此劫黑方是無憂劫。白60如照——

圖11-29　白1打，則黑2至16，進入白空。

實戰黑65找劫是有計謀的一手。

白66只得接護上邊的空。

白74再誤，被黑75提後，下邊白棋被殺。

⑨＝❹

圖11-29

【圍棋預言5】

筆者在2011年11月出版的《三國演義——圍棋擂臺賽

激戰風雲》一書前言中寫道：「中國圍棋水準始終處於中軸，日本由強變弱，韓國由弱變強。縱觀近代圍棋發展史，筆者坦言，富不下圍棋，在亞洲經濟日本、韓國、中國這種強弱排序中，中國趕超韓國圍棋水準，這是值得期待的一件事，廣大棋迷拭目以待。」

此話說出沒有兩年，中國在2013年奪取七項桂冠，在冠軍的總人數上也蓋過韓國，三國擂臺賽也是三連勝……現在回過頭來，筆者當初的判斷對不對呢？

棋的複雜，幾十億、幾百億手的算路都無法窮盡，深遠茫詳，無論人的思維多麼深廣，也不可能算無遺策。正因為如此，秀甫才會有所謂「神授一手」的說法，即便沒有找到神授的一手，很多時候也會該落子就落子的。

在2016年3月人機大戰中第四局棋，李世石就找到了「神授一手」，AlphaGo因漏算了這一手，結果抽搐而亂下。

# 第12局　日本第二期名人戰

## 黑方　吳清源九段　白方　木谷實九段

（黑貼五目　共254手　白勝2目　弈於1963年4月24、25日）

### 吳清源　解說

### 第一譜　1—28

圖12-1　黑9通常先於15位接，白16位拆。今脫先掛白左下角是搶先的佈局。白10如採用——

圖12-1　實戰譜圖

圖12-2　白1斷的下法，以下應對至白5，黑可於6位長出。我執白與坂田九段曾走出過這樣的局面。

黑13至白16止，符合黑方意圖。然而白方倚仗貼目採

用如此沉著冷靜的下法，亦可行。黑17圍左邊，好形，亦成黑地，但白上下也有實地，地域對比是均衡的。

白18直接掛角，木谷九段執白與島村九段曾下過。

圖12-3 對白◎掛，島村採取黑1夾的下法，木谷白2點角，成白10為止的變化，然後黑11飛，白12拆邊，亦是一局棋。

黑19於21位或A位等處夾擊雖均可行，但譜中黑19飛也不壞。對付白20，黑如於22位尖應，則白於B位拆二，如此正是白棋意想中的著法。因為有貼目，運用不急不忙的佈局遂白所願，故黑21反擊。

圖12-2

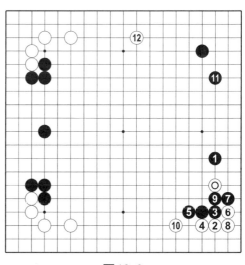

圖12-3

白22當然。此手如於C位關，則黑於22位尖，此時白沒有開拆的餘地，白不好。黑23尖頂後白24如照——

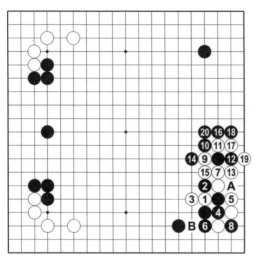

圖12-4

圖12-4　白1的下法，以下黑2斷打至白5長時，黑如於A位斷，白便於B位枷，黑不好。因此黑6曲，至白9扳為止是一種定型，接下去黑10如果扳，以下便形成至黑20為止的結果。

再如黑10不扳而長——

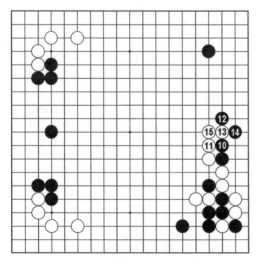

圖12-5

圖12-5　則形成至15的定型，黑取得實地，也許不如白棋所願，因此譜中白24擋、26扳。 也許由於征子對白有利，白才採取24擋的下法，也未可知。

〔這種深入研究的精神，令人欽佩，故有一說，吳清源是上帝專門派下來下圍棋的。編者注〕

## 第二譜　29—39

圖 12-6　黑 29 普通是於 30 位長，假如於該處長後，被白掛於 A 位，是黑所不願。另外，白於 30 位的打著，也必須予以牽制，黑棋考慮兼顧到這兩方面，所以才 29 飛，然而從結果來看，黑 29 並不好，仍應於 30 位長。黑 29 於 30 位長後，白如於 A 位掛，則成——

〔黑 29 的構思影響了當今棋壇主流，現代的比賽出現了這樣的棋形。〕

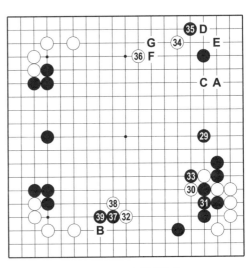

圖 12-6　實戰譜圖

圖 12-7　白 2 如掛則黑 3 夾，白 4 點角轉換，至白 12 時，黑可於 A 位飛擴展右邊，也可於下邊佔譜中 B 位的大場，形勢頗好。

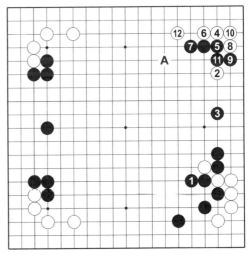

圖 12-7

實戰遭白 30 打，黑 31 接後黑形崩潰，無趣。但是——

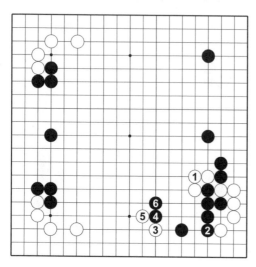

圖12-8

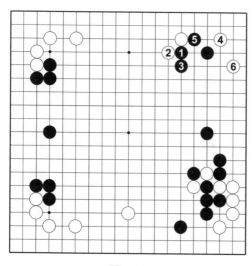

圖12-9

圖12-8　白如立即1位接便重了，黑2擋充分，白如於3位攔，則黑4壓、6長，此後白如逃1位等三子，必然會使黑棋上方形勢變大，白不好。

實戰白32暫且佔據大場。此處黑如仍不應，白便於33位接。黑33征吃白子不可省。至此，局部黑稍不滿，大局上仍可說兩分。

白34掛大場。黑35如下C位則白D位飛，黑E位尖，白F位飛後，與左方間隔頗好，成為白方理想圖。又如黑35於G位這一方面攻擊，由於左面白棋堅實，黑無趣。再黑35如照——

圖12-9　黑1壓，白2扳，黑3長，擬於上方走成厚形，稍緩。因為白4、6角空被奪。

今實戰黑35飛意在守角。此處亦可如——

圖 12-10　　於 1 位
守角，也很有力。黑立
後，白 2 如飛拆，則黑
3、5 加強右上形勢。

　　實戰白 36 飛當然。
黑 37 靠，準備先行作
戰。白 38 上扳是最好的
一著。

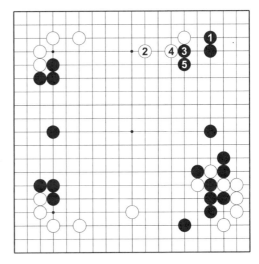

圖12-10

圖 12-11　　白 1 若
從下面扳，黑 2 也扳，
白 3 打，黑 4 長，以後
白棋不論於 A 位打，或
B 接均不好。

　　譜黑 39 只此一手。

【圍棋道場 1】

　　木谷在二戰前就和
吳清源一同被視為棋界
第一人的最有力人選，
但是兩次本因坊挑戰失

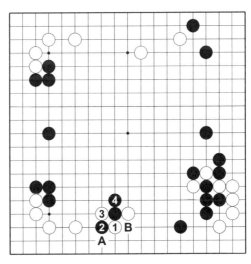

圖12-11

敗，又錯過了升九段的良機，眾人都承認他的實力，可他與
冠軍無緣，沒有冠軍的命，都說他是一個悲情的棋士。

# 第三譜　40——68

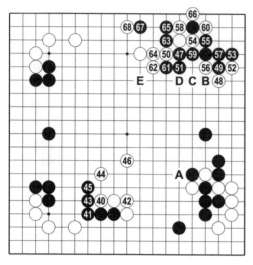

圖12-12　實戰譜圖

圖 12-12　白40如照——

【圍棋道場2】

1964 年，木谷又因腦溢血臥床，悲劇的色彩更加濃厚了。木谷在 1956 年升到九段，又取得了最高位的優勝，後半生在門下眾多弟子爭奇鬥豔、百花盛開的圍繞下大放光彩。

圖 12-13　於 1 位接，黑2、4步調好，白5如果長則黑6曲後形狀整齊。故實戰白40壓好。

黑 41 當然，白 42 接，厚！白42後黑置之不理，則白有如——

圖12-13

圖 12-14　白 1 壓
至5頗為嚴厲。

實戰從黑 43 至白
46 為止是必然的演變，
至此告一段落。試觀全
域，左下角白棋所處的
位置頗為理想。當中的
白棋如予追擊，則白棋
有 A 位打等先手，黑棋
無立即攻擊的手段。

現在，黑下一手仍
須在右上方著手。黑47

圖12-14

普通於 B 位應，但由於有貼目關係，如於 B 位關則稍弱。白
48 如於 50 位扳則黑於 51 位長，如此白難以打入右邊。今白
48 先於右邊掛，試黑應手。

黑49尖頂含有使白48成為壞棋的意思。黑51可於59位
接，白如於61位長則黑於C位關。對白52——

**【圍棋道場 3】**

小林光一拜在木谷門下期間，這麼多的孩子吃住都在一
起，自然需要人來照顧。於是，木谷實的女兒木谷禮子承擔
了這一角色，她不但是這些孩子們的圍棋老師（當時她是日
本女流本因坊獲得者、專業六段），還在生活中擔負起了姐
姐的角色。

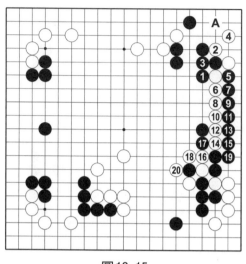

圖12-15

圖 12-15 黑 1 位扳，則白 2 打、4 虎佔去角地，黑不好。之後黑 5 如斷打，白 6 長後至白 20 止，下方黑棋危險。又黑 5 不斷而於 6 位打則鬆緩，因為白可於 A 位做活。

實戰白 54 次序錯誤，此手應先於 61 位壓，黑於 D 位長後再於 54 位沖，黑 55 位擋，白 58 位曲。此時白於 61 位長是先手，有沒有這一手差別很大。

白棋在右邊有一個狙擊目標——

**【圍棋道場4】**

據說木谷道場的教育方針是自由放任主義，老師幾乎從不親手教棋，而是靠弟子之間自發的相互競爭，師兄照料師弟這一制度所特有的優越性起到了很大作用。梶原武雄和藤澤秀行也經常客串道場指導。

小林光一從這時起的飲食起居幾乎全部由禮子來照料。「光一，該起床了。」每天早晨 5 點半，禮子的身影就出現在小林光一床頭。在禮子的督促下，小林光一從小就養成了早睡早起的習慣，並在入門兩年後的 1967 年升為職業初段，比他大 13 歲的禮子實際是老師、半姐或半母的角色。

圖12-16　白1隔二跳引征，是一步要著，黑2如隔斷白棋，則白3長出的著法可以成立。

〔白1透點是這個型的傑出成果。編者注〕

實戰黑59接收緊白氣。白60打，一面獲利，同時也安定了。

白62如64位接，則黑於E位飛，擴展右邊大模樣。此處雖上邊不乾淨，但白62虎，頑強作戰，著法緊湊。白68如照——

圖12-16

圖12-17　白1曲，黑2虎是要點，今後有3位拋劫吃白的手段。黑2如於A位接則白於4位扳，黑被擒。白3如果防止打劫，黑4長後白5非謀活不可，因此黑6悠然逃出，中央白五子反而成為浮棋。

故譜中白68靠乃不得已之著。

圖12-17

圖12-18　實戰譜圖

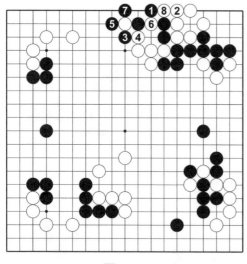

圖12-19

# 第四譜　68—100

圖12-18　白68靠後
——

【圍棋道場5】

　　嫻雅、秀麗的禮子可能是太熱衷於棋藝，一直不考慮個人大事，以致於慢慢成了高齡青年，但最後在學生小林光一的進攻下，她被「俘虜」了。

　　1974年3月，22歲的小林和35歲的禮子喜結連理，此舉開了棋壇姐弟戀的先河。在結婚之前，無論是禮子的母親木谷夫人還是小林光一的父母都竭力反對這椿婚事，因為他們之間的年齡懸殊太大了。

　　圖12-19　黑再於1位虎，白2防拋劫，黑3如果扳，以下至白8，黑兩子被吃。

　　實戰黑69先手立次序好。如果不先立——

圖 12-20　黑 1 不於 A 位立而扳，以下 3 打、5 提，白 6 立也吃到黑兩子。如此黑 5 提白子之處不能成為完整的眼位。

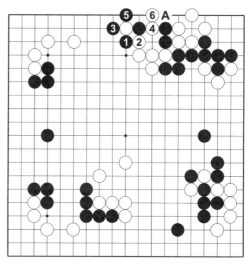

圖12-20

而譜中黑 69 先手立以下至 75 提，即使白 76 立於 A 位，黑仍有一個完整的眼位，差別即在於此。黑 77 如下在 80 位將上邊黑棋完全走好也是很大的一手。可是此時白於 B 位拆一後，由於上面黑棋尚無眼位，白棋在右邊的行動便有力。故黑 77 不得不補。

白 78 與黑 77 是雙方各得其一的地方。白 78 位攻擊黑棋，是非常猛烈的。黑 79、81 是騰挪的要點。白 82 關，目標仍在攻上邊的黑棋。如白再走 A 位，黑尚未活。

黑 83 錯誤，如果要立，應立於 84 位，左上邊雖有於 95 位打入的要點，但黑可於 C 位頑強抵抗。黑於 84 位立後，左下角還有如——

【圍棋道場 6】

但小林光一發揮了他在棋盤上的執著勁，最終說服雙方父母，和禮子結婚。婚禮上，禮子的母親仍是一副哭喪相，人言可畏啊，到是木谷九段不置可否。

圖12-21

圖 12-21　黑 1 隔二跳的攻擊要點。白 2 如果隔斷黑聯絡，黑有 3、5 的手段，以下白 6 如不打劫而實接，至黑 11 為止黑活。然而此時譜黑 83 單於 D 位飛才是最好的一步棋。

實戰被白 84、86 先手扳接，頗為痛心。黑 87 不能省，此處如不應，白於 E 位夾是大棋。

白 90 好手。下一手白有 92 位靠的要著，試黑應手，而且也伺機搜奪上邊黑眼位，進行攻擊。白走 90 位後，白有望。

總之，黑如果不消除上邊黑棋的不安，棋就難下。黑 91 扳，一面擴展右邊形勢，同時也是使上方黑棋脫困的步驟。白 92 是預定的行動。對黑 93，白 94 扳是要著。黑 95 如照──

圖 12-22　於 1 位打，則白 2 長，黑 3 再打，以下至白 8 為止，黑一子被俘。

今 95 扳是脫出險境的要著。對付白 96 扳，黑 97 覷斷補強上邊黑棋，這是繼承當初黑 91 扳的原意。白 98 迎頭一擊，黑棋頗為痛苦。

**⑦** = **△**　　　圖 12-22

## 第五譜　1—39（即 101—139）

圖 12-23　白不於
1 位接則黑 1 勢必要
斷。黑一子被 2、4 征
吃後，黑如於 A 位渡，
是痛苦的，但尚有對白
2、4 反擊的計畫。

黑 5 是極其厲害的
著點，構思奇特。

白 6 如於——

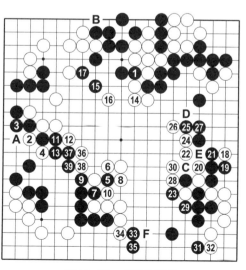

圖 12-23　實戰譜圖

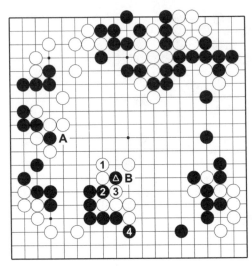

圖12-24

圖12-24　1位長，防黑⬣位一子起引征的作用（因白1如於2位接，黑便可於A位逃出征子），可是還有2沖、4扳的下法，或者黑2不沖，直接於B位長等下法。

白10如照——

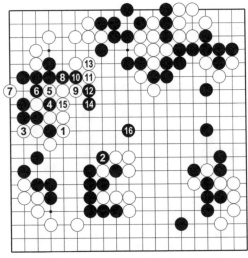

圖12-25

圖12-25　於1位提，黑2必提，以下至黑7點殺，則黑8、10沖、12斷，白13只此一手，此處黑打算於14位長棄掉左邊，待白15接後黑16鎮進行大規模作戰，一面攻擊中央白棋，一面經營中腹。左邊黑雖被殺，但白要收氣吃，不過是吃到千子而已，意義並不大。

中央白棋雖然走厚，然而譜黑11、13能夠逃出，這一局部作戰可以說黑成功。

黑15略嫌堅實。

圖 12-26　此手應走黑 1 飛，此後被白 2 沖、4 提，此處黑眼位尚不全，但黑 5 尖時，白如走 6、8 破眼，則黑 9 飛，看起來總能設法脫出險境。白如堅持吃黑，則黑可能破盡白空而活，那就太嚴重了，白不可草率。

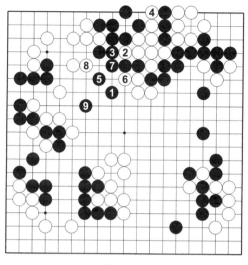

圖 12-26

實戰白 16 恰到好處，黑 17 只有苦活。花費數手才成活，不如當初於 B 位一著補淨。白 18 是早已算到的狙擊點，妙手！

黑 19 如照——

【圍棋道場 7】

讓小林光一的岳母木谷夫人大跌眼鏡的是，婚後，多年來禮子對小林培養出來的「厚味」發揮出了作用，小林光一在結婚後的第三年（1976 年）即獲得了第一個頭銜——天元戰冠軍。

此後小林光一成為日本超一流棋手，並在十多年的時間裡，小林光一達成五冠王，成為日本圍棋第一人。在這段時間內，禮子夫人在小林身後默默無聞，擔當了一個賢妻良母的角色，他才得以稱霸棋壇。他們有一個女兒叫小林泉美，也是一個日本女棋手，丈夫是林海峰的高足張栩。

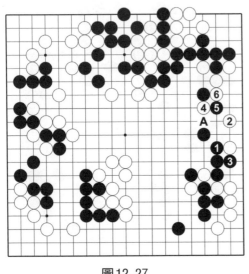

圖12-27

圖 12-27　黑 1 長防引征，白 2 後 4 位是要點，黑 5 如下扳，白 6 斷後便吃不到白棋。白 4 如於如於 A 位靠，則黑可佔 4 位。右邊是黑的基本空，如被破空即實地不足。

　　因此譜中黑 19 擋。白 22 尖好，勝於在 C 位打，含有不給黑方步調的意味。

　　黑 27 如於 D 位長，因白有 E 位接的先手，恐白於 28 位打，黑 29 提後，接著白便於 F 位用強。

　　白 30 退後，腹中成了相當的空。變化至此，白棋形勢似乎較有希望，然而相差也極為細微。黑 33、35 如省去不下，被白飛於 F 位，此處黑棋就相當危險。白 36 先手，腹空愈加整齊。

## 第六譜　40—75（即 140—175）

　　圖12-28　白 40 是迫使黑棋做活的一著。然而，此處黑棋如後手做活，被白收好腹空，棋就輸了。

　　當中的白空比右邊的黑空還要大，想什麼辦法呢？因此，黑 41 斷吃，黑 43 沖出求變。

　　黑 49 如於 50 位做活，被白長到 A 位腹空可成三十目。

這樣黑棋就清清楚楚輸了。因此，黑49處無論如何不能讓白棋佔去，至於上邊，黑棋決心頑強地打劫做活。

白54打有疑問，此手應照——

$69 = 63$

圖12-28　實戰譜圖

圖12-29　於1位長才是強手，這樣黑棋便受困。黑2平好像能吃白五子，但白3、5可走俗手逃出，至白11為止是不易被吃掉的（下一手黑於A位尖，白於B位跳脫險）。

實戰白54打、56枷，只是使中央安全了，但黑57打、59接後，這裡出了棋。此後，黑於B位接，白60位接，黑C位接可以成活；再者，黑於63位打，白64位粘，黑61位做劫也可活。白60應照——

圖12-29

圖12-30　於1位擠方是好棋，此手一面破掉黑眼，同時使黑棋不能在此做劫（黑A、白B、黑C做劫時，白便於D位總吃），如此黑2只有提劫，白3擋，黑4粘劫做活時，白5、7雙，勝利在望。

今譜中平凡地一接，雖使黑棋不能做眼，但仍免不了黑61以下做劫的手段。

黑61後，此處總有一劫，則白62應先於D位打，與黑E位交換後再接，以發揮此處白子的作用。將來黑提去白64等四子後便失去了D位的先手打。如果D位有一個白子，以後在下方收官時有些不同。

黑71是照應下方黑子的一步棋，代替了於F位的提。此時白於G位接，黑便於F位提，下方黑棋是否能脫險便成為勝負的關鍵。白72究竟怎麼樣？此手如於74位上扳，則形成——

④ = ◬

圖12-30

圖 12-31　至白 7
為止的結果。此處有許
多下法，無奈木谷九段
時限已完。

　　實戰黑 73 要著。

　　白 74 如照——

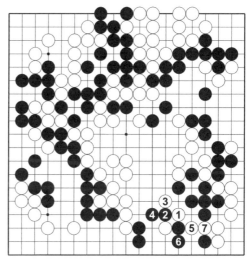

圖 12-31

圖 12-32　於 1 位
接，則黑 2 長，白 3 如
果沖渡，黑可不應而轉
於中腹吃白棋。待白 5
擋時，黑 6 扳以下至 10
為止，仍可脫險。

圖 12-32

## 第七譜　76─106（即176─206）

圖12-33

圖 12-33　黑 77、79斷吃一子簡單地處理好，之後，白82位擋，黑83位提，代替了上邊A位的提劫、打劫吃到了四子而脫險，是相當便宜的，瞬間形勢逆轉，黑空稍多的樣子。

白 80 沖時，黑 81 擋稍損。

圖12-34

圖 12-34　當白 1 沖時黑2退，白3長出時黑4脫先提白四子，以後圖中則成至白9為止的結果，黑較譜中有利。

實戰白86不如B位接乾淨。黑87狙擊極為厲害。此時白88如照
──

圖 12-35　於 1 位
尖頑強抵抗，則黑 2、4
轉於這一面騰挪，至黑
6 擋後，白 7 如來點
眼，黑 8、10 做成大
眼，白 11 如於 14 位
斷，黑 11 位撲可以劫
活，因此白 11 只有曲，
然而以下至黑 18 為止，
黑方快一氣吃白。

故譜中白 88 必然。

黑 89 以下依次收官
至 95 長為止，勝負細
微。黑 101 敗著。

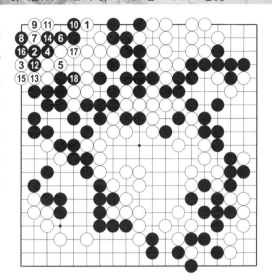

圖12-35

圖 12-36　此手應
於 1 位挖，至白 6 為
止，黑得先手且便宜一
目（白角中僅成三目，
而譜中成四目），然後
繼續照圖中下法，從黑
7 至 13 為止，是黑空稍
多的局面。其中黑 7 飛

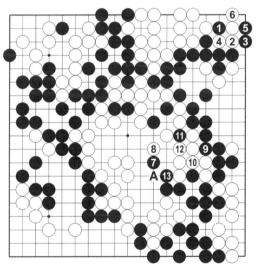

圖12-36

是關鍵，因有 A 位的先手，白不能在 13 位沖斷。

今 101 疏忽，被白 102 夾，黑 103 立，實損一目，再被
白 104 關、106 雙，收好腹空，黑輸定。

## 第八譜　7—54（即207—254）

圖12-37　進入本譜，已與勝負無關。

〔木谷實是吳清源一生的好對手，兩人曾於1935年創造了新佈局，兩人在1939年第一次下十番棋。吳清源經常去木谷道場指導後生。編者注〕

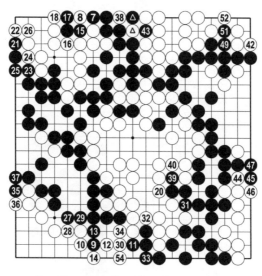

⑲＝⑧　㊶＝▲　㊽＝△

㊿＝㊸　㊾＝㊳

圖12-37　實戰譜圖

# 第13局　日本第二期名人戰

## 黑方　吳清源九段　白方　藤澤朋齋九段

（黑貼五目　共135手　黑中盤勝　弈於1963年6月9、10日）

### 吳清源　解說

## 第一譜　1—14

圖13-1　白2、4構成二連星後，黑5單關守角，是近年來流行的佈局之一，並且採用這種佈局非常多。

白6按一般常識的著法，是右邊14位分投。白6亦可高一路投，構成三連星。三連星與本譜的著法，各有所長短，不能一概而論。低投則黑有A位的鎮著，高投則留有黑從B位打入之隙。

黑7佔14位，當然是取得均衡的大場，可是下一步白佔C位，形成展開兩翼的形勢。

白8關是通常的應法。黑9在以往是佔D位拆三的大場，但黑拆三後白於9跳是好點，

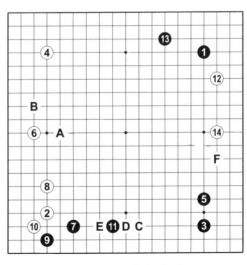

圖13-1　實戰譜圖

以後便有 E 位的打入。

故黑 9 如譜飛角，在 11 拆二，是易下之形。

下一步白從何入手呢？當然是右邊。白如於 14 位分投則黑於 F 位飛攔，將形成白 12 掛、黑 13 大飛的局面。今白 12 先掛角，是白的趣向。

黑 13 如照——

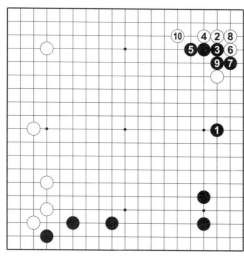

圖 13-2

圖 13-2　黑 1 夾的走法，推定白 2 點三·三，以下到白 10 為止，黑棋的外勢雖好，但白方也成為幅度廣闊的佈局，而且就局部來說，白棋已得了實利。

由於上述種種原因，所以黑 13 選用了大飛。

白 14 如立刻點三三則如——

【圍棋院士 1 】

1950 年 2 月 26 日的《讀賣新聞》報導：日本棋院首先贈予了吳清源先生名譽院士的稱號，待本社主辦的「吳清源輪戰高段者十番棋」結束之後，又參照了吳先生以往的比賽成績，決定贈予他九段段位。該決定交付十五日下午的理事會討論，全體一致通過。

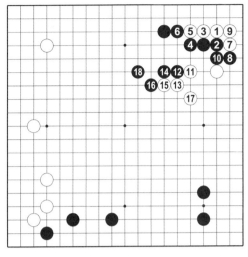

圖13-3 至黑10接為止走成典型的授子棋定石，雙方可行。

圖13-3

## 第二譜 14—26

圖13-4 白14拆頗具策略。

【圍棋院士2】

日本棋院將於二月二十二日上午十一時為吳先生舉行證書贈予儀式。吳清源說：「我有幸取得了好成績，並承蒙日本棋院決定贈予我九段段位，我準備接受

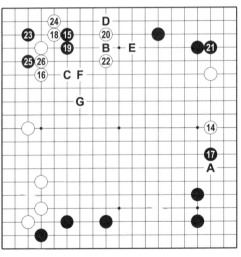

圖13-4 實戰譜圖

這一贈禮，並對此表示感謝。今後，我將透過圍棋為中日兩國的友好及文化交流做出更大的貢獻。」

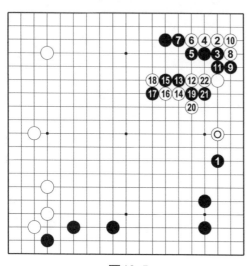

圖13-5

圖13-5　黑此時如在1位攔，雖是好點，但白2立即點角，以下至17為止，白有18位斷的嚴厲著法，黑也勢必19斷，白20打、22接後，由於白有◎子的接應，黑在此作戰中就很麻煩。

黑15掛是識破白14的意圖而建立的對策。黑15後白若再來點角——

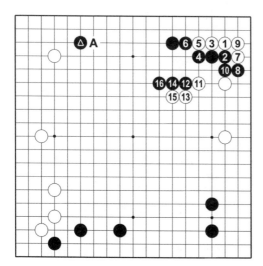

圖13-6

圖13-6　白1至15雖與圖13-5相同，但黑16可平心靜氣地長一手，由於黑已佔得▲位的好點，黑16的長是可以忍耐的。如果沒有黑▲子，黑16長後白即於A位大飛，黑不滿。

實戰白16如於A位拆是非常好的點，但——

　　**圖13-7**　黑1點角
至5長，由於上邊陣勢
廣闊，黑可下。

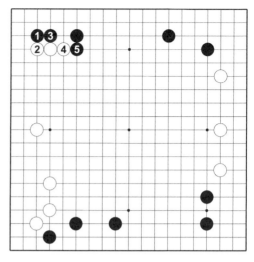

圖13-7

　　譜黑17是當然的大
場。

　　白20亦可於B位高
一路夾擊，但是黑就毫
不遲疑，即脫先於21位
立補角，以後白如於C
位鎮，黑也可於23位點
角轉換，因有D位的缺
口，黑15、19兩子就輕
了。

　　黑21如於22位鎮，被白於E位飛，黑無急攻的好手。

　　對付白22，黑如於F位飛逃，正好符合白的作戰計畫。
對白方來說，於G位鎮，悠悠而攻，不論如何走，都為白所
掌控。今黑23點角轉換，簡明。

　　白24如照——

【圍棋院士3】

　　吳清源和藤澤庫之助的第一次十番棋對戰在1951年10
月20日的日光市的輪王寺開始下的。規定時間每人各13小
時，採用了日制。

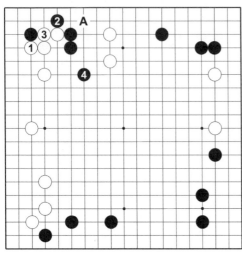

圖13-8

　　圖13-8　讓步於1位擋，黑2扳，白3接，黑棋就能於4位飛逃了，這時黑已破了角空，同時還有A位的虎著，易成眼形，同樣是逃，但是非常有利。

　　所以白24立用強。黑25定型，白下一步如照——

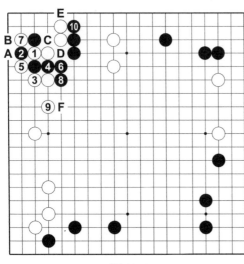

圖13-9

　　圖13-9　於1位沖、3位擋時，黑4亦可於5位接。今黑4沖出更為緊湊，白5、7兩打以下至黑10為止，乍看全部成為白地似乎黑損，其實此處尚留有黑A、白B、黑C、白D、黑E的手段，以及F位壓等。這樣黑充分可戰。

# 第三譜　27—46

圖13-10　黑27於28位接，白27曲，黑37尖活角的下法是消極的，不好。黑27至白30是必然的應對。

黑31扳當然。

【圍棋院士4】

開戰前夜，在東京樂町的「讀賣大廳」裡舉行了慶祝會。以「吳·藤澤十番棋之夜」為題，作家松村梢風，將棋名人木村義雄分別發表了演講。

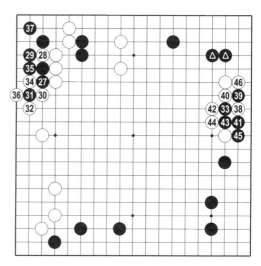

圖13-10　實戰譜圖

圖13-11　以後白2斷不是好棋，以下進行至黑19為止，黑已活，而且留有A位中斷點，白若補斷則成後手，白不好。

因此實戰白32連扳是場合的好手。黑33如照——

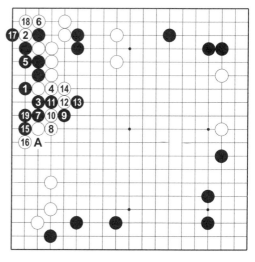

圖13-11

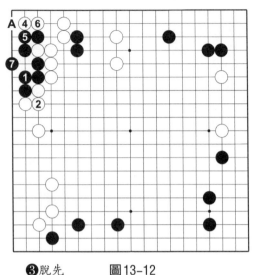

**❸脫先**　　　**圖13-12**

圖 13-12　於 1 位接，白 2 也接，此時黑棋雖可先手活，但白 4、6 的攻擊令黑頗為難受，況且白還有 A 位的先手。圖中黑 5 如於 6 位則——

【圍棋院士5】

接著，藤澤秀行六段和山部俊郎五段進行了快棋表演賽，吳和藤澤庫之助兩人擔任解說，大廳熱鬧非凡。

圖 13-13　黑 2 擋至 9，黑角成劫活。

譜中白 32 時黑脫先白也不能全部吃掉黑子，因此黑 33 於右邊落子，是早已準備狙擊白棋之處。

白 34 如於 37 位覷——

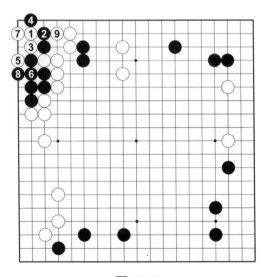

**圖13-13**

圖13-14　白1覷斷，黑2、4兩打棄內取外與白作轉換。白7提子之後，白1成為廢子，白多下了一手，這個變化是黑好。譜黑37做活以後的形狀與圖13-12相比，其實得失難說，但譜中黑棋形狀稍優。這也是黑33脫先的理由。

白38托，只此一手。

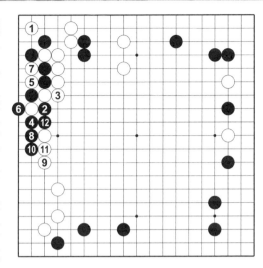

圖13-14

圖13-15　白若1位關，則黑也於2位關，白有兩處孤子，難受。

實戰黑39扳的方向對。

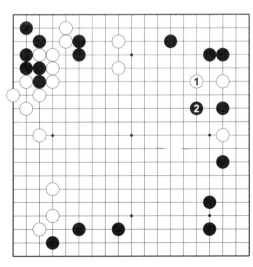

圖13-15

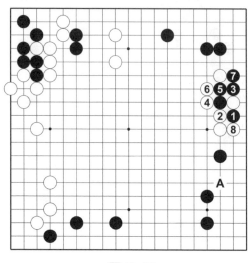

圖13-16

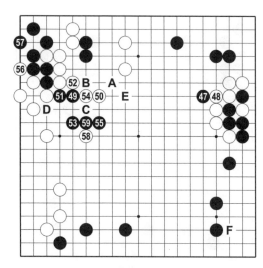

圖13-17

圖13-16　如在1位扳，至白8為止，由於以後可於A位打入，黑不好。

〔定型後的判斷是衡量水準的一個尺寸，這種基本功很多人沒注意。編者注〕

實戰白40至44是拆三被打入時常用的騰挪手段。下一步黑45在46位渡是違反棋理的。

黑45從這一面渡回是正著。

白46打，因黑▲兩子堅固，所以無關痛癢。

## 第四譜　47—59

圖13-17　黑47應保留，此手於48位斷怎樣？

圖13-18　黑1至8是必然之著，黑9如勉強尖封白棋，則白10扳，12夾好，黑13虎不得已，以下至白22提活，黑無趣。

上述過程中，黑13不虎而於A位打，則成——

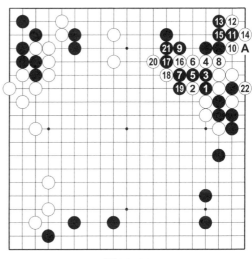

圖13-18

圖13-19　黑1打無理，以下應對至白10為止，黑棋全部被擒，因此黑47雖不能立即於48位斷，但如譜黑47覷失去了圖13-18的餘味，不好。此時黑47應立即於49位下子。

黑49的覷斷，當然是希望白棋——

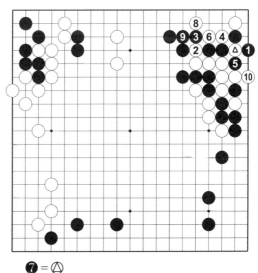

**7** = △

圖13-19

圖13-20

圖13-21

圖 13-20　於1位接，黑2鎮輕靈，白如3靠，則黑棋運用棄子戰術至黑8的結果，在中腹方面黑棋由此四子，與下邊的形勢相呼應，更加壯大了下邊的聲勢。

實戰白50反擊是當前的好手。下一步黑如於A位穿象眼，白便於B位尖，大規模攻擊黑棋。

黑51斷，為白所誘，走重了。此手應於55位鎮，才是輕靈的好手。白如於C位尖應，則造成黑A位穿象眼的機會，此外白又難於B位尖。

因此當黑於55位鎮時，白大致如——

圖13-21　於2位關補，黑3斷，白4擋後，黑如走5位，則黑1、白2的交換是一種先手便宜。

譜黑55如於D位打，白56便粘，這個先手便宜不走為好。

圖 13-22　　黑有 1
位靠，3 位虎的要著。
而先於 A 打則是自緊一
氣。

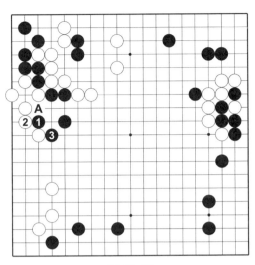

圖13-22

今黑 55 位關，白
不回於 E 位應。圖
13-21 黑棋的走法是先
手得利，好棋。

現在分析全域局
勢，對上邊和左邊的白
地，黑有從下邊至右邊
再加右上角，地域對比
不差。問題在於中腹黑四子的安定，而且還要不影響下邊，
對白方來說攻這塊黑棋就容易在下方黑地使用手段。

白 58 先手覷，趁機使黑棋走重，並非沒有好處。黑 59
接後，下一手白棋倒不大好走。如要攻擊此處黑棋，馬上還
尋不到嚴厲的手段。現在的局面下，白棋只有在下邊動手，
於 F 位靠最為適合。

【圍棋院士6】

　　兩人在下十番棋的同時，還以《朝日新聞》為舞臺下了
四番棋。這四番棋採用互先的對局方式，規定黑方貼目為四
目半，時間和十番棋一樣每人各十三小時。

　　藤澤在四番棋中遭到四連敗，雖說四番棋上輸棋也是
輸，但這四番棋沒採用升降制。

## 第五譜　60—78

圖13-23

圖 13-23　白60打，不是期待黑逃兩子，而是防黑於A位穿象眼。可是此時白60如不走而黑立即於A位下子，則白可於B位尖，黑也怕形成上下兩處弱棋，不易下。歸根到底，白60只是局部好棋，從全域來看應於C位靠。

圖13-24

圖 13-24　至白7為止破掉下邊黑空，是最後的大場。

白62如於66位接，被黑先手得利必有不甘，且以後被黑在62位立成為大棋。

黑65先手防止白於D位打入。

圖 13-25　白 1 打入亦不能活。過程中黑6尖好。

圖13-25

實戰黑67好點，可以說是最後的大場。至此雙方在實地上已有相當的差距，白棋只能寄希望於進攻中央黑棋。可是黑方有可能捨棄中腹三子。要攻中腹，白68是適當的好點。

此時黑69飛仍舊是要著，有相機棄子的運用，頗為輕鬆。

白70是決戰的偵察，準備於72、74位切斷之前試探對方應手的下法。

黑71冷靜。黑71向左面長後──

【圍棋院士7】

四番棋輸了也不會在對局方式上體現水準的差別，換句話說，四番棋不如十番棋重要。十番棋方面這時已下完了四局。與四番棋相反，是藤澤以兩勝一負一和領先。

可是，第5局是改變勝負趨勢的分歧點，藤澤從此交上了厄運。計算上不斷失誤，連戰連敗，在升降關口的第九局中又失掉了一局不該輸的棋。

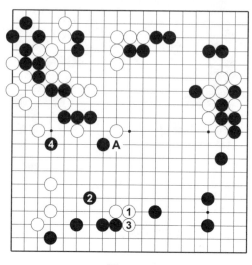

圖13-26

圖13-26　白如於1位長，想得先手，黑定不應而於2位飛攻進行反擊，白3曲時，黑4飛出，照應中腹黑子，下一步黑如得到A位壓，則攻守的地位一變，而成黑棋攻擊下邊三子了。因此白1長的著法是不行的。

實戰黑75打、77壓，採取棄子的下法避免艱苦的戰鬥。

白78如不打——

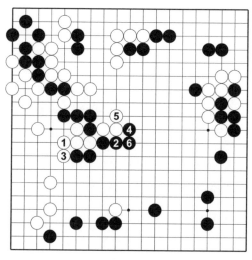

圖13-27

圖13-27　白1長，黑2長有力，白3如曲，黑4落得扳，以下至黑6接為止，下邊的形勢更加厚壯，白侵消困難。

〔吳清源的棋棄捨靈活，大局在胸，這正是圍棋的精髓。編者注〕

## 第六譜　79—100

圖13-28　黑79粘實，至此黑方已感到可以控制全域了。黑81是襲擊的要點，此時白如於97位扳，黑於82位頂，即可吃到白棋四子，因之白82長不得已。

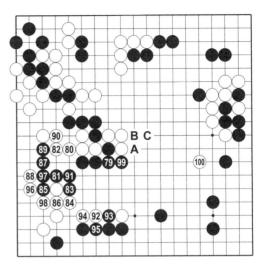

圖13-28　實戰譜圖

黑83上扳，意在形成中腹的厚勢。此時白於85位立，則——

圖13-29　黑即於2位長，白3如於4位曲讓黑長到3位，白無法忍受；但白不於4位曲而於3位長，則黑即於4位擋，破白左邊。如此黑完全連接沒有缺陷，對白方來說是不愉快的。

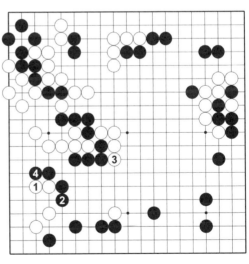

圖13-29

實戰白86接成愚形雖然難受，但如果讓中腹黑棋與下邊簡單連接就乏味了。由此也可知白84的虎也是藤澤九段不拘泥於形的強手。白88如照——

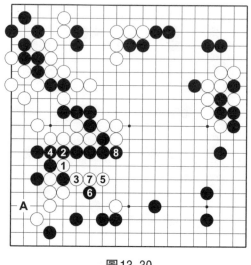

**圖13-30**

**圖13-30** 於1位斷則是普通的下法,以下大致弈成至8為止的運行。以後如果被黑飛到A位,白棋也沒有眼,白棋不滿。

譜中白88是手筋,黑如於97位接,則白棋可於91位斷,此時再與圖13-30比較,由於白88先手與黑97作了交換,在黑棋眼位方面就有了差別。

黑89如於96位擋則如——

**【圍棋院士8】**

假使當初藤澤勝了第5局,成績就是三勝一負一和,即使下面5局連敗,也不至於被打入先相先的境地,那樣的話,吳的精神負擔就沉重了。

第9局吳勝三目,通算成績為吳六勝二敗一和,對局方式為先相先。第10局吳執白中盤勝。這是壓倒性的勝績。但是,吳贏得並不輕鬆,比賽過程中危機四伏,常常可能一著不慎,滿盤皆輸。

吳說:「圍棋不是想贏就能贏的。外界總是在騷動,我的心如果因這種騷動而動搖,我就會輸棋。幸好當時無論對局前還是對局中,我的心情都很平靜。」

圖13-31　白於2位斷，黑3位打，白4斷打成大劫，因此譜黑89先手擠斷後再於91位接好。這之後96位的擋才成為要點。

實戰白92跳隔斷黑上下的聯絡，貫徹最初的作戰計畫。下一步黑如於96位擋擒白一子，雖是大棋，然而白於93位接實，也非常厚實。

圖13-31

白96、98若不把此處白棋安定下來，以後的棋就不好下。黑99擋後下邊已可收成大空，下一步黑於A位扳，白B位長，黑再於C位連是嚴厲之著。

黑長到99位，黑勝勢。白100按常識應如——

圖13-32　於1位關，以下至黑4為止之變化，黑成大空。由於白方感到實空不足，便於100位侵消，然而稍無理。

圖13-32

# 第七譜　1—35（即101—135）

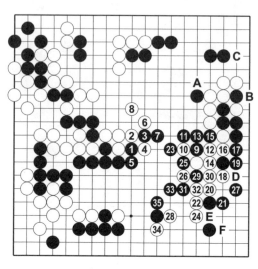

圖13-33

圖 13-33　白 8 虎補不能省——

## 【圍棋院士 9】

NHK 的話筒又對向了藤澤。「輸得太慘了！」藤澤苦笑道。但他隨即又提出了下一次十番棋的挑戰。這一次（第二次）十番棋開始之前，吳與藤澤曾約定不管這次誰輸了，負方可以再次挑戰。

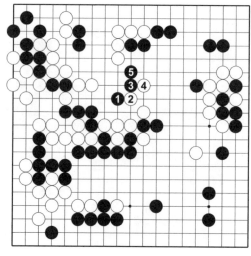

圖13-34

圖 13-34　白若脫先，被黑 1 點中要害，白沒有好棋可走。

〔吳清源的棋棄而不死，總能有所利用，這是他最厲害的地方。〕

實戰黑 9 靠後，前譜白 100 這一過分之著終於遭到反擊。白 10 如按——

圖13-35 於1位扳，以下至黑8可以跑出，由於右邊白棋無眼位，要兼顧兩處是不可能的。

實戰黑11連扳是要著，下一步——

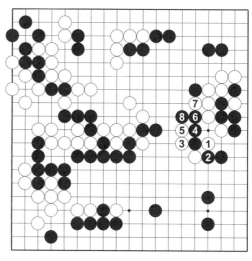

圖13-35

圖13-36 白如在1位打，以下至黑8為止，黑棋放棄攻擊轉而封成下邊大空，勝定。過程中黑4於A位長出也是好棋。白仍5位接，黑於B位再長後，或於C位曲、或於D位長吃右邊白棋，二者必得其一。

實戰白12打、14接，在黑包圍中求活，雖毫無把握，然而不如此走空即不夠，故只好如此拼命，是玉碎的下法。黑23如按——

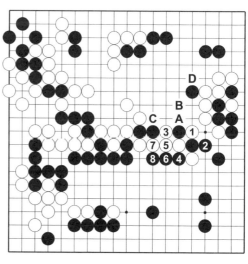

圖13-36

圖13-37　於1虎也是好棋。白如2長、4接，則黑5
關，吃住右邊白棋，讓中腹白棋做活，也很好。

由於白扳到譜中A位後可能多少有些手段，因此黑23
虎打防此手段。

黑25提後，如能再長到A位後，白如於B位提，黑即於
C位立，奪白眼位，此時白如於D位擋，黑可於29位打，白
接，黑32位斷，白氣不夠。

白26扳後，黑27如不尖渡，則白於B位提成為先手。
角中白如於E位沖，黑可應於F位。黑29打後，白如不應而
於34位扳，則黑於30位提白五子，黑勝定。

白30接後黑31打破白眼位，白已不能成活。黑35上
立，白已死。

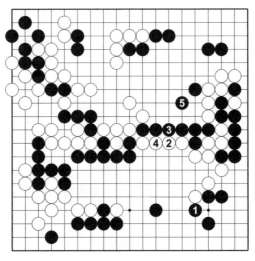

圖13-37

【圍棋院士10】

吳與藤澤的第三次十番棋在1952年秋開賽，藤澤被打
入長先後，一怒之下脫離日本棋院。

圖13-38　白1至黑10為止，白死，此後白如於A位虎，黑可於B位飛。若圖中白1不跳而單於A位虎，則黑於1位尖，白也不活。

〔這局是吳清源簡單明快的勝局，棄子、騰挪、攻擊，一氣呵成，乃天然之作。編者注〕

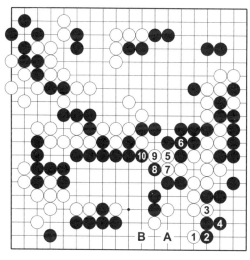

圖13-38

對局中，要時刻睜大眼睛，保持頭腦清醒，面對錯綜複雜、變幻不定的棋局，在每一個當前局面保持冷靜，努力去尋找當下最符合局面規律的一手，要同時兼備正確的思路和準確的計算。勝負常常在你不經意的一瞬，也在你的一念之間。

# 第14局　日本第二期名人戰

## 黑方　藤澤秀行名人　白方　坂田榮男本因坊

（黑貼五目　共291手　黑勝12目　弈於1963年9月3、4日）

### 吳清源　解說

## 第一譜　1—27

圖14-1　白6選擇高掛是因為右上為單關角。如果右上角黑5是低一路的無憂角，白6則會於7位低一路掛，理由是：實戰走成黑7、白8、黑9、白10、黑A、白C的定石後，右上角黑單關締角的局面是白方有利，因為白方以後還有於B位掛的嚴厲之著。而右上角如果是無憂角，白佔B位則無關痛癢。右下白方掛角的位置隨右上黑方守角形狀的不同而變化，上述意義是理由之一。

黑11亦有在A位拆一的下法，那樣白12於C位斜拆三。因白在C位拆是好點，故黑於11位先拆的下法也可考慮。

白12也選擇了普通定石。此手如照——

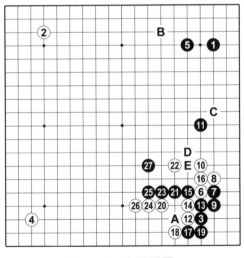

圖14-1　實戰譜圖

**圖14-2**　白選擇柔軟的下法也能成立。由於黑△一子緊逼白棋，白1飛也有避開激戰的意思。即使黑2嚴厲地夾，白也有3到9的騰挪手段，黑不好。

實戰黑13、15斷打嚴厲，均為繼續黑11夾擊的作戰策略。

黑17注重角部。

圖14-2

**圖14-3**　黑也可於1位長，以下至白14為止是老定石，白活。黑雖暫得外勢，但留有A位跨出的手段，總不乾淨。

〔新定石白2單在4位立。〕

譜白20跳是棋形。黑27覺得應先於D位覷一著，白如E位接，黑D位之覷便起了極大作用。因此白方當然不肯依照黑方的意圖走棋。

圖14-3

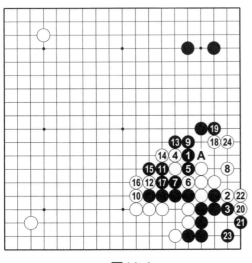

圖14-4

圖14-5

圖 14-4　黑 1 覷後，白可採取 2 扳、4 壓的走法。高川君與坂田君的一局棋中，坂田君執白棋是於 4 位壓的，黑 5 沖、7 斷，白 8 虎後，黑 9 長，此著雖說應於 A 位曲較好，但白有 10、12 先手曲、扳（征子對白有利），以下至 24 定型，假使真能走成本圖的結果，白棋可著。然而圖中黑 9 不長而於 A 位曲，白似較難措手。

因此，萬一黑於 1 位來覷，期望走成圖 14-4 的結果是不可能的。那麼，黑果於 1 位覷，白棋將何以應呢？據坂田君稱——

圖 14-5　黑 1 覷，白 2 會從下方長，至 8 為止做活。黑棋局部雖然封鎖了，但棋形不厚，白可以接受。此圖與圖 14-3 大同小異。

# 第二譜　27—45

圖 14-6　黑 27、29 是當然之著，白 30 則可商榷。

圖 14-7　白 1 位尖，待黑 2 長後白 3 虎，先將此處走好，也是一策。以下黑 4 打入，雙方著至白 7 為止，局面從容不迫。白 1 尖、3 虎，此處走厚之後便有 A 位的打入；白 5 之子因黑中腹單薄，並非單方面受攻之形。

實戰白 32 之著，長谷川七段認為應於 A 位圍，理由是：譜中 32 圍後，由於黑有 B 位夾，下邊成空不大，因此不如著重於角，補在 A 位。

當初，如果白 30 依照圖 14-7 的下法，右邊白棋已經走好，白

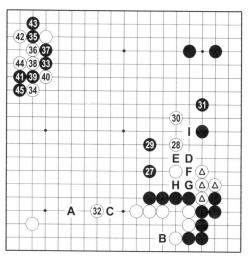

圖14-6　實戰譜圖

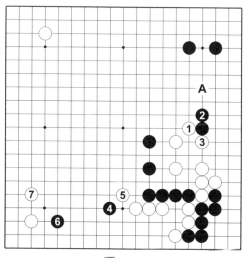

圖14-7

於A位圍可以成立。現右邊白棋薄弱，白如圍在A位，黑即有C位打入的嚴厲下法，因此白32拆仍屬本手。

　　黑右下方告一段落，轉佔33位的大場。現在黑如於D位覷，將如何呢？對此，白有無下邊白32這一手棋，著法也根本不同：如果已有白32，下邊白棋就不懼被攻，因此黑於D位覷時，白可捨棄△四子；當白32未走之前，白就不能放棄△四子，因為一旦放棄，中腹黑棋便堅強起來，那時黑再從C位來攻，頗為厲害。

　　如預先考慮到上述作戰方針，黑31倒有考慮的必要。那時黑如D位覷，白E位接不好（*以照應白△四子為基本條件*）。白如E位接，黑不可立即沖斷（黑F位沖、白G擋、黑H位斷時，白可枷吃黑兩子）。因此為防止白枷吃，黑D位覷，白E位接，黑先I位覷，白便困苦：白如接實，黑便可於F位沖斷。因此白棋只有按——

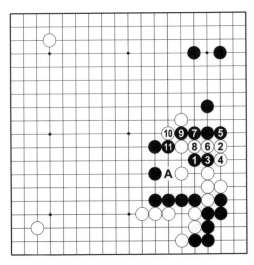

圖14-8

　　圖14-8　黑1覷時白2於下方小飛，以下應對到黑11，黑厚（黑於A位雙是先手，中央黑子頗為堅實）。

　　譜中已有白32這一手，黑如仍於D位覷——

圖14-9　黑1點，白2先手便宜一下再4位接正確，黑7沖時，白8反沖機敏，以下至12，這個變化黑棋並不便宜。

因此，回顧黑31雖屬常識下法，但當時走D位覷是個機會。黑39挖，次序要緊。白40從上面打是普通的著法。

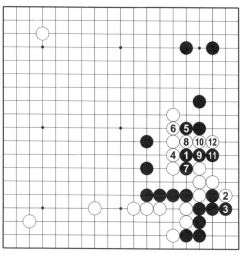

圖14-9

圖14-10　白1從下面打雖然也是定石，但應對至白7以後，由於黑棋形成堅厚的外勢，右邊白有弱子，因此白不能採用這一走法。

譜黑45曲尋求變化。

【圍棋靜思1】

滿天下都在注目七番勝。

賽前預測是勢均力敵。秀行、坂田的決戰，不光是對局者精神昂奮，相關人士的神經也高度緊張，讓愛好者如此狂熱的比賽真是少見。

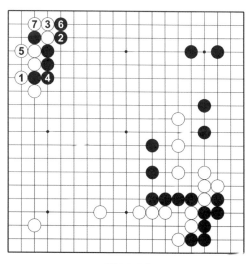

圖14-10

## 第三譜　45—68

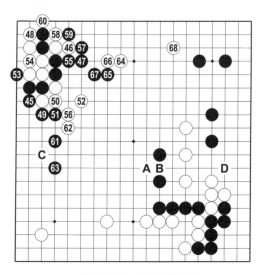

圖14-11　實戰譜圖

圖14-11　黑45曲在征子有利的條件下是成立的。

【圍棋靜思2】

從藤澤手中奪到名人，是坂田的第27個冠軍，世紀決戰引起了一陣大大的騷動。

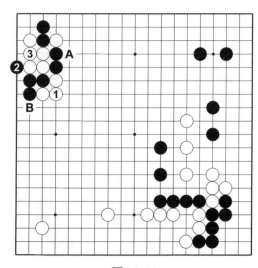

圖14-12

圖14-12　黑若征子不利，白可1位接，以下A位的征和B位的扳白二者必得其一，黑崩潰。

白如避免黑走45位曲的定石，可先於A位覷，黑B位接後，征子即對白有利，黑便不能運用上述定石。然而白A與黑B的交換，白棋也難以下出手。

圖 14-13　黑 3 托時，白 4 先與黑 5 交換，然後白 6 扳、8 長，由於征子不利，黑 15 已不能走 16 位曲，因此走成普通定石，黑 19 飛攻是要點，十分嚴厲，以下至白 26 為止，白棋方脫出險境。坂田君認為白 4 與黑 5 的交換白不利，有將黑右邊走厚之嫌，不太情願。

白 50 定石選擇正確。

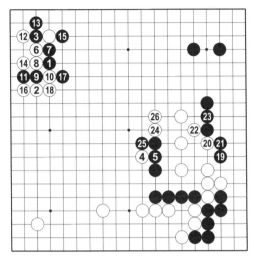

圖 14-13

圖 14-14　白於 1 位沖，到白 7 止也是定石，但此局面下不恰當，因白 7 打後，黑 8 是全域的好點，被黑曲到 8 位，白不好。

黑 53 如照——

**【圍棋靜思 3】**

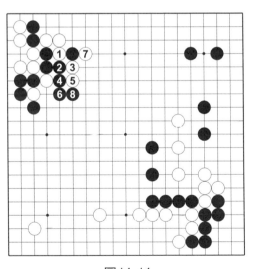

圖 14-14

擊退高川取得本因坊三連霸後不久，就進行了名人戰循環圈賽的最終局，戰勝了吳清源取得挑戰權的坂田，躍躍欲試的登了場。

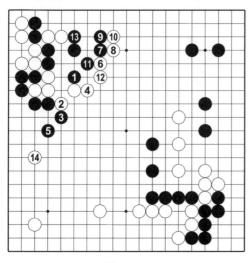

圖14-15

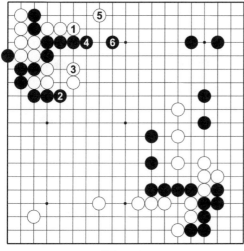

圖14-16

圖14-15　黑1靠，是當時的要點，雖然也是定石，但遭白2虎至6飛，從上面圍，稍欠舒暢。以下至13止雖能成活，但白14以左下角三·3拆過來，是個好點。這樣被圍住與白棋作戰的策略相違背，因此黑於譜中55位接實是正著。

白56如照——

圖14-16　白1長不失為好點，也是定石，但至黑6為止，由於盤上的白棋都很單薄，白不好。

實戰白62要點——即使從右邊白棋的關係來看也是要點！現在局面的關鍵是黑於右邊D位的進攻。黑如抓住機會去走此手，便是佔到了攻防戰中的要害。

黑63如於C位守雖然堅實，但因局面上方才是戰略重地，因此黑63選擇高位補棋。白64逼是攻防要點，黑67出頭後，白68進一步拆三斜飛，在上邊開闢陣地。

## 第四譜　69—75

圖14-17　黑69果敢。此手如於A位關，白於72位飛出，黑B位拆、白C位飛，其後黑於D位打入嚴厲，搜刮白根據地，本身也得到足夠的眼形，並且實地所得也大。譜中黑69壓，捨棄上述有力下法，不知是否下定了決心？如此進攻一旦失利，以後便苦於彌補，這種地方要有決斷。

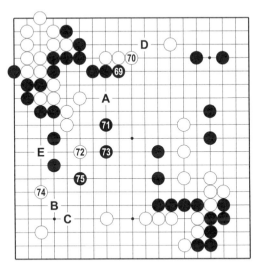

圖14-17　實戰譜圖

　　白74如於75位關，被黑拆到B位，白在下方應手困難。今74拆二是相當厲害的一手，是看到於E位覷進行反擊的一手。E位的覷隱藏著轉換、對殺及其他複雜的變化。

〔這是坂田厲害的地方，治孤不忘反擊，注重實空。〕

**【圍棋靜思4】**

　　悠閒等待的名人秀行，和日程過密而棋風又如浪潮洶湧的挑戰者坂田，就如將豪放和細膩對比，其感覺是截然不同的。

　　同是大正年間出生，坂田比秀行大5歲，兩人的棋風和性格猶如水和油，是完全相反。當時的圍棋撰稿人，曾對這次名人和本因坊的對決，以異常的興奮大肆渲染。

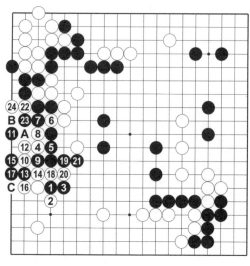

圖14-18

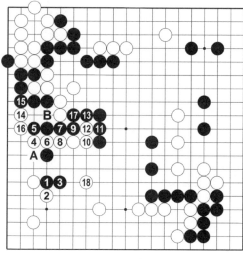

圖14-19

圖14-18　襲擊中腹白棋，黑1、3是常識下法。如此則白4覷反擊，由於黑5實接，可以斷言黑惡。白6、8沖斷至10扳時，黑11是此際的要著。此手如簡單於13位扳則不行，因為白於A位立黑即失敗。現在進行至黑15扳，白四子被吃。然而此處白棋有妙手，白16至20先得到下方的利益，更生出22打、24立的手段（此時黑如B位吃白兩子，白便C位打吃，黑崩潰）。

再退回到前面來說

——

圖14-19　當白4覷時，黑5只有擋（黑5如A位擋，白仍有B位沖斷之著），如此便形成白6至10的轉換。再繼續下去黑方就難以有如意的處理，假使黑11接，白12、14巧妙收官，而且16退是先手，黑17接後，至白18為止的轉換，白棋圍到下邊全部的地

域，因此是白好。而且圖中黑17如果不應——

圖 14-20　黑若脫先，白1斷，以下至11成劫，白經受不起如此重大打擊。

實戰黑棋看到上述潛伏著的複雜手段，置之一邊，而走75飛，這一著也具有微妙的手段。

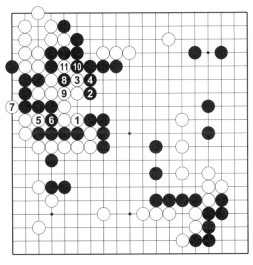

圖14-20

圖 14-21　白如1位虎，則成至黑8的轉換，白9扳時，因有黑●一子，黑10靠後，就留有在白空中施展手段的餘地，以後白如A位扳，黑有B位扳的著法，此處黑●的位置，比在C位等處合適。

由於算清了以上變化，故實戰黑才走75位飛。

實戰中白74、黑75使局局面激烈，雙方氣合。

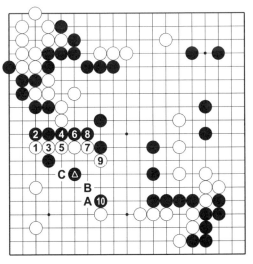

圖14-21

## 第五譜 76—90

圖14-22 實戰譜圖

圖14-22 白76尖試探對方應手，不過此手在A位靠才更有趣味。

【圍棋靜思5】

在七番勝負開始階段，坂田以細棋取得兩連勝。但其後名人秀行的捲土重來十分猛烈，反而以三連勝把坂田一下子打入到逆境。

圖14-23

圖14-23 對付白1，黑2沖惡，白3斷後，5、7沖斷可以成立，以下到白17成劫，黑不好。此時黑不能於15位接，否則便成白A、黑B、白C、黑D、白E位打的結果，黑崩潰。

圖14-24 黑4除了打別無它法，白5以下至13，大致如此。這個局面姑且算作黑棋破去下邊白空，但由於白5、7、13堅實地聯絡了，反而覺得黑上下均顯單薄，故白不壞。

圖14-24

【圍棋靜思6】

隨著局數的增加，雙方在盤外的衝突也大幅度增加。藤澤不喜歡和坂田友好的作家來賽場為其助威，坂田也討厭與藤澤親近的棋士前來觀戰，主辦者便盡力不讓這些人靠近賽場，細心地照顧著兩位棋手的心情。

圖14-25 黑2如夾，到白11為止，雙方應對雖與圖14-21相同，但因有白1、黑2的交換，雙方變化至白19的攻防，白較圖14-21更好。

實戰黑77飛有問題。

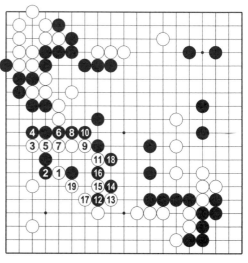

圖14-25

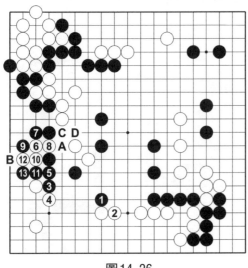

圖14-26

圖14-26　黑1靠才是緊湊的下法，白2退，黑3壓、5接好，防止白於6位狙擊。如圖白如仍於6位覷出手，黑7至13的下法十分緊湊，下一步白如A位接，則黑B位渡；白如阻渡而於B位立，黑便C位沖，白A位接，黑D位長吃上方白子。至於左下黑棋，由於黑1發揮了作用，不是被吃的形狀。

實戰由於黑77的緩手，被白78、80反擊，黑苦。黑81防止白B位覷，不得已。

白82之前應先於C位關與黑D位交換之後，再於82位覷，次序才好，白沒作此交換，則黑可E位尖，促使白走F位，然後黑B位補淨，步調頗好。黑83不能接了。

## 【圍棋靜思7】

二連勝後又三連敗，已經沒有退路的坂田，神經已有一半失常了，一個人待在書房裡，心情怎麼也好不起來，無意識的把書架上丈和、秀和、秀策等人所著的古棋書全搬了下來，終於找到了開竅的東西。

從前，棋手是背負著門派榮辱去下爭棋的，勝的一方門楣生輝，輸的一方家名衰落，現代的棋手只是為個人的名聲和收入而戰，和那個時代有天壤之別。

圖 14-27 黑 1
接，以下至白12為止，
白可吃黑三子而活。中
腹攻防瞬間變化。

由於黑不能按上述
著法行棋，故實戰黑83
轉移方向。白88之後，
黑方為了消除白B位的
覷，而於F位雙，與白
G位擋作交換，將如何
呢？

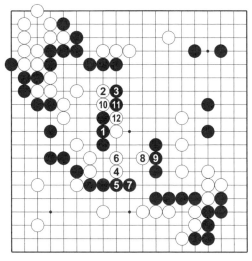

圖14-27

圖 14-28 這樣黑
也不行，此處一不留神
便會生出白1至15的手
段，黑棋筋被吃。

實戰白86至90必
然。

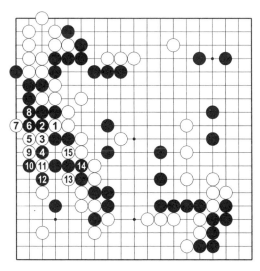

圖14-28

# 第六譜　91—124

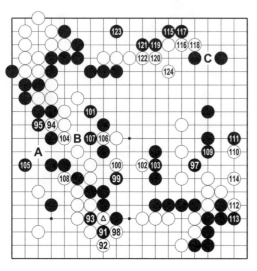

⑨6 = △　　圖14-29　實戰譜圖

圖14-29　黑91如於98位立，白即99位跳出，左邊依然留有白A位靚的不安。

黑97所找劫材欠妥。此處再花一手也不能吃到白棋。因此黑97應於101位尖，促使白走104位，再於A位補才好。

實戰黑99緊要。白100有疑問。

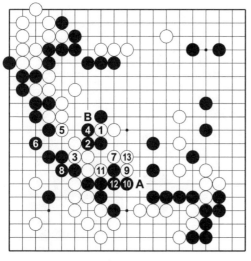

圖14-30

圖14-30　此手無論如何該於1位沖，至白7跨時，中腹白子已安全。如繼續下去，黑8無理，至13接，A、B兩處白可得其一。

白104補，相當難受。此手如B位補，能在左邊取得先手才好。可是——

圖 14-31　白走 1 位，黑不於左邊應，而以 2 至 6 作抵抗，白 7 來吃左邊黑棋，至白 11 後：(1)黑 12 扳，以下至 19 成劫；(2)黑不扳 12 位，可於 A 位退，以下成白 B、黑 C、白 D、黑 E、白 F 的應對，發展下去還有種種的複雜手段，難以看透。

因此，白 104 是不得已之著。黑 105 應於 A 位補方淨。黑 109 也是疑問手。

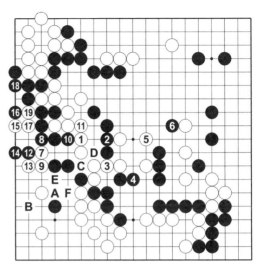

圖14-31

圖14-32　黑應於 1 位退，以下至 9 成劫。此劫以後黑棋可以在 A 位接，再與白打劫，這樣對黑來說是無憂劫。

譜中由於 109 的關係，至白 114 時，要打大劫了。

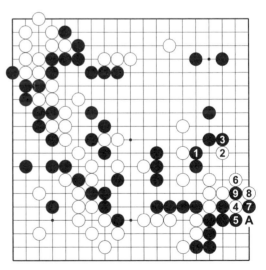

圖14-32

現在黑如果立即開劫，一時尚難找到相當之劫材，因此黑棋 115 先到上邊製造劫材，順便攻擊白棋。白 124 應照
——

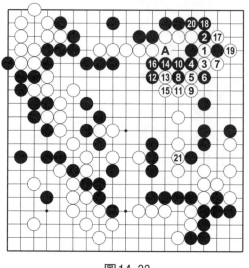

圖14-33

圖14-33　白1挖有趣，黑2必從下方打（黑2如在3位打，白2位接，自然補了A位的中斷點），白3長，以下至黑10接後，白11捨去上邊八子，至21的轉換，右邊黑棋雖不至於死，但下方中腹黑棋薄弱，右上角黑空被破，如此自是白佳。

【圍棋靜思8】

而且，打的棋譜內容好像很平凡，但每一手都很堅實而堂堂正正，沒有畏縮的味道。

用高超的技藝為支撐家名而戰，可謂一語概括精華。對，就是這個感覺！

坂田認識到必須忘我地去下棋，這樣一想心就像被打開了，一瞬間，幾天來為連敗的煩惱一下子消失了，心中沉重的陰影也被吹走了。到銀座一家常去的酒吧一洗懊喪後，便能以平靜的心情去面對第6局了。

## 第七譜　25—100（即125—200）

圖14-34　黑25是簡明的好棋，使兩處得以通連。由於上方中腹黑棋已很堅固，因此黑31接攻白，有力！

在此之前的白30有疑問。

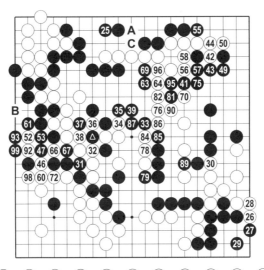

$\textcircled{40}$、$\textcircled{48}$、$\textcircled{54}$、$\textcircled{62}$、$\textcircled{68}$、$\textcircled{74}$、$\textcircled{80}$、$\textcircled{88}$、$\textcircled{94}$、$\textcircled{100}$＝$\textcircled{36}$

**45**、**51**、**59**、**65**、**71**、**77**、**83**、**91**、**97**＝▲ **73**＝$\textcircled{66}$

圖14-34 實戰譜圖

圖14-35 白應於1位挖，到白7粘後，黑8如尖，以下到白13為止，以後白或於A位做活，或於B位聯絡，二者必得其一。如此不僅右邊白棋脫出危險，而且上方白棋也得到足夠的眼形。

白34至38大失著，一下子盡損形勢。

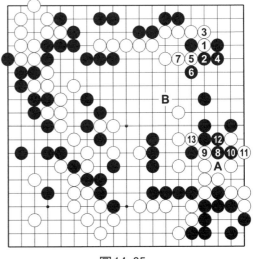

圖14-35

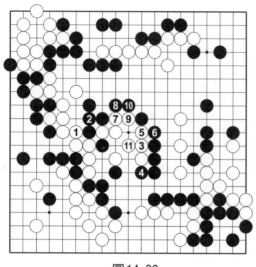

圖14-36

圖14-36　白應於1位打，這樣到白11是無條件淨活。

實戰成為劫活，對黑棋來說是無憂劫。白46絕妙。黑57欠妥，無論如何應當提劫。提一個劫用了兩個劫材——大損。白70要點。

白98應於A位找劫，時機最好（白98保留，白尚多出B位點的一個劫材。白98與99交換後，B位的點即非先手），此時黑如C位應，黑棋劫材即不夠，因此黑只有36位接劫與白棋作轉換，如此成為非常細微的局面。

【圍棋靜思9】

比分被扳到3：3後，第7局又施巧手壓倒了藤澤，坂田成為在新聞棋戰史上首次將名人、本因坊集於一身的棋手。

# 第八譜　1─91（即201─291）

圖14-37　黑1曲後白已難挽回。但黑走了7位找劫的惡手後，白又獲得機會，可是白8浪費了它。白8如A位虎，黑即減少一枚劫材，中腹白棋可活。

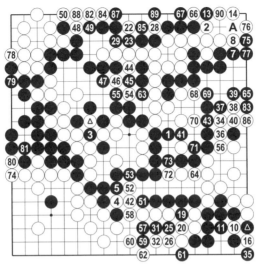

⚫9、⚫15＝⚫3　⚪18、⚪24、⚪30＝⚪10

⚫21、⚫27、⚫33＝▲

⚫91＝⚪66　⚫16、⚪12、⚫17＝△

圖14-37　實戰譜圖

圖14-38　白1虎，
則僅剩黑2一個劫材，
以後黑A找劫白可不
應，這裡雖仍是打劫，
但白做活本身劫很多。

圖14-38

圖14-39　因此譜中黑7應於本圖1位找劫，以後還有3、5兩個劫材。

白16如於52位找劫，黑棋也還有75位扳的劫材，此後白棋除16位及22位的兩處劫材之外，已無其他劫材可找，而22位的劫材很小。

總之，由於第七譜中白98走錯，如今不論找哪處劫，都已失敗。黑17粘劫，已勝定。

圖14-39

# 第15局　吳‧高川十番棋升降賽第八局

## 黑方　吳清源九段　白方　高川秀格八段

（共267手　白勝1目　弈於1963年9月20日）

### 吳清源　解說

### 第一譜　1—100

　　圖15-1　黑1、3、5三手以佔實地為主，是日本已故棋聖秀策首創的佈局法。

　　右下角白6掛到黑23為止是一種定石。其中白16時，如左上角白2在31位則征子對白有利，白方可改在17位長。今譜中選擇16虎，是為了避免圖15-2。

圖15-1　實戰譜圖

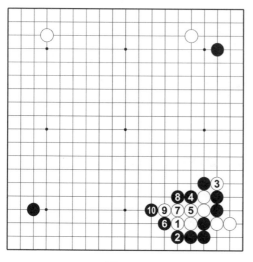

圖15-2

圖15-3

**圖15-2** 白1長，黑2爬，白3斷不能成立，黑4以下可征吃白子。

白24不在35位提而在左下角攻黑（是吳氏先發制人的得意手法，若按通常下法在35位提，則黑方先佔64位好點，白不利）。

黑27是近來流行的堅實應手。如在29位下子，白30位扳，黑31位虎，被黑33位反打，損失實地（這也是吳清源作出的結論）。

黑45應該佔A位；或者走B位靠也是不錯的構思。

**圖15-3** 黑1靠，到白18為止，黑方利用棄子構築起厚勢，然後黑19圍，可在右邊形成龐大地域。

實戰被白46、48攻入，黑棋不利。黑49如在50位貼——

圖 15-4　黑 1 貼，則白 2 關起，黑 3 扳雖然完成封鎖，但被白得先手佔據 4 位拆二好點，黑右下厚勢被削弱。右下白角雖被封鎖，但經過 A 至 D 的次序，白是活棋。

實戰白 50 拐頭試黑應手，是機敏之著。

黑 51 如在 C 位尖跳，則白 53 位飛，黑 D

圖 15-4

位飛壓，白 E 位尖頂，雙方皆未安定。白 52 到 56 獲得活形並先手佔據 58 位，黑不容樂觀。黑 55 如在 F 位逼——

圖 15-5　黑 1 若搜根，白 2 跨嚴厲，以下至白 8，黑右邊十子成為孤棋，黑不利。

譜黑 59 一間低夾是最後的好點。白 60 反夾，好手。

實戰黑 61 走後反而產生出白 62 以下的手段，黑得不償失。

圖 15-5

圖15-6

圖15-6　黑應於1位尖，以下至黑5，黑明顯優於實戰。

白棋兩塊均薄弱。

實戰白70小飛加強左邊防守，是不可錯過的好點，黑71如在76位斷——

【圍棋試金1】

從1951年起，每年獲得本因坊頭銜的棋手都要與吳清源下一場三番棋，顯示了吳清源崇高的圍棋至尊地位。

1952年初次當上第七期本因坊的七段高川格。從那時起直至1960年的十五期為止，高川實現了本因坊九連霸，因此每日新聞社在這段時期共籌辦了七次他與吳清源的三番棋對戰。

圖15-7　黑1斷雖然可以吃掉三子，但白獲先手佔據6位要點，白棋滿意。

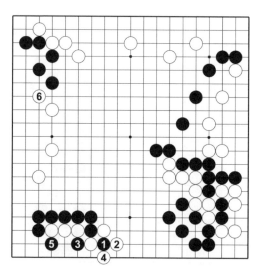

圖15-7

實戰黑73輕率。

圖 15-8　黑應走 1
位碰，白 2 下扳，黑 3
頂，白於 4 位挺頭，以
下至黑 7，黑明顯較譜
著為優。

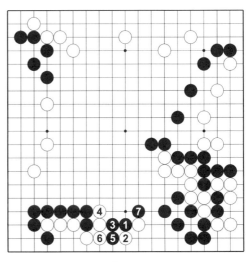

圖15-8

【圍棋試金 2】

雙方對戰總計 21
局。第一次時高川還是
七段，與九段的吳相差
兩段，本來應採用長先
的對局方式，但他擁有
本因坊的桂冠，就給他
多算了一段資格，以先
相先的方式與吳比賽。

圖 15-9　白若走 4
位，則黑 5、7、9 的次
序後，白棋被殺。

譜黑 79 碰時機很
好，白 80 長忍耐。

實戰黑 81 破白 G 位
尖的計畫，是有關雙方

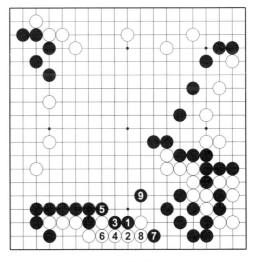

圖15-9

根據地的要點。白 82、
84 吃一子似小實大，這塊棋就徹底地安定了。白 88 的飛與
右邊白棋的活路有關。

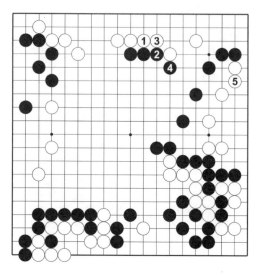

**圖15-10**

**圖 15-10** 　白若 1 位應，則到黑 4 扳時，白須回到右邊 5 位補活。

譜黑89跳搜根，讓左邊一塊飄浮起來。

實戰黑91進攻方向錯誤，以下至白 100，白勢厚實，黑不利。黑 91應走在 H 位。

## 第二譜　1—100（即 101—200）

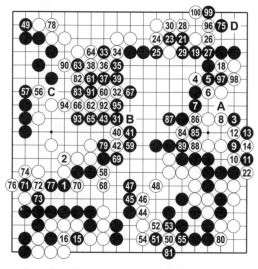

**圖 15-11** 　白 4 應在 12 位尖頂，黑 8 位長，白85位虎，最為穩妥。如黑不於 8 位長而走A位尖的話——

⑰ = ⑨　　⑳ = ⑭

**圖15-11　實戰譜圖**

圖 15-12　白方避免劫爭，雙方變化至白9跨出，脫出包圍，較譜著為優。

黑11、13成劫勢所必然。至白30為止白雖劫勝，而黑方獲得一子，將上邊壓於低位，並先手佔得31位，構成雄厚腹勢，甚為有利。

黑33手法巧妙，捨棄一子增厚外勢。白40、42犧牲32一子，而以44至50作交換。黑43防白在B位斷。實戰黑49不如在61位壓。黑57輕率，應先在C位擠。黑59如在68位打，則如——

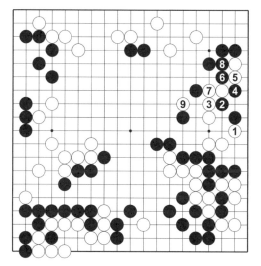

圖15-12

圖15-13　黑若1位打，則演變至白12，白方沖入黑腹空。

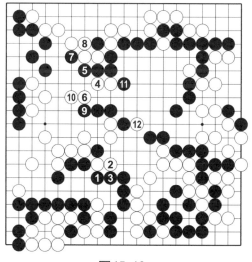

圖15-13

實戰至59時，局面極細微。白60逃出為勝負所繫之著。黑59應在61位或62位應，防止白60逃出。黑61如在91位扳——

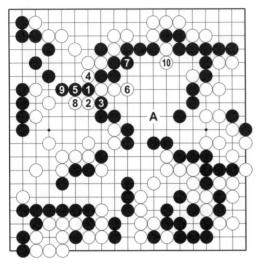

圖15-14

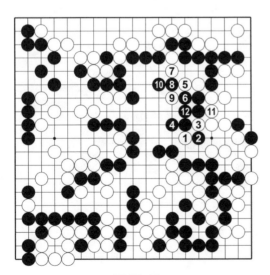

圖15-15

圖15-14　黑若1、3扳斷，則白4至8是準備工作，到白10長，因白A是先手，黑方危險。

故實戰黑61也是不得已。白72應佔D位，黑若脫先——

【圍棋試金3】

從第二次開始，他升了八段，對局方式就改為互先。高川起初是「上場就敗」，連敗11局，但經過與吳不斷較量，高川獲得四連勝，通算吳14勝7負告終，在後半程高川終於恢復名譽。

圖15-15　白有1到12的手段，官子便宜，白方優勢會更加明顯。

實戰被黑佔到75，勝負不明。黑95損，應走C位。

## 第三譜　1—67（即 201—267）

圖15-16　黑 23 應佔 36 位，以下白 58、黑 26，以後 23 位及 29 位雙方各得其一。

綜觀全域，在序盤戰鬥中，白 46 以下侵入黑方右邊，局勢於白有利。至第二譜黑 103 右邊打進引起劫爭，演變至 131，黑中央形勢雄厚，黑方挽回頹勢，局面均衡，以後雙方努力周旋，白方以半子小勝告終。

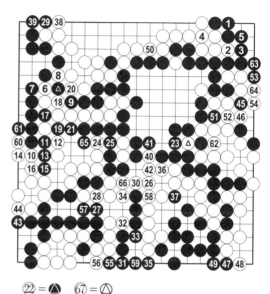

㉒ = ⬤　㊿⑦ = ◯

圖15-16　實戰譜圖

【圍棋試金4】

這一點體現了主辦三番棋的每日新聞社的英明決策及高川的堅強個性，而且高川還有「狐狸」的綽號。

在1955年夏到1956年，高川還與吳清源下了讀賣新聞社主辦的十番棋。

那時高川從八段橋本宇太郎手中奪走本因坊桂冠後，又擊退了木谷實八段、杉內雅男七段（此君現已95歲高齡，仍健在並能參加比賽）、島村俊廣八段的挑戰，已經實現了本因坊四連霸。

　　因此他被選出來作為在十番棋中對付吳清源的一張王牌。第八局後吳6勝2負將高川打入先相先，通算成績吳6勝2負。

　　思考方法和思維方式，將是圍棋教給你受用終生的道理。棋中的外勢可以看作是潛在的目數，而棋形則可看作你的眼位。事物都有其規律和本質，棋道亦然。以一種嶄新的眼界和視角去下棋，也是一種對自我的超越。遇到問題要從不同角度去思考，才能夠找到問題的本質所在。

# 第16局　　日本第三期名人戰

## 黑方　中村勇太郎七段　白方　吳清源九段

（黑貼五目　共213手　白勝2目　弈於1963年10月16、17日）

### 吳清源　解說

### 第一譜　1—21

　　圖16-1　黑11也有拆到A位的下法，實戰大飛堅實。白12單關守角是一種趣向。黑13高掛角，在左下的白棋單關角的情況較多。

　　白14普通。黑17也有走——

圖16-1　實戰譜圖

圖16-2

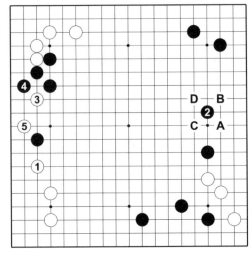

圖16-3

圖16-2 黑1接、3拆的定石。但A位大飛逼成絕好點。

實戰白18拆一好，下一步白20如按照——

圖16-3 白1位攔，黑2脫先在右邊拆二，白有3位打入的手段。黑4尖，白5飛。這樣下雖然嚴厲，但是黑2拆也是不亞於左邊3、5打入的好點。白1如下A位，黑在B位反夾，白C跳，黑D也跳，棄掉一子。

因此，實戰白20在二路托，先試黑棋應手。黑21應法很多。

【圍棋名人1】

讀賣新聞社為紀念《讀賣新聞》發行到2萬號，決定舉辦日本圍棋選手權戰，這是一場有16名五段以上棋手參加的棋賽，優勝者將獲得與名人本因坊秀哉對局的資格，吳在決賽中擊敗五段橋本宇太郎。

圖 16-4 黑1內扳，白2、4騰挪的手筋。下一步黑若A位長，白就打算輕靈地在B位拆。

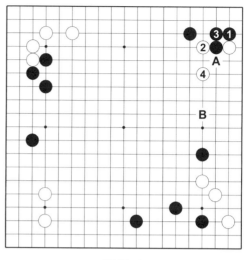

圖16-4

圖16-5 黑1也可外扳，白2斷，以下成為至白8的結果，黑不好。

〔這個棋型韓國棋手經常研究，以至現代棋界都認為是韓國流，其實吳大師早就宣佈了這個變化，整整早半個世紀。〕

實戰黑21長，因外面寬廣，是正著。

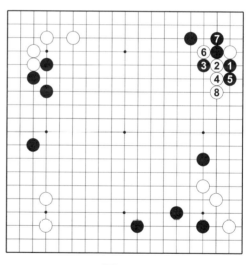

圖16-5

【圍棋名人2】

現在棋界中還流傳著這樣一個美談：橋本和吳對局終了時，讀賣社的社長正力鬆太郎握著橋本的手感謝道：「謝謝你，你輸得太好了！」

# 第二譜　22—34

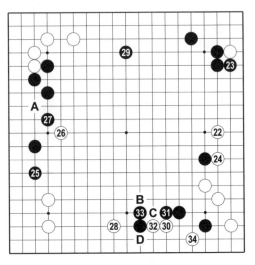

圖16-6　實戰譜圖

圖16-6　白22如果直接在右上角動手——

## 【圍棋名人3】

橋本後來說：「當時我正滿腹懊惱，卻受到這種問候，差點把我肚子給氣炸。不過，此局結束後棋界一片沸騰，從效果上看，我還真輸對了。」

吳與名人的對局於1933年10月16日開始，按規定每週星期一下一回。最初是在讀賣新聞社頂層特設的一間對局室裡下，後來因為那裡不安靜，改在附近的京橋旅館處下。

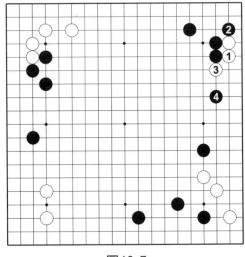

圖16-7

圖16-7　白1、3直接動出，被黑2、4攻擊，白形局促，嫌重，操之過急。

圖16-8　黑2長，白3扳時黑4夾嚴厲，以下走成白17為止的結果，複雜。

譜白22位打入，轉身靈活。黑23正著，以靜制動。

圖16-8

圖16-9　黑1阻渡，白2就會出動。黑9斷，則白10、12吃住兩子。黑17撲時，白18棄掉四子。有了白⊕一子，白也可安定，而且是相當堅實的姿態。此結果顯然比圖16-8要好。

白24托渡告一段落，此形白稍有效能，分析圖16-8。

【圍棋名人4】

秀哉因為是名人，所以是九段，另一方吳清源只是個五段，兩個

⑰＝⑨　　　圖16-9

相差四段，照過去的對局方式應是二先二。但因讀賣新聞社的要求，決定只讓吳執黑，規定時間為24小時，並約定每回下到下午四點止，在輪白下子時暫停。

圖 16-10

圖 16-10 白 1 打入，黑 2 拆一效率不高，白 3 托渡。造成這一結果，顯然譜中白 20 托起了作用。

實戰黑 25 是非常好的一點，與右邊是雙方各得其一的大場。白 26 從上面先走一手，使黑地鞏固，稍微有些可惜（白 A 位的打入消失），但這是試探黑棋應手，為下邊作戰引征。

黑 27 正應，就局部來說是值得感謝白棋的。白 28 攔，產生出 30 位的打入。因為考慮到由這個戰鬥而生出的征子關係，所以先在 26 位走一著。

黑 29 是剩下的最後大場，此時如果不佔，大勢即會落後。黑 29 可在 B 位關，防白在 30 位打入，雖平安無事，但稍緩。白 30 是預定的打入。

【圍棋名人5】

每回都在輪白下棋時暫停，在整個江戶、明治、大正、昭和時期，這一直被當作後輩對前輩的一項當然慣例（筆者認為這也是棋文化的一個內容）。在輪到自己下棋時暫停是有利的。因為自己可以在下一回續弈前研究下一手該下在哪裡。

**圖16-11**　白於1位飛，使上面厚實，但至黑14長，全域白併不好。

實戰黑31別無他法。

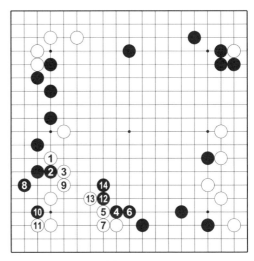

圖16-11

【圍棋名人6】

這是舊時的遺風，黑方以此向白方表示尊敬和求教。白方在下棋時，往往一天只下一兩手就停，可以回家研究好了再續弈，這是棋界盡人皆知的慣例。

**圖16-12**　黑1擋，白有2至6的分斷手段，黑難辦。

〔白4、6是這個棋型的靈魂，實戰中很管用。〕

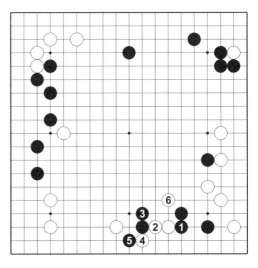

圖16-12

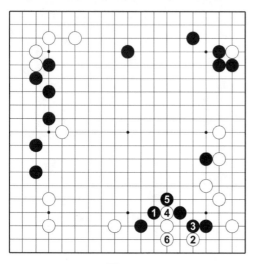

圖16-13

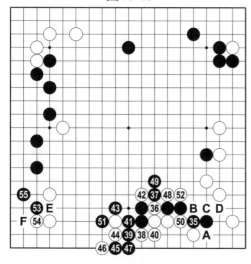

圖16-14　實戰譜圖

圖16-13　黑1尖也不行，白2飛好棋，黑3從上面擋住，白4沖、6立，左右可渡，黑棋應手困難。

實戰黑33如在C位擋，白愉快地D位扳渡，白樂意。

白34是常用手法。

## 第三譜　35—55

圖16-14　黑35如在A位擋，白35位沖，黑B位擋，白C位斷，黑棋被吃。

黑35如能在D位先手尖就好了。但現在如果尖，則白36位沖，黑37位擋，白42位斷，黑顯然已經來不及了。因此黑走35位也是不得已。

白36到41是必然之著。白42斷嚴厲，雖可直接在裡面活，但是斷後可相機棄子，比活棋更有趣。

〔這是吳清源棋藝高超的構思。〕

黑43正著。

圖16-15　如果想吃白，黑只能1打、3曲，以下至黑7時，白有8飛封的好手，此時黑已被封住，如想走出，只能黑9拐、11斷。白12又是好手，黑13不得已，以下至黑19，白先手棄子包封成功。

〔吳清源的棋有很多棄子的華麗轉身，這便是一例。〕

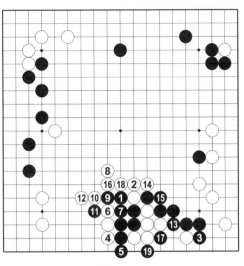

圖16-15

圖16-16　白10枷不能成立，黑11沖，至19，白三子被征吃。

【圍棋名人7】

原在北京的山崎先生也停止經商回到日本。山崎先生對此極為憤慨，他說：「難道因

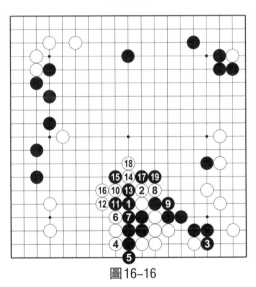

圖16-16

為對方是中國人，我們就能為所欲為嗎？」他寫了許多抗議信寄到瀨越先生那裡。瀨越先生是穩健的人，只是說：「秀哉先生畢竟是前輩，是名人呀！」

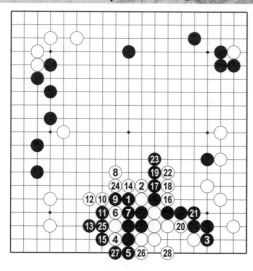

圖16-17

圖16-17　圖16-15中黑13若於本圖尖吃白三子，白14曲後再16斷，以下至黑21必然，白22先手走重黑棋後還有26、28的活路，黑支離破碎，黑五子被殺，損失慘重。

實戰黑45只能扳。

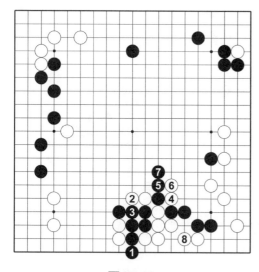

圖16-18

圖16-18　黑若1位立，白2先手長，以下到白8定型，白好。

實戰白46和黑47的交換雖不情願，但也無可奈何。

圖16-19　白若先走1、3，再5位打時，則黑不應而走6長、8打。

實戰白48、50是早已算清的要著。黑51如按——

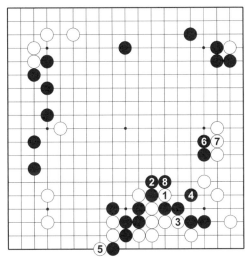

圖16-19

圖16-20　黑1虎，白2長，以下至白10，黑被征吃。過程中黑3若6位長，則白A長，黑五子被吃。

因此實戰黑51只得打吃兩子，但白52打，角部實地相當大，轉換白有利。白雖得了便宜，但黑外勢變厚，左下單關角將受攻擊。黑53是第一擊。

白54如E位接，則黑走54位根據地，白成為浮子。黑55好，今後準備黑F奪白根據地。

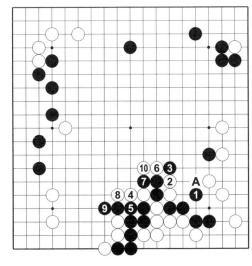

圖16-20

# 第四譜　56—75

圖16-21　實戰譜圖

圖 16-21　白 56 如在 58 位擠，黑在 64 位虎，白棋就沒有了根據地。

黑 57 是好著，如在 64 位虎，白在 A 位飛成好形，白棋走出而破壞黑模樣。白 58 現在擠才是時機。黑 61 是和 57 相關聯的好手，形成有力的大模樣。

圖16-22

圖 16-22　黑 1 如侵角，白 2 至 8 向中央出頭，黑大模樣被破。

譜中白△和黑△交換為什麼是白損？這是因為以後收官時——

圖 16-23　黑 1 提子試應手，白若 2 位應，則黑 3 是先手，然後 5 拐、7 點，白須收氣吃黑，這是非常大的官子。

實戰白 62、64，不管怎樣必須將自身安定下來，如果脫先，被黑走到 64 位，白就失去眼形。黑 65 阻止白棋出頭，儘量擴大模樣，

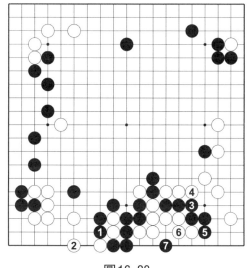

圖16-23

因右下角已給白方便宜，如果不充分利用殘子就趕不上了。此著如在上方 B 位封，白從 C 位侵消，黑圍不大。

本局第一關鍵：白 66 惡手！向著中腹大模樣的側面行棋，此手在 C 位天元侵消才是絕好點。白走 C 位，即使黑走 D 位攻，白在 E 位關，也不至於被吃。黑方徹底大規模地走 67、69，先將這方面白棋的出口塞住。走成這樣，白已難於侵消。

本局第二關鍵：白 70 不得當。現在應深入一步走在 F 位才好，對地域的對比就有成算。如譜白走 70 位，被黑在 71 位應，黑棋多圍了一路，白就沒有成算了。

白走在 70 位，多少考慮到在上邊打入，但上邊尚有缺口，沒有打入的必要，這裡也是不當的因素。白 72 有先手補淨、鞏固地域的意味。此處黑如脫先白便有 G 位的打入手段。黑 73 當然。白 74 碰，試黑應手。

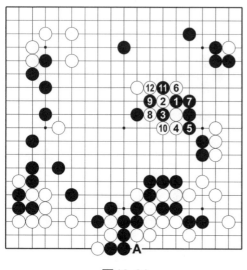

圖16-24

圖16-24　黑若1位扳，白2反扳，黑3斷打，白4長，黑5如擋，白6以下到12成大劫。普通情況下這樣的劫，先提的一方絕對有利，但白有A位的大劫材，黑不行。

【**圍棋名人8**】

　　棋院中的人當著我的面，當然不會說什麼輕蔑的話，但是，「不能輸給支那人！日本非得第一！」的國粹主義空氣十分濃厚。所以，在吳清源與秀哉名人對局的問題上，儘管圍棋愛好者都興致盎然，名人卻深感棘手，因為日本圍棋的代表者如輸給了中國的小孩，豈不要大失臉面。

## 第五譜　76—90

　　圖16-25　白76是分寸。

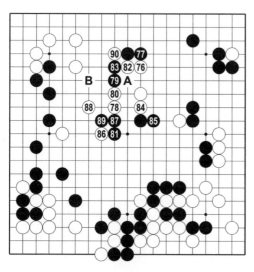

圖16-25

圖16-26　白若在1位打入，被黑2關至6位擋，白不行。

實戰黑77擋後，白78是與76相關聯的著法。黑79是形的要點。

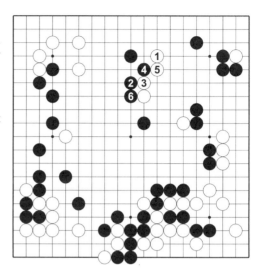

圖16-26

【圍棋名人9】

山崎勸吳清源說：「既然要在日本待下去，還是取得日本國籍為佳。」國民政府怎麼也不願意註銷吳的中國國籍，最後還是山崎先生跟相識的上海總領事交涉，此事才辦妥。

圖16-27　黑若1位靠，則白2試應手，黑3扳，就生出白4扳的手段。

黑79也有間接支援上邊的意思。

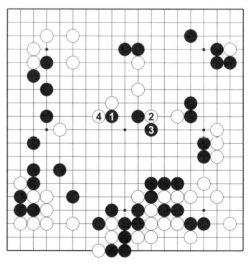

圖16-27

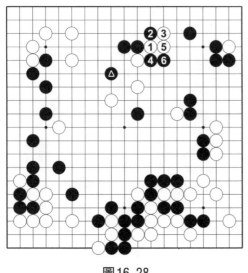

圖16-28

圖16-28 有了黑●一子，以後白若敢1、3連扳，黑有4、6切斷作戰的準備。

不過黑79還有更直接的下法。

【圍棋名人10】

黑1下三三，黑3點星位、黑5佔天元，這是天外奇想。三三是本因坊家的禁忌。名人也不曾預料，許多人批評說這是對名人的失禮。可是，吳清源感覺不到名人這種傳統的沉重壓力，堅持按照自己的思路下棋。

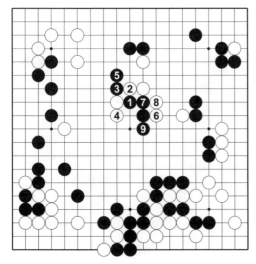

圖16-29

圖16-29 黑1、3採用最直接的下法切斷，以下至黑9，白困難。

實戰黑81飛，雖然少圍了一路，但地域仍很大。

本局第三關鍵：白82錯著，從形狀上看也應該在A位虎，瞄著85

位或86位的靠。白82是想下一步在90位斷，但即使吃掉黑兩子也不大，沒意思。而且下一步白如立即在90位斷，黑也有A位反擊的手段。因此白84不得不雙，和黑85交換很損，湊黑鞏固。不管怎麼樣，白82、84不妥當。中腹的作戰，白66緩著，白70不當，又下出82、84的惡手，把好不容易取得主動權的局面弄壞了。白86只能拼命了。

【**圍棋名人**11】

當時，秀哉已年近花甲，而吳清源只是弱冠之年。從對局方式上，秀哉理應取勝。加上吳清源又是中國人，棋迷們都把這局棋看作中日兩國間的決戰，秀哉感到這局棋十分難下。

第十二回對局告一段落，第十三回對局開場後，白160是妙手，由此白棋轉為優勢。

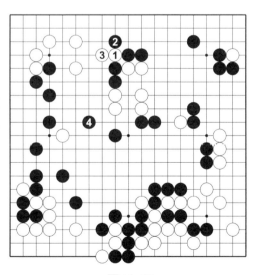

圖16-30　白若1位斷，黑2打一手後再4位圍中腹大空，白受不了。

實戰黑87頂嚴厲，白88關是不得已。

**圖16-30**

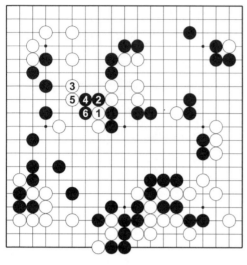

圖16-31

圖 16-31　白1擋，黑2斷嚴厲，既不能征吃又枷不住，即使3位封，黑4、6可逃，白困難。

白以88的跳來阻止黑走B位的關出，因此才能在90位斷，但費幾手棋才吃黑二子，不合算。

【圍棋名人12】

據傳，本因坊門下眾徒在暫停後見是黑棋佔優勢，便齊集秀哉宅邸研究，把它當作本門頭等大事。在研究中，五段前田陳爾發現了這一妙手。後來，在第二次世界大戰後的一次新聞座談會上，話題涉及了這盤棋。

瀨越憲作八段說：「據說160這手是前田先生發現的。」

這句話立即被刊登在報紙上，於是激起了本因坊門下的憤怒，瀨越也由於這次「舌禍」辭去了日本棋院的理事之職。在1982年故世的本因坊門下村島誼紀曾說：「這手棋不能說是前田君發現的，而是大家在七嘴八舌的爭論中，突然想到有這種下法。」

## 第六譜　91—121

圖16-32　黑91扳、中村先生說應按照——

圖16-32　實戰譜圖

圖16-33　黑1打、3退，以後黑在A位一手棋即可完成封鎖。

實戰白雖吃兩子，但被黑93、95在上邊增加地域，白不便宜。總之，到黑97，被黑上下收地，白局勢已非。

黑99在A位虎較優，同樣是防禦，以後角上有官子便宜。黑101、103是儘量圍足的下法，自此進入大官子階段，但局中哪裡最人？

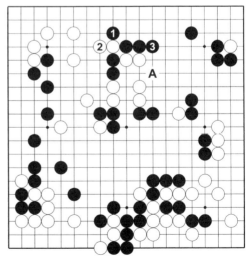

圖16-33

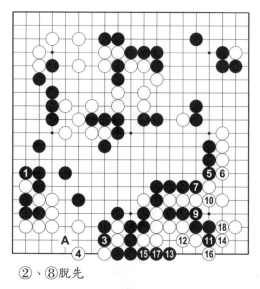

②、⑧脫先

圖16-34

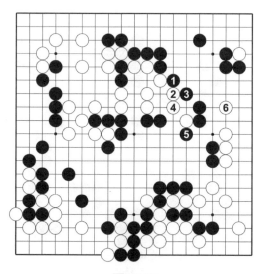

圖16-35

圖16-34　黑1打，不光表面利益很大，今後可增加的利益也無法估計。白2脫先，下一手黑3提試應手，白4如在15位擋，白可A位跳入，白角被殺。如圖白4補角，黑5、7將上方黑地補淨是大棋。白如脫先，黑可走9到17的先手官子。

因此白104、106是大棋。黑107是第二位的大場。

圖16-35　黑1、3圍上方，成為白6為止的應接。對比之下，還是譜中107較大。

實戰白108是和黑107見合的地方，黑109必須防守。白112是要著，對此黑應該在114位扳護空。黑113沖斷，白114長有力。黑115虎不得已。

圖16-36　黑1打，白2可尖，從這裡穿出，至白6一步一步進入黑地。

實戰白116、118削減黑地，多少得點便宜。但是形勢依然很細微，不過還是黑棋優勢。白120應該保留。

【圍棋名人13】

從1933年10月16日到1934年1月29日終局。白2目勝。

秀哉局後說：「我從前曾與中川龜三郎、雁金准一等人下過六次一局制的比賽，無論哪一次都下得很輕鬆，從未像對吳君這盤棋這樣艱苦。」

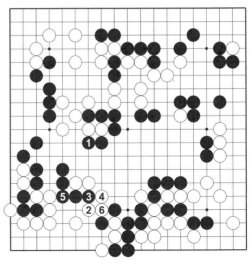

圖16-36

圖16-37　有了白⚫與黑⚫這兩手交換，白3、5扳粘成為後手。

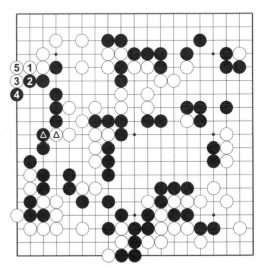

圖16-37

# 第七譜　22—59（即122—159）

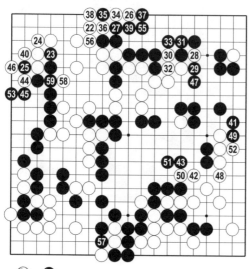

㊴=㉟

圖16-38　實戰譜圖

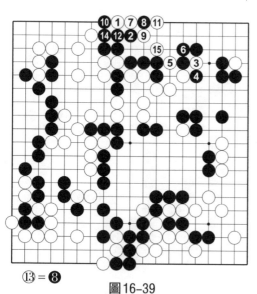

⑬=❽

圖16-39

圖16-38　白22大官子。黑23、25也是大棋。白26壞棋，應當在34位小飛（有高級意味）。

圖16-39　白走1位，黑如在2位應，白便有3位先手嵌的次序，黑4若6位接，白就便宜了。如圖黑4打，白5反打後就有7沖、9斷的手段，進行到白15，黑崩潰。

實戰黑27應是好著，此手如在39位應即和圖16-39同形，白在28位的先手嵌就有效了。現在如譜黑29頑強抵抗，白30打，黑31粘，白沒有手段。白32如在55位尖，黑走39位，白也無計可施。

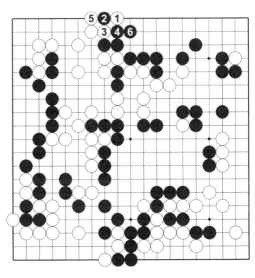

圖16-40

圖16-40 上方最好的次序是白1小飛，黑走2至6。而譜中白26和黑37的交換，白損。黑49爬稍損。

【圍棋名人14】

此局五年後，輪白下子時暫停的慣例終於被「封局制」取代了。首次實行是在秀哉與木谷實七段下「名人引退棋」時，由於木谷的強烈要求才得以實現。

圖16-41 黑1走大飛要便宜一點，白2到白6時，黑7脫先，以後白在2位提劫，黑即使走A位粘也比實戰便宜。

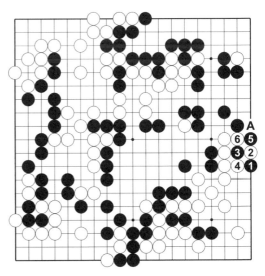

**7**脫先 **8**＝**2**

圖16-41

# 第八譜　60─113（即160─213）

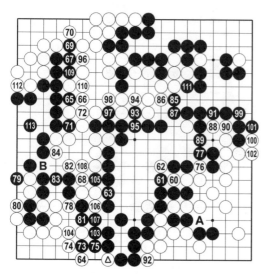

圖16-42　實戰譜圖

圖16-42　白60沖、62斷是防黑在A位先手粘。白64在75位應是不是好？這是很難判斷的地方，白64如在73位立，黑便有64位托的官子，這也是當初白⊿打留下的後遺症。

黑81敗著。

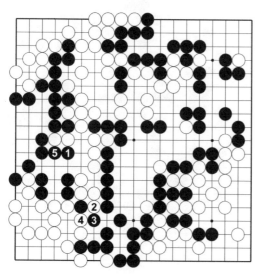

圖16-43

圖16-43　黑1夾，以下至黑5，黑可能勝1目。

實戰黑83應在B位接，稍便宜。白86有三目，是大棋。

黑87損，只有後手一目，應走90位稍便宜。這裡約損一目，但已與勝負無關。黑113如不補──

圖16-44　黑若不補，白1以下至11可成雙活。

❻＝③

圖16-44

透過一盤棋能夠看到自己的心境，執著、軟弱、猶豫、衝動，在棋枰上綜合了各種各樣的想法。棋手想達到的心境，是面對棋局的變化和世事的變遷，能夠做到淡然又不失進取的精神；是在奪取冠軍、跌落谷底時，都能保有寵辱不驚的平常心；是總能以坦然坦蕩的胸懷，面對棋局，面對自己的內心。

# 第17局　日本棋院選手權戰

## 黑方　坂田榮男名人　白方　島村俊宏九段

（黑出五目　共195手　黑中盤勝　弈於1964年2月4日）

### 吳清源　解說

## 第一譜　1—16

賽前戰報：這是1963年日本棋院選手權戰最後的一局。這一局的勝方，將向上一屆冠軍高川格九段挑戰，挑戰以五局分勝負。

圖17-1　對付黑3，白4立即掛角，是白棋的趣向。黑5托、7退後，白8脫先於左上角佔角，是島村曾經下過的。

圖17-1　實戰譜圖

圖17-2　如果採用白1至7的定石，則成黑8佔左上角的佈局。

譜黑9如在13位斷，攻擊白脫先之處，雖然是顯而易見的，但白有可能於9位小飛守角。因此黑9先掛，看白方態度，再行作戰。這樣走成不合對手心意的局面，也是一種作戰的策略。

圖17-2

白10一間高夾少見。這是不容黑脫先的嚴厲攻擊手段。然而，此手於13位接，採用圖17-2的定石也可成立。黑11有多種下法。

圖17-3　黑1托，白2扳，黑3斷，白4、6是常用手法，以下走成至8為止的定石。

圖17-3

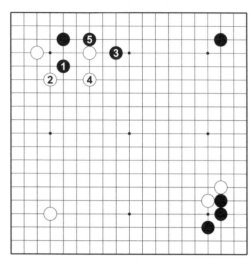

圖17-4

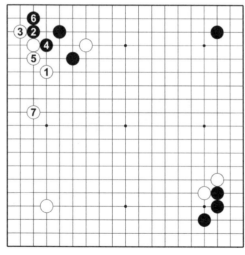

圖17-5

圖17-4　黑1關，則至黑5為止，也可考慮，這也是定石一型。譜白12也可於——

圖17-5　白1飛，黑2托，以下至白7為止的定石也可考慮。

實戰白12若A位尖，但被黑於B位壓，似乎不好，所以選擇實戰拆二，但比較其他應手稍有遲緩之感。因此黑才轉到13位斷的必爭之點。白14、16是此際的定型，這是島村九段得意的佈局，執白時常用。

【圍棋忍道1】

島村俊廣是和橋本宇太郎同時期的老一代棋手，他的棋風最大特點就是講究「忍」。

「忍」這個字的寫法在日本和中國一樣，都是心字上面一把刀，實在非同小可，可是島村偏偏能忍。

## 第二譜　17—34

圖 17-6　黑 17 拆攔，是正確的方向，這一著對右邊白棋三子具有攻擊的威力。黑 17 的其他著法有於 19 位開拆，這步棋極為令人所垂涎，但是白棋立即於 A 位或 B 位開拆，頗為有力，白棋的姿態便安定了。

白 18 小飛補角，是不希望黑在此處掛。從佈局常識來講，這是沒有問題的，但行棋不是刻板的，目前局面下應作何選擇？現在局面的關鍵處在上邊。

圖 17-7　白 1 於上邊拆三，局面廣闊多變。下一步黑 2 如在左下掛，則白 3 夾，黑 4

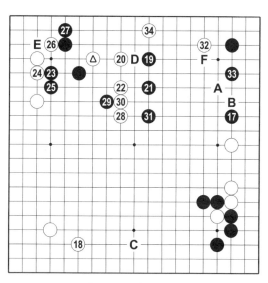

圖17-6　實戰譜圖

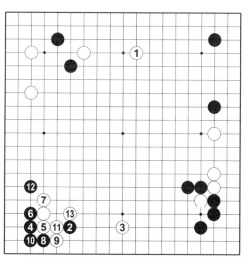

圖 17-7

點角轉換，以下至白 13 虎，也是一法。

實戰再如白 18 在這一帶落子，也有拆到 C 位的。

黑19是眾目睽睽的絕好點。黑能在上邊先下手，滿意！此手如在D位拆——

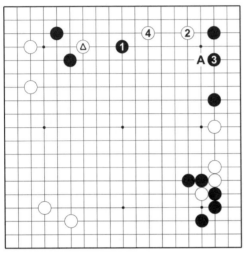

圖17-8

圖17-8　黑1拆，白2掛，黑3（或於A位飛）時，白4拆二，之後白將捨棄◎一子。

實戰白20拆一當然，白如不在此處行動，被黑鯨吞譜中◎子，則毫無妙味。黑23飛、25長，採取穩重的著法，是黑棋的方針。

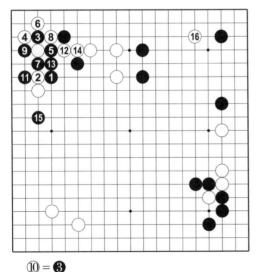

⑩ = ❸

圖17-9

圖17-9　黑1飛、3托是定石，在這一局面下，白4扳、6打變化之後，以下至15為止，白棋先手得到實地，轉身16位投入黑陣消空，黑不充分。

實戰白26如不尖，被黑於E位托，成為安定之形。白28不關，被黑鎮於此處，難受。都是必然之著。

黑29、31如於F位飛補，雖堅實，但卻是過分的堅實。實戰的下法，以攻擊白棋的態勢來控制局面，進行作戰。白32、34消空，正是時機。

【圍棋忍道2】

有時候從局部看，島村的棋有些軟，以至於讓人產生「這樣下行嗎？」的疑問，可是島村仍然不慌不忙，神態自若。所以武宮正樹九段評論說：「日本第一流棋手雖然各有各的諢號，但沒有像島村先生的『忍』字那麼貼切的。」

島村俊廣是一位相當懂世故的紳士。他少年時代曾傾向於宗教，時常「寒中打坐」，因此有著很好的人生修養。

## 第三譜　　35—48

圖17-10　黑35尖有勁。此手如反方向尖於A位——

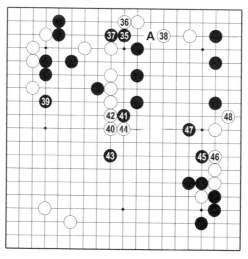

圖17-10　實戰譜圖

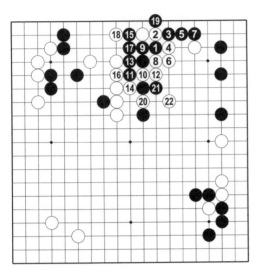

圖 17-11

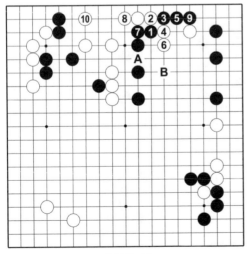

圖 17-12

圖17-11　黑1尖，白2退，黑3扳後，被白4一斷就麻煩了。黑5、7退回，白8打好，黑無趣。如果黑9接，白10挖是埋伏有切斷的關聯手段，以下至19打，白可於20位打，黑21若逃，白22手筋，可枷吃黑兩子。

圖17-12　當白6上立時，黑7先愚一手，再9位退，對此白10先行謀活是冷靜的好手，此後白棋有A位挖和B位關的手段，黑空不乾淨。

實戰白36長、38補，右上幾子雖然安定，但被黑35、37還擊之後，中央白棋反受攻擊。白在此想採取破勢的策略並不成功。黑39跳，不僅壓迫白左邊，還為下一步攻擊中腹白子埋下伏筆。

圖 17-13　黑也可考慮 1 位鎮，直接攻擊，但白 2 可併，此後對中央白子的攻擊並無把握。下一步黑如 3 位飛，則白 4 尖逃。此處白棋也留有 A 位長、黑 B、白 C 的手段，前途不明。

圖 17-13

譜白 40 關出，成為頭緒繁多的局面。黑 41 覷、43 鎮，不管怎樣總是從正面遏阻了白方，抓到了中盤戰鬥的頭緒。

誘白 44 曲，黑 45、47 繼續貫徹攻擊白中腹的方針。

圖 17-14　黑 1、3 直接強攻，情況就會有變化。白 4 打吃後再 6 位飛，黑 7 跳時，白 8 關捨棄兩子，如此成另一局棋。

圖 17-14

如譜使白必於 46、48 應，是重視中央的戰鬥。

圖17-15　實戰譜圖

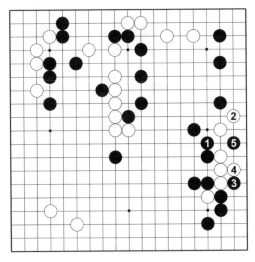

圖17-16

# 第四譜　48—68

圖17-15　白48如果省略——

【圍棋忍道3】

島村先生對於中國也非常友好。1965年，他以日本代表團團長的身份前來中國訪問，那時中國棋手的水準還不是特別高，他取得了5勝1和的不敗戰績。

圖17-16　黑有1、3、5的嚴厲手段，白危險。

實戰對黑49，白50扳反抗。此手如果屈服於51位應，不能忍受這樣的形狀。又此手如於A位靠，被黑51位挖，也無成算。黑53打後，白54長當然。

黑55觀惡手，應直接57位飛，或轉佔下邊B位的大場，黑優勢。黑希望白於63位應，這完全是一廂情願。今遭到白56上長的抵抗，中腹黑子頓顯單薄。

圖17-17　此時黑如1位扳，至白6後，白有A位覷的手段。

實戰黑棋為了乾淨俐落，故保留上述下法而於譜中57位飛，很明顯這是變調。對付白58，黑59曲過於強硬。此手應於60位壓，待白C位接後再轉佔下邊B位，則是黑棋愉快的佈局。

圖17-17

由於白60與黑61的交換，白62覷是有力的手段。從現在情況來看，當初黑55與白56交換是劣著。

圖17-18　對付白⊘一子，黑如1位接，則白2先覷一手後再4位挖的手段可以成立，至白6接，下一步黑A、B兩點已無法兩全，黑棋崩潰。

圖17-18

對付白62的覷，黑63沖是煞費苦心的一手。此手的意思是：已做好了白66覷時黑67應的準備。

# 第五譜　68—98

圖17-19　實戰譜圖

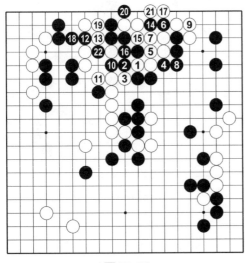

圖17-20

圖17-19　白68如立即按——

【圍棋忍道4】

對於中國棋手而言，島村先生最大的功績便是他是第一個關注日後被稱之為「中國流」佈局的日本棋手。憑著他的慧眼，島村先生回到日本後在實戰中大力推廣這種佈局，為中國棋手的研究結晶在世界棋壇佔有一席之地作出了貢獻。

圖17-20　白1沖、3斷，以下至白9是可以想定的，至此黑留有10位沖的餘味。黑10沖後變化頗多。其一：如譜白如11位應，黑有12挖的要著，白如13打，則黑已算好從14開始的一連串手段，至黑22，成劫。

圖 17-21　　其二：
黑1、3打吃一子，也可
考慮。此時白4只能打
吃，以下變化至黑9，
給白棋留下了A位的沖
斷，非常嚴厲。現在白
棋雖然不能貿然分斷，
但始終是白棋的一個恐
怖的埋伏，黑棋有了後
顧之憂。

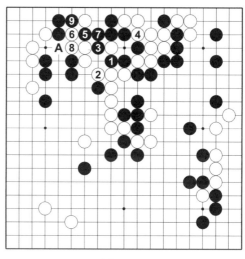

圖17-21

圖 17-22　　其三：
白4若改在此處打，黑5
以下至11連打，白被
吃。

【圍棋忍道 5】

　　在生活中，島村先
生是一個慈祥的仁者；
在棋盤上，他是一位沉
著的忍者；在精神上，
他是一個不折不扣的韌
者。曾擔任日本棋院名
古屋分院棋士會長的酒
井通溫八段回憶說：

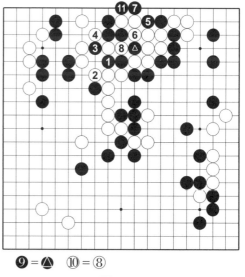

❾ ＝ ▲　　⑩ ＝ ⑧

圖17-22

「我年幼時差不多每天都要與島村先生下棋，以後他到東京
樹立了光輝的戰績，後來再度回到名古屋。」

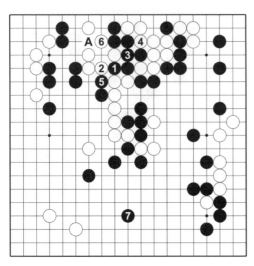

圖17-23

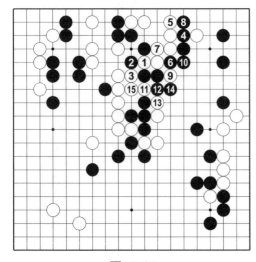

圖17-24

**圖17-23　其四：**
回到黑1沖，白2改變應法，則黑3接、5斷，從外側收緊白棋是要領，白6除了補A位的挖之外，別無良策，此時黑便可脫先佔據7位的大場，黑無不滿。

**圖17-24　結論：**
上譜黑63如果後沖，就不能希望白方的應手還和譜中一樣了。此時白會5位立，黑勢必6打、8沖，如此白9至15的手段可以成立，黑四子被擒，明顯黑不利。

由此可以看出，第四譜中黑63隱藏著上述複雜手段，先沖一手是極要緊的。

白方也認為立即行動不妙，因此保留上述狙擊手段，而於68關，反過來採取先攻左上邊黑子的作戰策略。白棋以先手結束了上邊的戰鬥，轉佔84位的絕好

點，騰挪成功。第四譜中黑55之不當，至今仍產生影響。

黑85接，無論如何要將此處走好，才能對上邊、中央、左邊三處白孤棋保持攻勢。白86不能錯過，如省略，則黑於此處長是先手。

黑87將白從角上趕向中腹。此手如下在88位等處，被白於A位靠即安定，黑不好找攻擊的調子。白88、90謀生雖難受，但必須下。黑因此而於91位伸出，成為厚實的姿態，掌握了局面主導權。白92靠時，黑93隨手。

【圍棋忍道6】

羽根泰正和山城宏是他親手培養出來的九段，證明島村先生的教育之法是非常出色的。他的本名是「利博」，1957年改為「俊宏」，1971年再改名為「俊廣」。

圖17-25　黑1應先曲一手，做至白4的交換，再5位扳，次序才對，白6長，黑7關整形。

實戰白94扭斷，黑95曲，變調！此手仍應於B位打，待白C長，黑再D位跟長，方為正著。白98問題手。

圖17-25

圖17-26

圖 17-26　白於 1 位打才好，黑 2 點雖是有力的狙擊，但白 3 接，黑 4 退時，白 5 夾好手，以下至黑 12 雙方必然，白 13 尖頑強，局勢不明。

**【圍棋忍道 7】**

　　島村俊廣，1912 年 4 月 18 日生於日本，1925 年拜鈴木為次郎門下，與木谷實、關山利一、半田道玄成為師兄弟。他曾奪得過王座、最高位和圍棋選手權等冠軍，在他 30 多歲的全盛時期，他的戰績與實力一點也不亞於高川格和木谷實。

　　圖 17-27　黑 4 扳也是一法，以下至黑 8 的變化，如此成劫。這樣下，黑有所擔心。

圖17-27

圖17-28　因此白
1打時，黑2大致會反
打，此時白3再接是好
次序。黑4提則白5
退，是爭勝負的局面。

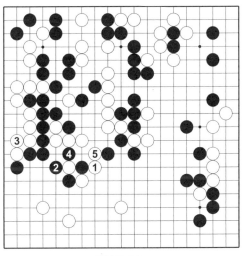

圖17-28

## 第六譜　98─141

圖17-29　由於白
98失去了這個機會，黑
101打、黑103貼，重
振旗鼓。白104打、白
106接，只能在價值不
大的地方出頭，難受。

黑107打，賢明，
至黑119棄掉三子，在
下邊圍得很大的地域。
白122關時，黑123曲
是時機。

白124只能在這邊打。

圖17-29　實戰譜圖

圖17-30

圖 17-30　白 2 以下雖是明顯的反擊手段，白在角上獲利，但黑 13 頂，中腹幾子被鯨吞，白大虧。

實戰白 126 補後，黑 127 至 132 將中央走乾淨，必然。由於從黑 133 開始到 140，左下角已經走出了頭緒，再回到中腹黑 141 扳，好次序。

圖17-31

圖 17-31　黑△若直接走中腹，白 1 斷，黑 2 點角，白 3、5 強硬，角上無棋，如此成為細棋局面。

實戰左下角的情況應該是白 138 導致的。

圖 17-32　白 1 尖
頑強抵抗，才是最凶的
下法，黑無非走 2 扳、4
接，白 5 立後，角上被
吃。

實戰白 138 擋後，
黑 139 先手扳，角上留
下餘味。

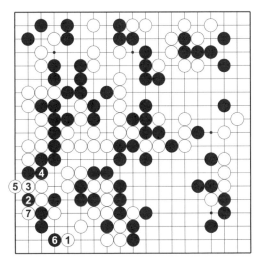

圖 17-32

## 第七譜　42—95（即 142—195）

圖 17-33　白 56 無
理，此手除了 A 位立之
外，別無它著。對付黑
69——

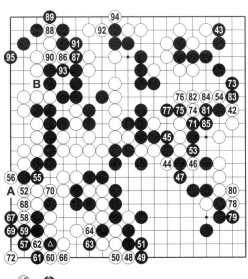

65 = ●

圖 17-33　實戰譜圖

圖17-34　白1若點眼，則黑2以下先手吃掉白△一子。

實戰黑71、73也是價值很大的地方，放棄角部劫活。黑95尖，瞄著B位的沖，白棋推枰認輸。

圖17-34

堅持拼搏精神，是我們需要努力的方向。擁有勇氣來面對失敗，擁有對棋藝孜孜不倦的鑽研精神。研究出新手的喜悅，理解棋理的深刻，找到妙手的快樂，這些都是我們所嚮往的追求。

# 第18局　日本朝日新聞社主辦「新春特別棋戰」

## 黑方　藤澤秀行九段　白方　吳清源九段

（黑貼五目　共254手　白中盤勝　弈於1964年4月18、19日）

### 吳清源　解說

### 第一譜　1—33

圖18-1　黑11拆，白方有於左上或於左下守角兩處可走。

〔黑1、3相向小目，現在的日本六冠王井山裕太喜歡這樣下。編者注〕

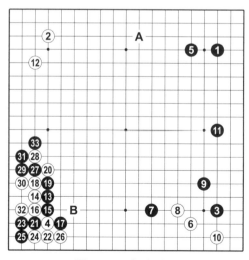

圖18-1　實戰譜圖

圖18-2

圖18-2　白1守左下，則黑2掛，白3如托，黑4頂至8打後，黑搶得先手走10位拆，此處是黑以右上角為中心向兩翼擴展的絕好點。

此形雖留有白11夾的攻擊點，但如此將會成為從黑12至20為止的變化。下一步白如A位飛，則黑於B位飛，因為黑做成了大模樣，白布局失敗。

因此白12於左上守角比左下穩妥。黑13如於14位掛，則白棋會佔A位大場，此處是雙方必爭的絕好點。今黑13高掛，意味多少不同。

白14托後，黑如於18位扳，白16位退，白走先手定石便可轉佔A位大場，黑中計。今黑識破白計，以15頂、17扳，使白不能脫手。

對白18，黑如採用22位打、白21位粘、黑B位虎的平易下法，白便可佔得A位大場，黑對此結果不滿。因此黑19壓，形成大雪崩。黑25立即裡曲的次序在有些場合不好。大雪崩在吳九段的新手未產生之前——

圖18-3　白1至15
為定石一型。走成此定
石的前提是：譜中黑25
先走，白可如——

**【圍棋傳道1】**

2009年5月8日，
星期五早晨，一代圍棋
宗師，日本名譽棋聖藤
澤秀行去世，享年84
歲。

圖18-3

1992年王座衛冕
戰，67歲的藤澤秀行3：2力克小林光一，小林光一當時是
棋聖、名人，是當時世界第一人。

圖18-4　黑1斷，
白2長，以下至14為
止，由於有了黑⚫與白
◎的交換，與圖18-3
相比白稍有利，便宜了
兩目。但目前局面黑得
先手可轉佔A位的大
場，從全域來說黑反而
有利。因此黑不怕白2
長是黑⚫先曲的前提。

圖18-4

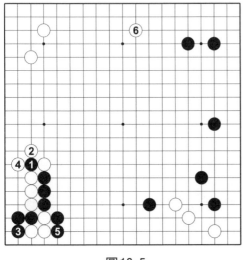

圖18-5

圖18-5　黑如先在
1位斷，白2打，黑3再
曲時，生出白4提的變
化，黑5後手吃住三
子，局部黑棋有利，但
白棋能獲得先手佔據6
位的超級大場，局部不
妨損一些也是值得的。

　　實戰白26曲，黑
27斷，以下至33是大
雪崩基本型。

# 第二譜　34—51

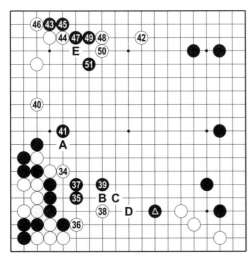

圖18-6　實戰譜圖

圖18-6　白34長
是正著，以下至黑37為
止，是必然的經過，也
成為最近定型後常走的
次序。白38如A位關
——

圖 18-7　白如走 1、3，當黑4大跳時，白有5位及A位可選。如圖白5飛，則黑6是要點，以下至白11，如能吃到黑六子還行。可是黑有12、14的妙手，白15絕對，黑16撲後 18曲，以後白不能於B位吃黑，白不行；白5如改走A位，以下成黑5、白C、黑D。白雖佔

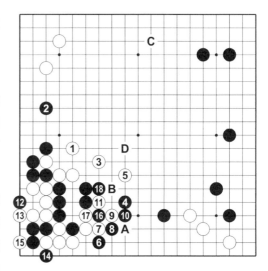

圖18-7

到C位大場，但黑走成5位、D位兩手關起的姿態，右邊黑棋模樣好，且當中的白棋也受攻，如此局面，白不能滿意。

　　基於上述原因，實戰白38飛出。黑39當然。此手如於B位靠，則白C位扳，黑39位雙，白D位虎，傷及黑▲一子，不好。

　　白40是採取暫且放棄中腹三子的策略。假使白40立即佔42位大場，黑可能於40位拆二，大攻白棋。故白40先拆二。黑41飛，是與其在A位關，不如擴大一些的用意。白42拆，白的目的大體已經達到。黑43試應手，是重視實地的下法。

**【圍棋傳道2】**

　　臺上，81歲高齡的藤澤秀行顫抖著落下了最後一顆黑子；台下，數百名觀眾靜寂無聲。不到半個小時，藤澤秀行出現誤算輸給了聶衛平。

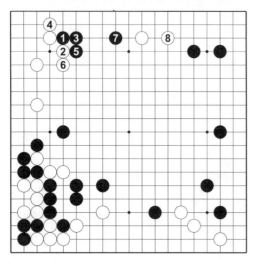

圖18-8

**圖18-8** 黑1碰是過去的下法,以下成白8為止的形狀,黑不緊湊。

白46從角上扳擋的用意是:黑如47位扳,則白48一面開拆,一面將黑逐出並攻擊。

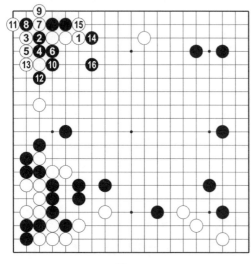

圖18-9

**圖18-9** 白1若長,黑2扳,白3夾嚴厲,下一步白7斷也是好手,可進行至黑16跳,白角上雖成空,但左上整體被壓至低線,白不滿。

黑49是要點,此手於E位長是壞棋。黑51緊要。

圖18-10　黑若1位
跳，則白2靠，以下進
行至白6粘，與本圖相
比，實戰的下法比黑1
更為緊要。

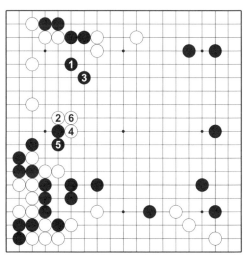

圖18-10

**【圍棋傳道3】**

　　簡單復盤完畢，秀
行先生揮一揮手，退到
了幕後——這是2006年
秀行先生第14次，也是
最後一次率團訪華的一幕。

　　棋風華麗的藤澤秀行號稱「前五十手天下第一」。自出
道以來，日本名氣最大、獎金最高的棋聖的第一個冠軍被秀
行奪走，從第一屆到第
六屆，他達成了六連霸
的偉業。

## 第三譜　51—67

　　圖18-11　黑51跳
出後，白52靠，借勁攻
黑。

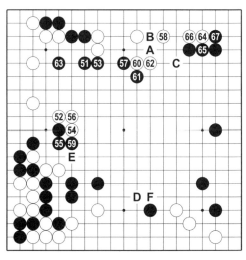

圖18-11　實戰譜圖

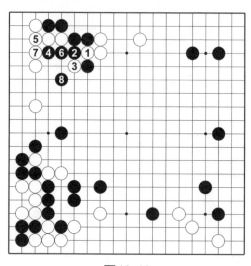

圖18-12

圖18-12　白如1、3沖斷無理，黑4雖有其他下法，但黑4至8跳出也很充分。

譜黑53壓，緊湊。先安頓上面黑棋要緊，如在56扳糾纏，則正中白計。

【圍棋傳道4】

第二屆棋聖衛冕戰令人印象最為深刻，挑戰者「劊子手」加藤正夫此時擁有本因坊十段、小碁聖三冠在身，正處於自己棋藝生涯的第一個巔峰時期。

圖18-13　黑1扳，以下至白8長，不知不覺陷於白棋的包圍之中，上方黑子危險。

本局第一關鍵——白56次序錯誤。

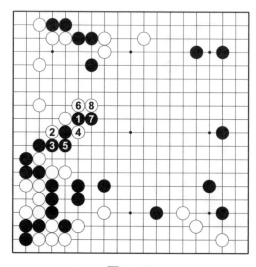

圖18-13

圖18-14　白1扳、3長，待黑4虎後，白再5位接才是好次序，然後黑6曲，白仍保持先手。

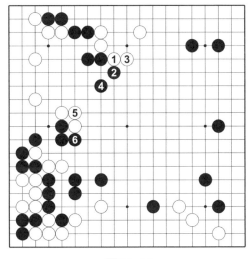

圖18-14

實戰黑57關非常顯眼，有此一手便使人感到中央黑形勢頓時厚實。由此也可見前述次序的重要。白58拆一安定。

黑59如於A位覷，白B位接，黑再於C位封鎖，也是作戰一策。這樣白轉於下邊D位逼黑，有此一手即可於E位出動，故此時黑須59位補，白便可於F位壓。如此局面，勝負繫於雙方中央成空之多寡。

白60與黑59是見合點。白60、62的形態與圖18-14相比，圖中白棋厚而好。黑63是攻防的要點。

白64覷是在58位拆一時就瞄著的好點。黑65接、67曲不得已。

【圍棋傳道5】

七番勝負前四局，藤澤秀行以1：3落後，加藤如果拿下第五局，將會將棋聖頭銜攬入懷中。

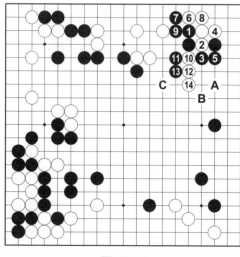

圖18-15

圖18-15　黑1擋無理，白2沖、4曲，黑5如接，白6、8扳粘後於10位斷，以下進行至白14長，下一步黑如於A位跳，則白B位尖後有C位封鎖的手段。

右上角告一段落，下一手白將要侵消黑右邊的模樣。

## 第四譜　68—129

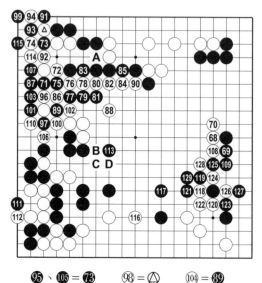

圖18-16　本局第二關鍵——白失去先手過門的機會。總之，在指向右邊之前，也就是白68壓之前，應先於78位覷，與黑83接作交換，才是正確次序。

⑨⑤、⑩⑤=㊆③　　⑨⑧=△　　⑩④=⑧⑨

圖18-16　實戰譜圖

**圖18-17**　有了白
⊙與黑▲子的交換，黑
1靠時，白可讓步，走2
扳、4虎。

黑69如照——

圖18-17

【圍棋傳道6】

第五局，背水一戰
的藤澤執黑，第93手長
考了2小時57分鐘，創
下了棋聖戰有史以來的
最長時間紀錄。

藤澤經過縝密計
算，將加藤正夫的一條
上百目的白色巨龍活生
生屠掉了。藤澤秀行力
挽狂瀾，最終以4：3衛
冕。

**圖18-18**　黑1、3
扳打，在黑征子有利的
前提下是嚴厲的。而今
征子於白方有利，因此
不能成立。

黑71嚴厲，是攻擊
這個棋型的急所。

圖18-18

圖18-19

**圖18-19** 黑1靠，以下至白6，下一步黑如走A位，白可B位斷，黑本身不乾淨。

**圖18-20** 黑1先靠這邊極其嚴厲，白如2扳、4虎，則黑有7至13的嚴厲手段，如果白A位與黑B位已經作了交換，白便可於C位吃黑9一子。而今因未作此交換，白即被切斷。

因此白不得已而於72位頂，不惜一戰。

黑73斷好次序。此處如不先斷則：一、黑79長時，白可83位曲吃黑一子。黑於80位打，白提後，黑便生出A位和81位兩個中斷點，黑不行。二、白78長後，黑79再去73位斷已經

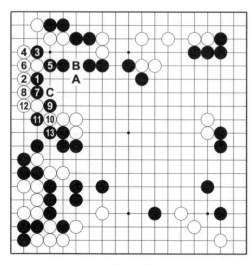

圖18-20

來不及了。那時白可86位斷，雙方轉換。

白80至86是雙方一定之著。雙方在此巷戰，激烈拼殺。黑87必須立下。

圖18-21　黑1的封鎖沒有用，至白8連通後，黑的厚勢沒有發揮的空間。

黑89打吃時，白90不能粘。

【圍棋傳道7】

在圍棋上，秀行先生天才一生。在生活中，秀行先生放蕩不羈，對酒、賭博、圍棋……伴隨了秀行先生一生。

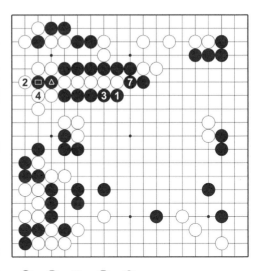

⑤、⑧＝▲　⑥＝□

圖18-21

圖18-22　白1連，黑2、4棄子包打先手渡過，然後黑8打，白角上被吃。

白90斷是棄角取中腹，進行轉換的作戰。

本局第三關鍵──黑91好手！但黑93失機。

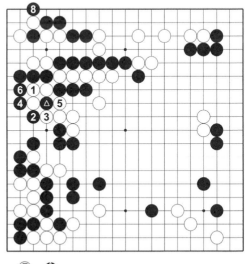

⑦＝▲

圖18-22

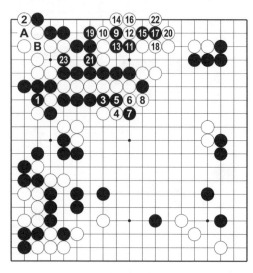

圖18-23

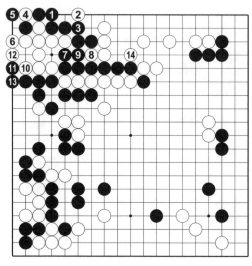

圖18-24

圖18-23　黑1提簡明，白2如在角上做活，則黑3至7先在中腹製造中斷點後再9位做活。此時白10立至14雖能渡回，但黑有15以下的手段，至23黑棋活淨。這樣，由於黑7切斷了白棋，中腹白棋困難。

問題是，黑1提時，白2不活角而直接走10位立，黑A位打，白B位粘，對殺誰勝？解釋如下：

圖18-24　黑1接，可以預言是黑棋失敗，白2、4、6次序好，黑7如破眼，以下白8至14為止，成為有眼殺無眼，白快一氣。

但是黑也有好手。

　　圖 18-25　黑 1 先
靠，與白 2 交換後，再 3
位接，次序方好。其
後，白有 4 位扳和 5 位撲
兩種下法。今白 4 扳，
黑 5 接，白氣就不夠，
雙方應對至黑 19 為止，
黑快一氣吃白。

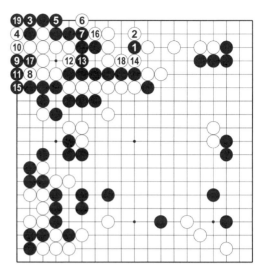

圖18-25

　　圖 18-26　上圖白 4
於本圖 1 位撲，黑 2 提
時，白 3 先做一眼有
力，下一著黑 4 做眼是
好手。白 7 如於 A 位
立，是自己緊氣，黑於
14 位曲，很簡單地吃掉
白棋；又白 7 如於 8 位
曲，黑於 7 位接，黑快
一氣吃白。今白 7、9 是
最善的著法，但黑有 12
位接長氣手段，以下從
白 13 到黑 16 為止，黑快
一氣勝。

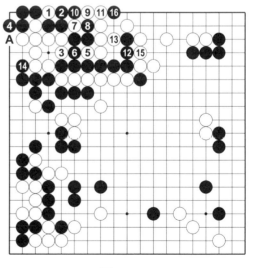

圖18-26

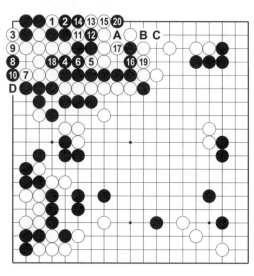

圖18-27

圖18-27　圖18-26
中白3的變化：白3試
扳於此，則黑4是要
點，以下黑10退後，白
11、13仍然別無它著，
這樣黑16接後，黑寬一
氣，其後從白17至黑20
為止，黑快一氣（此後
白A、黑B、白C、黑
D）。

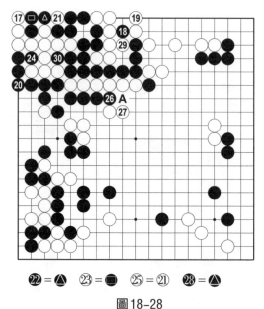

㉒＝△　㉓＝■　㉕＝㉑　㉘＝△

圖18-28

圖18-28　圖18-27
中白17的變化：由於上
圖白17自己也撞緊一
氣，今試於角上打吃，
此時黑18挖與白19交
換，是有效的一著。黑
20接，白21提三子，黑
22反提一子，以下23、
25雖成劫，但黑在A位
有很多本身劫材，對殺
仍是黑勝（當然中腹白
六子被提，白顯然不
行）。

當初圖18-25中黑1與白2的交換，為何如此重要呢？

**圖18-29** 如圖走成圖18-26的變化後，黑再去走1位靠時，白有2、4的非常手段，此處成為劫爭，這時黑於A位沖不是劫材。由此可看到圖18-25中，黑1和白2先作交換，為的是防止如此顛倒勝負。

圖18-29

實戰黑93打得角，以下成至107為止的轉換。黑棋雖然吃掉白角，但並不大。而白吃到中腹黑三子之後，上下兩處白棋都已安定，且是先手，如此轉換，白不壞。黑113如不關，則白有B位扳，黑C位扳，白再D位連扳的手段。

白118靠，攻擊，攻擊中央黑子，這步棋原是所謂「借動而攻」的常識性要著。但是從其結果看，無趣。此手應於121位關，悠悠而攻。白120在121位長為本手。不過這是與118相關聯的要著，黑如讓步於126位應，白便可於129位連扳攻黑，頗厲害。

黑121、123好手，這樣一打一擋，白意外地走不好了。白124如129位斷，被黑128位長，毫無意思。白128非切斷黑的根源不可。

# 第五譜　30—78（即130—178）

圖18-30　本局第四關鍵——黑33曲失誤！黑33似是攻擊白棋的要點，事實上影響勝負。

**圖18-30　實戰譜圖**

圖18-31　黑1尖，實利很大，白遭此攻擊，角上並無巧妙的處理方式，只有從2至8求活，為了做眼傷及左邊白地。此後黑9轉到右上拆二，此處黑棋也安定，全域黑棋優勢。

譜白36尖，實利很大。白38不能省。

**圖18-31**

圖 18-32　白若不補，黑有 1 位跨的嚴厲手段，至黑 5，白崩潰。

譜黑 43 長舒暢。單就黑 43 為止的形狀來看，形勢不錯。然而此手在中腹成不了多少空，又不能攻擊薄弱的白子，實質上沒有多少效果。

白 44 扳、46 接，絕對先手。再轉拆到 48，便宜不小（請與圖 18-31 比較）。局面至此，白已不會輕易敗北了。白 50 應對正確。

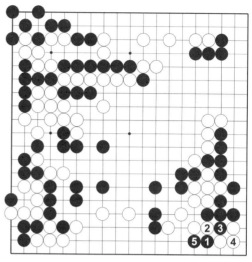

圖18-32

圖 18-33　白 1 扳則不夠緊湊，被黑 2 夾、4 打，先手定型後再轉佔 6 位的大棋。

實戰黑 55 是盤上最大之著，此手如於中央等處圍，沒意思。白 56 先提，問黑棋如何吃。

圖18-33

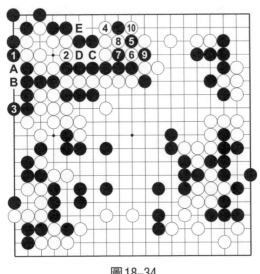

圖18-34

圖18-34　黑1位渡，不乾淨。白2做眼後，便有A位撲、白B、黑3扳成劫的手段。此處對黑而言是寬氣劫，但對白來說是無憂劫。黑3如防止打劫而補，則白4立，黑5尖後，白又生出6至10的打劫手段。黑如劫敗，白C位沖，黑D位接，白E位斷吃，就嚴重了。

實戰白60打本手，也是大棋。白如不走，黑A位靠，白B位接，黑再60位長，厚實，中央便可成空。黑69大。如白擋到69位，下一步有C位夾，渡回白子的著法。

白70與黑73是雙方各得其一的地方。對白74、76挖接，黑77提，補棋乾淨。白78是黑地和白地的中心點，下一步瞄著D位靠的要點。

**【圍棋傳道8】**

據曹薰鉉回憶，1975年前後，藤澤秀行為了看望曹薰鉉，專程來到韓國。曹薰鉉和一些人前往迎接，藤澤是最後一個走下飛機的旅客，兩人在機場擁抱的時候，竟然一隻酒瓶從藤澤的褲兜裡掉了下來。

## 第六譜　79—154（即179—254）

圖18-35　黑79到83收緊白棋，含有於127位虎的先手。白84改在85位飛，要能得到先手才好（黑如84位應，則白92位斷），此時估計黑不致放任白棋於92位斷，因而不會84位應，而可能在88位等處抵抗。由於這些地方不能事先算清看透，因此白84靠。雖然送黑棋吃，略有損失，但至黑89是簡明的應對。

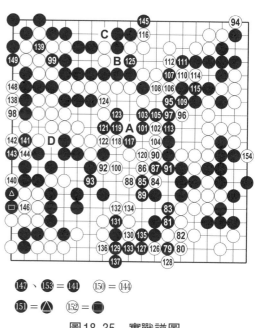

⑭、⑤=⑭　⑤=⑭

⑤=▲　⑤=■

圖18-35　實戰譜圖

白能走到92位斷，白不壞，故選擇簡明的下法。白102是形的要點。

### 【圍棋傳道9】

曹薰鉉這時才明白藤澤為何最後一個下飛機。原來，他在旅途中一直不停地飲酒。

藤澤秀行一生借了很多錢，全都用來賭博，並且逢賭必輸，有人取笑藤澤說：「為了還債，他才去下棋。」棋聖戰是日本第一大棋戰，當時冠軍獎金就高達1700萬日圓。

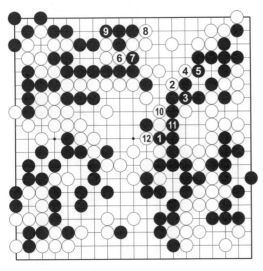

圖18-36

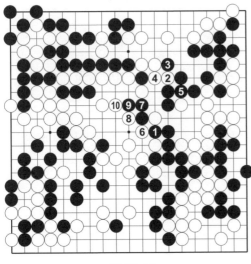

圖18-37

**圖18-36**　接下來黑1如曲，則白2尖頂，黑3接，白4以下至10，腹空被白全部收去。

【**圍棋傳道10**】

藤澤秀行包攬了前六屆冠軍，但上億的冠軍獎金還不夠他還債。有一次，在嚴流島比賽，債主前一天就追到了嚴流島。

**圖18-37**　上圖黑3如改於本圖3位打吃再5位接，白仍可6至10先手收盡腹空。

黑103正著。白110斷吃大，此處不走，黑便於112位頂。對黑117，白118如於120位接，嫌小。黑119如於120位撲吃，白A位打得先手，黑須提白三子，白便B位曲，黑C位渡，白能125位接回幾子，很大。白126斷吃，官子大。

圖18-38　黑1虎是先手，白如不應，以下至黑9為止，白被殺。

實戰白能夠126斷吃，成為細棋，白優勢確定。黑133如照——

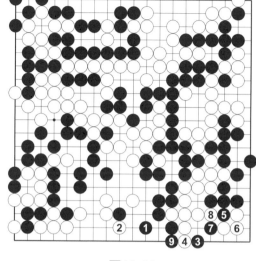

圖18-38

圖18-39　黑1斷，白2至8追吃黑子，黑9提以下至黑17，角上成劫。由於黑此處劫敗後，白A位打，右邊黑棋即被殺，因此黑沒有相當的劫材。

實戰黑143是看到棋已失敗，因此頑抗。黑143如於144位粘，則白D位接，由於貼目的關係，黑棋已敗。

最後是黑棋「寧為玉碎，不為瓦全」的手段。

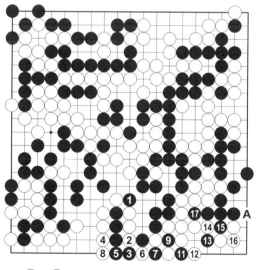

⑩ = ⑥

圖18-39

【圍棋傳道11】

藤澤秀行的弟子、前本因坊高尾紳路回憶，「我經常手持棋譜去東京賽馬場，因為老師叫我給他送棋譜。」

對中國圍棋界而言，秀行先生是一位前輩、一位師長，從1981年至今，他14次率「秀行軍團」自費訪華，與中國青年一代棋手交流。

秀行先生為推動中國圍棋事業飛躍作出了重大貢獻。1980年的馬曉春、劉小光、還有江鑄久，談起秀行先生，無不畢恭畢敬，再往後，常昊也曾多次受過秀行先生的親自指導。

秀行先生的魅力已經超越了圍棋界，除了中日棋手，韓國棋壇領袖曹薰鉉也敬奉藤澤秀行為老師。不管怎樣，秀行先生的超凡棋藝和人格魅力，將永遠留在圍棋愛好者的心中。

# 一個圍棋跋涉者的沉思（代後記）

## （一）死水不藏龍　興雲不吐霧

2003年，我寄給陳祖德九段《序盤中的秘密武器》《獨孤求敗·李昌鎬番棋無敵譜》兩本書，請求陳祖德九段為《21世紀圍棋教室》作序，陳祖德九段給我回信：「乾勝同志：您好！兩本大作收到，很感謝！您和您哥哥等完成這兩本著作很不容易，需付出很多努力，為圍棋事業做了件好事。期待著你們有更多更好的作品。再次謝謝！好！祝。陳祖德　2003年4月29日」

我是一個孤獨夜行的人，在我猶豫動搖、徘徊的時候，是陳祖德激勵給我信心和力量，我默默在圍棋上辛勤耕耘，現在回想起來，我先後共出版的圍棋著作達28本：

① 《小林流對局精選》；

② 《宇宙流精萃300局》；

③ 《韓國流精萃300局》——韓國圍棋作戰體系揭秘；

④ 《經典與變異》——最新中國流作戰體系揭秘；

⑤ 《韓國攻勢圍棋》——迷你中國流招招式式；

⑥ 《圍棋入門習題集》；

⑦ 《圍棋入段習題集》；

⑧ 《圍棋高段習題集》；

⑨ 《序盤中的秘密武器》；

⑩ 《圍棋新手新型賞析》；

⑪《獨孤求敗・李昌鎬番棋無敵譜》；

⑫《圍棋名題逸事禪機》；

⑬《圍棋智多星・從30級到20級的躍進》；

⑭《圍棋智多星・從20級到10級的躍進》；

⑮《圍棋智多星・從10級到業餘初段的躍進》；

⑯《圍棋石室藏機・從業餘初段到業餘二段的躍進》；

⑰《圍棋不傳之道・從業餘二段到業餘三段的躍進》；

⑱《圍棋出藍秘譜・從業餘三段到業餘四段的躍進》；

⑲《圍棋敲山震虎・從業餘四段到業餘五段的躍進》；

⑳《圍棋送佛歸殿・從業餘五段到業餘六段的躍進》；

㉑《兵不厭詐・圍棋中的深奧棋理》；

㉒《紋枰論道・圍棋立體作戰構思》；

㉓《天工開悟・圍棋古典趣題薈萃》；

㉔《秘譜劍客・圍棋技術情報解密》；

㉕《三國演義・圍棋擂臺賽激戰風雲》；

㉖《時代座標・日本近代圍棋巨星碰撞》；

㉗《吳清源精湛棋藝賞析》；

㉘《吳清源詳解經典名局》。

　　死水不藏龍，興雲不吐霧。我是非常幸運的，能夠把自己至愛的圍棋，無私地獻給這個精彩的世界，今生無悔。現在，我把自己研究思考的圍棋選題第一次公佈於世，讓讀者感受圍棋的無窮魅力，去領略圍棋傳世的不解之謎。

　　**圍棋上元**：《陶冶情操・圍棋怪題典故文化》；

　　**圍棋二儀**：《知己知彼・圍棋的洞察與對策》；《明察秋毫・怎樣捕捉圍棋戰機》；

　　**圍棋三才**：《一招入魂・圍棋勝負瞬間捕影》；《名局

細解‧日本早期新聞棋戰》；《啟迪智慧‧全國大學圍棋教程》；

圍棋四時：《棋道兵法‧兼談圍棋的用兵之道》；《替天行道‧中國圍棋煮酒論英雄》；《至道無難‧一本世外閒人的雅集》；《擂臺爭霸‧中日超一流巔峰對決》；

圍棋五湖：《華山論劍‧圍棋十番棋重現江湖》；《豪門遺劍‧吳清源百年圍棋探索》；《棋逢對手‧古李人生的勝負傳奇》；《手筋集裝箱‧圍棋戰術巧妙手段》；《國手三劍客‧現代花形棋士梅花譜》；

圍棋六律：《圍棋開拓者‧序盤構想上的新思維》；《圍棋沼澤地‧最新版本新手與騙招》；《對局診斷室‧天才少年進步的搖籃》；《君臨天下‧圍棋國手古力征戰世界》；《撬動大佛‧圍棋超一流棋手試金石》；《天下飛賊‧李世石僵屍流顛覆棋局》；

圍棋七政：《聶旋風‧聶衛平巔峰對局集》；《馬妖刀‧馬曉春巔峰對局集》；《鬥魂士‧趙治勳巔峰對局集》；《二枚腰‧林海峰巔峰對局集》；《天才派‧曹薰鉉巔峰對局集》；《勝負師‧徐奉洙巔峰對局集》；《玉面俠‧劉昌赫巔峰對局集》；

圍棋八風：《姜太公‧李昌鎬巔峰對局集》；《十番王‧吳清源巔峰對局集》；《神教父‧木谷實巔峰對局集》；《小林流‧小林光一巔峰對局集》；《宇宙流‧武宮正樹巔峰對局集》；《美學流‧大竹英雄巔峰對局集》；《天煞星‧加藤正夫巔峰對局集》；《電腦‧石田芳夫巔峰對局集》；

圍棋九宮：《怒濤‧藤澤朋齋巔峰對局集》；《石心‧

梶原武雄巔峰對局集》；《剃刀‧坂田榮男巔峰對局集》；
《華麗‧藤澤秀行巔峰對局集》；《流水‧高川秀格巔峰對
局集》；《怪惋‧大平修三巔峰對局集》；《變幻‧山部俊
郎巔峰對局集》；《半仙‧半田道玄巔峰對局集》；《猛牛
‧宮下秀洋巔峰對局集》；

　　**圍棋十洲**：《從場合手段考察棋的實用性》；《從後續
手段看發力的連貫性》；《從昏著中去追究棋的迷惑性》；
《從華麗的棋風中去體會美感》；《從自由奔放中探索未知
棋道》；《從高手佈局中培養敏銳感覺》；《從高級對殺中
提高計算能力》；《從定石新手導致主動性開局》；《從快
速進攻中掌握全域主動》；《從屠龍中去體會氣合的莊
嚴》；

　　**圍棋十六冠**：《國手‧古力巔峰對局集》；《中樞‧俞
斌巔峰對局集》；《重厚‧常昊巔峰對局集》；《英才‧孔
杰巔峰對局集》；《心計‧時越巔峰對局集》；《新星‧柯
潔巔峰對局集》；《聰慧‧羅洗河巔峰對局集》；《金剛‧
陳耀燁巔峰對局集》；《野戰‧周睿羊巔峰對局集》；《平
衡‧芈昱廷巔峰對局集》；《攻守‧江維杰巔峰對局集》；
《大器‧柁嘉喜巔峰對局集》；《謀略‧范廷鈺巔峰對局
集》；《深算‧唐韋星巔峰對局集》；《勤奮‧朴文垚巔峰
對局集》；《元帥‧馬曉春巔峰對局集》；

　　**圍棋十八傑**：《清風‧張栩巔峰對局集》；《西毒‧崔
哲瀚巔峰對局集》；《細雨‧姜東潤巔峰對局集》；《出藍
‧朴廷桓巔峰對局集》；《善戰‧金志錫巔峰對局集》；
《大將‧睦鎮碩巔峰對局集》；《小巧‧朴永訓巔峰對局
集》；《射雕‧劉小光巔峰對局集》；《重陽‧曹大元巔峰

對局集》；《力戰・王立誠巔峰對局集》；《南帝・周俊勳
巔峰對局集》；《大臣・河野臨巔峰對局集》；《東邪・山
下敬吾巔峰對局集》；《紳士・高尾紳路巔峰對局集》；
《北丐・井山裕太巔峰對局集》；《武士・依田紀基巔峰對
局集》；《秀才・坂井秀至巔峰對局集》；《後代・羽根直
樹巔峰對局集》。

　　每一個選題，都沉澱著一份思考。這是我對圍棋的理
解、感悟、探索，又是把我思想的結晶提煉出來，與執著棋
道的人共同分享。2013 年中國圍棋國少俊傑獲得七個世界
冠軍，從而獲得冠軍的人數超過韓國。選題《替天行道・中
國圍棋者酒論英雄》的寫作時機與條件已成熟。

　　本書從馬曉春 1995 年奪取第一個世界冠軍開始直到現
在，凡是世界冠軍決賽的棋譜都收錄進去，這是中國圍棋的
驕傲。古力是我們這個時代的大國手，選題《君臨天下・圍
棋國手古力征戰世界》可以動筆，第一章：勇奪世界冠軍；
第二章：試與二李爭鋒；第三章：橫掃日韓新銳。這三章的
內容可以全面概括古力的圍棋輝煌。

　　不是每個時代都有十番棋，不是每個棋手都有資格下十
番棋。當代兩大高手古力、李世石簽約下十番棋對決，用時
隔五十八年前的殘酷比賽方式，快意恩怨，選題《華山論劍
・古李十番棋重現江湖》就應運而生。

　　李世石是從韓國飛禽島走出的少年，古力是霧都重慶走
出的少俠，從他們走上棋士道路的那一刻起，就註定了他們
的不平凡，他們相約一生，既是對手，又是朋友，彼此惺惺
相惜。截止 2016 年 6 月，他們下了 49 盤棋，兩人都是 24
勝、24 負，一盤平手，即使上個世紀共同開創新佈局的吳

清源與木穀實的勝負，也沒有古力李世石這麼傳奇。選題
《棋逢對手・古李人生的勝負傳奇》就可揮筆而成。時代創
造傳奇，傳奇輝煌人生。

李昌鎬是我們這個時代最輝煌的棋士，無論棋品、棋才
都出類拔萃，棋藝登峰造極時，曾獨孤求敗，殺遍天下無敵
手。然而，李昌鎬是人，不是神，他也有從「神」變化到人
的過程。選題《撬動大佛・圍棋超一流棋手試金石》，凡是
在世界大賽中戰勝李昌鎬的棋局，都收錄進去，可以這樣
說，他是超一流棋手試金石，只要能戰勝李昌鎬的棋手，就
是一流或超一流棋手，三國中冉冉升起的新星，無不得到李
昌鎬錘煉，躋身圍棋強豪之列。

創作是一種美好的孤獨，好似一個人在一條長長的隧道
裡往前走，四周漆黑一片，只有遙遠前方的出口透過一絲光
亮。過程是痛苦折磨人的，完成是快意的，回想起來是美妙
的。面對博大精深的圍棋，以我的才學，此時難以解開它的
秘密，直面它時就像大海邊拾貝殼的孩子，天真而又浪漫，
但我們有緣與這些圍棋選題深情相約，抽象的思維，從此有
了一些恰當的表達方式，期待那些圍棋俊傑在棋道上探究，
讓圍棋進一步發揚光大。

以前有人說過，圍棋以其豐富的魅力和無窮的象徵力吸
引了各色各樣的崇拜者。賭徒從中看到的是滾滾財富，才子
從中看到的是倜儻風流，險詐者從中看到的是腹劍心兵，曠
達者從中看到的是逸情雅趣，至於文學家都能從中看到人，
哲學家能從中看到世界的本源，禮佛者從中看到了禪，參道
者從中看到的卻是道。而現在我體驗到的是心靈上的快樂。

1990年，我獲得湖北省「青年杯」冠軍，被湖北省圍

棋協會授予業餘5段。1998年春，在華中師範大學開設《圍棋藝術》選修課，已走過十八年的歷程。尤其令人感到欣慰的是，由筆者首先宣導的「古力·李世石十番棋」，在2014年1月竟夢幻實現，由此揭開了世紀之戰的序幕。

多少年來，以棋會友，與棋同行，它不僅讓我度過了很多的寂寞時光，而且為廣大讀者奉獻了很多圍棋文化知識，並逐漸使我修身養性成為一個道德上的覺醒者——自律於紅塵，修持在方寸。

圍棋是人類遊戲的最高境界的智慧，棋士在黑白之間謀出一條屬於自己的生路，在攻守自由轉換中體會生命的靈動，感悟生活的真諦。對於會下圍棋的人來講，用心真正感知的是，不是你下圍棋，而是圍棋幫你修行。人生茫茫，苦樂相間，厚德載物，自強不息。

## （二）空前絕後五百年
### 一部期待後世完成的題庫

凡是沉默的都是偉大的。當我們仰望無盡的蒼天，遙遠的繁星演變著幾十億年的天體傳奇。有時我想，在宇宙中某個行星上也有高等生命，他們也有我們地球人發明的圍棋這個古老的智力遊戲嗎？

面對浩瀚的宇宙，面對深奧的圍棋，我常常感歎人的渺小，生命的短暫，因而自露慚愧而難以駕馭。但人經過進化，可以思維，可以創造，逐漸發現大自然的本源。

由於長期探索棋道，我深感身心疲憊，力不從心。禪雲：廉者常樂無求，貪者常憂不足。它打開了我心靈的視窗，使我在人生境界上不斷參悟，有苦同樂，有思同想，於

是在第二次公佈的選題上進行了一系列的修改、調整、增加，使發表的形式更具有美學意義；同時，這些選題全部貢獻給社會。

**圍棋絕唱：**《古譜幽靈·清朝國手沉鉤鐵戈》；

**圍棋陰陽：**《大智若愚·李昌鎬打碁珍瓏集》；《巾幗英雄·圍棋紅顏妙手錦集》；

**圍棋三維：**《圍棋童話·揭開智力魔方之謎》；《不朽之作·圍棋古典名題大全》；《圍棋方程·尋找解開局面的根》；

**圍棋四季：**《秘譜劍客·圍棋技術情報解密》已出版；《度盡劫波·毀滅與再生的輪迴》；《真空妙有·古棋經夢幻的精髓》；《鬼手魔力·超感覺的神秘世界》；

**圍棋五行：**《發掘名手·圍棋傳世作品收藏》；《以棋參禪·坐隱求道中的修煉》；《亂世沉刀·圍棋殺棋名局鏡鑒》；《子效剖析·科學探討圍棋得失》；《聲東擊西·圍棋經典戰例賞析》；

**圍棋六合：**《當局者迷·追悔終生的大失著》；《院生時代·圍棋神童激情豪賭》；《圍棋流派·經典佈局演變淵源》；《各領風騷·超一流的棋藝風格》；《棋行天下·圍棋金領高雅手談》；《中庸之道·維繫棋局中的平衡》；

**圍棋七色：**《三國演義·圍棋擂臺賽激戰風雲》已出版；《四大金剛·現代花形棋士群英譜》；《無極棋道·圍棋大師的平生絕學》；《圍棋諜戰·破譯對手的作戰密碼》；《紋枰狂客·李世石的野性與殺心》；《愚形妙手·圍棋特異的時空現象》；《開山之作·經典名著忘憂清樂集》；

　　**圍棋八卦：**《盲點之光・超越自我的靈感引爆》；《棋經釋義・揭示圍棋內核的秘笈》；《圍棋九品・入局品味的不同境界》；《圍棋進化論・新手的價值與魅力》；《天才之間・揭開圍棋奧秘的外星人》；《角上魔術・圍棋三大難解定石研究》；《棋道兵法・三十六計的內涵與外延》；《時代座標・日本近代圍棋巨星碰撞》已出版；

　　**圍棋九品：**《入神局內・圍棋的自由與天賦》；《坐照觀棋・圍棋的戰略與戰術》；《具體開竅・圍棋的判斷與對策》；《通幽小徑・圍棋的棋形與急所》；《用智運籌・圍棋的攻擊與防守》；《小巧借勁・圍棋的厚實與輕靈》；《鬥力格殺・圍棋的治孤與騰挪》；《若愚論衡・圍棋的定形與保留》；《守拙自保・圍棋的俗手與正著》；

　　**圍棋十訣：**《不得貪勝・圍棋用兵制勝之法》；《入界宜緩・圍棋隨機侵消之術》；《攻彼顧我・圍棋立體作戰之策》；《棄子爭先・圍棋急中生智之魂》；《捨小就大・圍棋權衡取捨之道》；《逢危須棄・圍棋化險為夷之機》；《慎勿輕速・圍棋運籌帷幄之妙》；《動須相應・圍棋全域構思之髓》；《彼強自保・圍棋以靜謀活之路》；《勢孤取活・圍棋待動緩兵之計》；

　　**棋經十三篇：**《棋局縱橫・圍棋傳統佈局技巧》；《得算勝負・圍棋形勢判斷技巧》；《權輿規範・圍棋實戰攻防技巧》；《合戰精華・圍棋基本理論技巧》；《虛實相生・圍棋捕捉戰機技巧》；《自知自明・圍棋駕馭流程技巧》；《審時度勢・圍棋棄子轉換技巧》；《度情強弱・圍棋防守反擊技巧》；《斜正結合・圍棋出其不意技巧》；《洞微明察・圍棋隨機應變技巧》；《名數闡述・圍棋圖解術語技

巧》；《品格等級‧圍棋九品解說技巧》；《雜說廣義‧圍棋紋枰論道技巧》。

一本好的圍棋書，首先要有好的書名，這樣才能吸引讀者的眼球，點燃他們的激情，激發他們求知的慾望。我的這些選題要寫成書，必須要有長期的資料積累，厚積薄發，力爭做到藝術與形式的統一，這樣創作出來的書才會令讀者喜愛。文學作品是這樣，圍棋作品同樣如此。

我國元朝圍棋名著《玄玄棋經》，是元代棋手晏天章和同鄉嚴德甫在對弈之餘，各自取出家藏棋書，將見識過的優越手段，確實令人讚賞的手法，以及今所未見之奇手、妙手，一手定生死的著法，一一列出，按其局勢分門別類，並配以圖像。為了使人們易於理解其精妙之著點，每一題均賦予名稱，還附上解說格言、典故、文化，十分詳盡，真可謂集棋經藝術之大成。

然而，自它成書至今，600多年過去了，至今沒有一部圍棋作品有它那樣的輝煌，那麼經典，那麼玄妙，是什麼原因呢？並不是《玄玄棋經》把天下圍棋好題都創作完了，因為千古無同局，隨著歲月的流逝，還有很多好題、妙局、玄勢有待今人去開掘。只是我們現代人太浮躁、太功利了，沒有古人那麼悠清，那麼寧靜，考研棋道——甚至有北宋時代宋太宗御制圍棋神秘死活《對面千里勢》這樣高貴雅致，流傳千秋。以古照今，是不是我們現代人應該用優秀的傳統文化修身養性呢？

這次我發表的68個圍棋選題，彙集了圍棋技術與文化兩大部分，這是我靈感瞬間產生的火花，以我畢生之力，或許能寫幾個，但絕大部分還待後人完成。倘若今後有個天才

出現，以一人之手，完美地表述了這些思想和藝術，並被廣大讀者接受與認可，我可以毫不誇張地說，此人將空前絕後五百年。儘管我無力做到，但是我會讓我的後人在我的墓誌銘上寫著：這裡長眠著一位求道者：圍棋傳播思想，靈魂傳承智慧。

　　這些圍棋選題發表後，我估計同時代或許沒有人寫，但一百年後，我成了前輩，後人肯定會有人寫的。那時，人們從歷史的舊書中發現，中國還有一位這樣傳播圍棋思想與藝術的人，為他們留下了一筆豐富的圍棋文化遺產。

劉乾勝

# 導引養生功

張廣德養生著作　每冊定價350元

## 輕鬆學武術

## 太極跤

# 彩色圖解太極武術

# 養生保健 古今養生保健法 強身健體增加身體免疫力

醫療養生氣功 / 中國氣功圖譜 / 少林醫療氣功精粹 / 龍形實用氣功 / 魚戲增視強身氣功 / 道家玄牝氣功 / 仙家祕傳祛病功

少林十大健身功 / 中國自控氣功 / 醫療防癌氣功 / 醫療強身氣功 / 醫療點穴氣功 / 中國八卦如意功 / 正宗馬禮堂養氣功

道家筋經內丹功 / 三元開慧功 / 防癌治癌新氣功 / 禪定實修氣功修練 / 顛倒之術 / 簡明氣功辭典 / 八卦三合功

朱砂掌健身養生功 / 抗老功 / 意氣按穴排濁自療法 / 健身祛病小功法 / 張氏太極混元功 / 中國少林禪密功 / 郭林新氣功

太極 / 現代原始氣功 / 開脈太極 / 張氏太極內功養生法 / 太極內功養生法 / 無極養生氣功 / 小周天健康法

易筋經 / 洗髓經 / 精功易筋經 / 武當鬆門七心活築功 / 手臂健身法 / 養生導引術 / 養生長壽功

太極拳內功養生心法 / 意拳 / 靜坐要訣 / 啟動自癒力 / 洗髓經健身術 / 經穴拍打功

# 健康加油站

糖尿病
預防與治療

胃部

不孕症治療

簡易
醫學急救法

肥胖
健康診療

肝功能
健康診療

高血壓
健康診療

高血糖值
健康診療

尿酸值
健康診療

膽固醇
中性脂肪
健康診療

痛風
疼痛消除法

手腳
病理按摩

B型肝炎
預防與治療

吃得更漂亮
健康

改變亞健康

簡易
萬病自療
保健

王朝秘藥
媚酒

立見實效
保健操

越吃越性福

荷爾蒙健康

越吃越長壽

自我保健鍛鍊

斷食促進健康

蔬菜健康法
Vegetable

水果健康法
Fruit

越吃越苗條

越吃越聰明
EAT & SMART

全方位
健康
藥草

人體
記憶地圖

提升免疫力
戰勝癌症
CANCER

腎臟病
預防與治療

怎樣配吃最健康
Eat & Health

心臟病
腦中風

科學養生
細節

由人相診斷
健康
青春期智慧

前列腺（攝護腺）
健康診療

下半身鍛鍊法

四高健康診療

# 健康加油站

# 武術武道技術

# 截拳道入門

# 體育教材

# 老拳譜新編

# 武學釋典

# 運動精進叢書

# 快樂健美站

# 常見病藥膳調養叢書

# 傳統民俗療法

品冠文化出版社

品冠文化出版社

# 太極武術教學光碟

**太極功夫扇**
五十二式太極扇
演示：李德印 等
（2VCD）中國

**夕陽美太極功夫扇**
五十六式太極扇
演示：李德印 等
（2VCD）中國

**陳氏太極拳及其技擊法**
演示：馬虹（10VCD）中國
**陳氏太極拳勁道釋秘**
**拆拳講勁**
演示：馬虹（8DVD）中國
**推手技巧及功力訓練**
演示：馬虹（4VCD）中國

**陳氏太極拳新架一路**
演示：陳正雷（1DVD）中國
**陳氏太極拳新架二路**
演示：陳正雷（1DVD）中國
**陳氏太極拳老架一路**
演示：陳正雷（1DVD）中國

**陳氏太極拳老架二路**
演示：陳正雷（1DVD）中國
**陳氏太極推手**
演示：陳正雷（1DVD）中國
**陳氏太極單刀・雙刀**
演示：陳正雷（1DVD）中國

**郭林新氣功**
（8DVD）中國

本公司還有其他武術光碟
歡迎來電詢問或至網站查詢
電話：02-28236031
網址：www.dah-jaan.com.tw

原版教學光碟

# 歡迎至本公司購買書籍

建議路線

1.搭乘捷運‧公車

　　淡水線石牌站下車，由石牌捷運站2號出口出站(出站後靠右邊)，沿著捷運高架往台北方向走(往明德站方向)，其街名為西安街，約走100公尺(勿超過紅綠燈)，由西安街一段293巷進來(巷口有一公車站牌，站名為自強街口)，本公司位於致遠公園對面。搭公車者請於石牌站(石牌派出所)下車，走進自強街，遇致遠路口左轉，右手邊第一條巷子即為本社位置。

2.自行開車或騎車

　　由承德路接石牌路，看到陽信銀行右轉，此條即為致遠一路二段，在遇到自強街(紅綠燈)前的巷子(致遠公園)左轉，即可看到本公司招牌。

國家圖書館出版品預行編目資料

吳清源精湛棋藝賞析／劉乾勝　李兵　帥業和　編著
　　——初版，——臺北市，品冠文化，2017〔民106.12〕
　　面；21公分 ——（圍棋輕鬆學；23）
　　ISBN 978－986－5734－72－5（平裝；）
　　1.圍棋
　　997.11　　　　　　　　　　　　　　　　106018378

---

# 吳清源精湛棋藝賞析

編　　著／劉乾勝 李兵 帥業和

責任編輯／倪穎生

發 行 人／蔡孟甫

出 版 者／品冠文化出版社

社　　址／台北市北投區（石牌）致遠一路2段12巷1號

電　　話／（02）28233123 · 28236031 · 28236033

傳　　眞／（02）28272069

郵政劃撥／19346241

網　　址／www.dah-jaan.com.tw

E－mail／service@dah-jaan.com.tw

承 印 者／傳興印刷有限公司

裝　　訂／眾友企業公司

排 版 者／弘益電腦排版有限公司

授 權 者／安徽科學技術出版社

初版1刷／2017年（民106）12月

售　價／380元

---

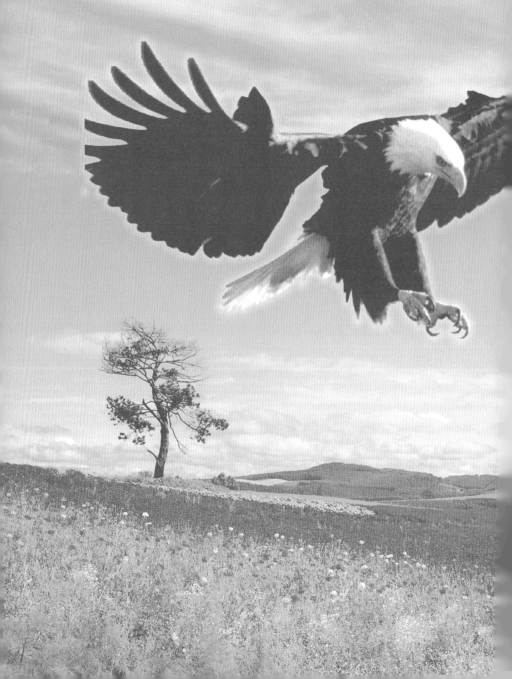

大展好書　好書大展
品嘗好書　冠群可期

大展好書　好書大展
品嘗好書　冠群可期